글 케이티 켈러허Katy Kelleher

미국 메인주의 벅스턴에 살면서 작가 겸 편집자로 활동하고 있다. 지역매체와 전국매체에 문화에 관한 글을 쓰고 있으며, 다양한 유형의 창작가들과 지속가능한 식품에 대한 글을 꾸준히 기고하고 있다.

사진 그레타 라이버스Greta Rybus

메인주 포틀랜드를 근거지로 사진을 찍고 있다. 사진기자로서 인간과 자연의 ⋯⋯⋯⋯⋯⋯ 많다. 《뉴욕 타임스NewYork Time⋯⋯⋯⋯⋯⋯⋯⋯ 물에 사진이 실렸다.

일상이 예술이 되는 곳, 메인

흐름출판

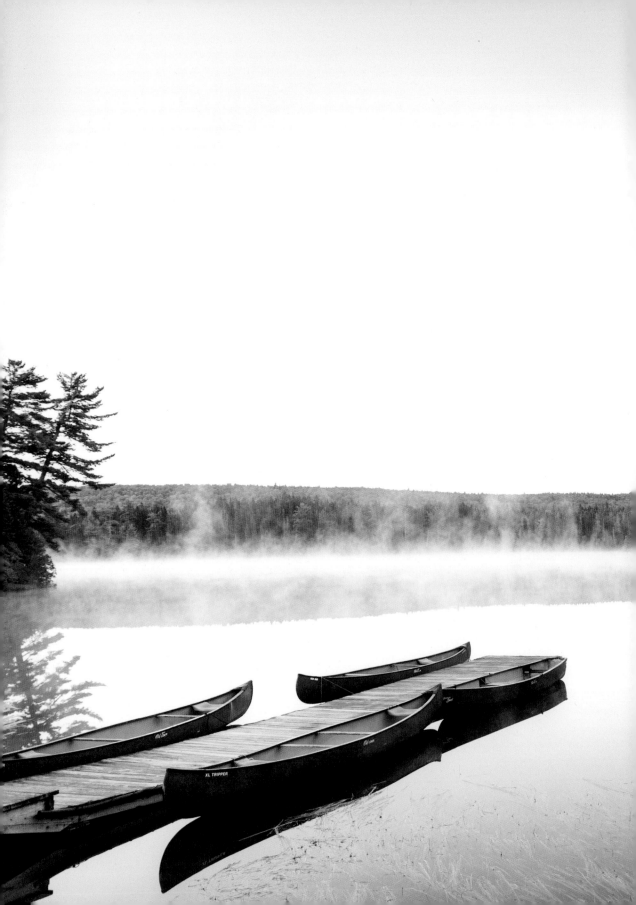

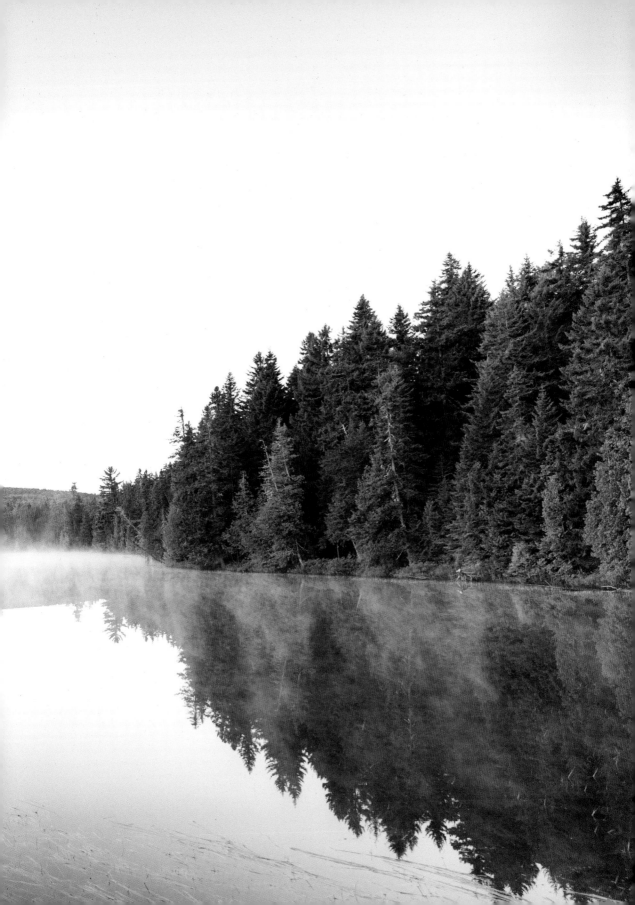

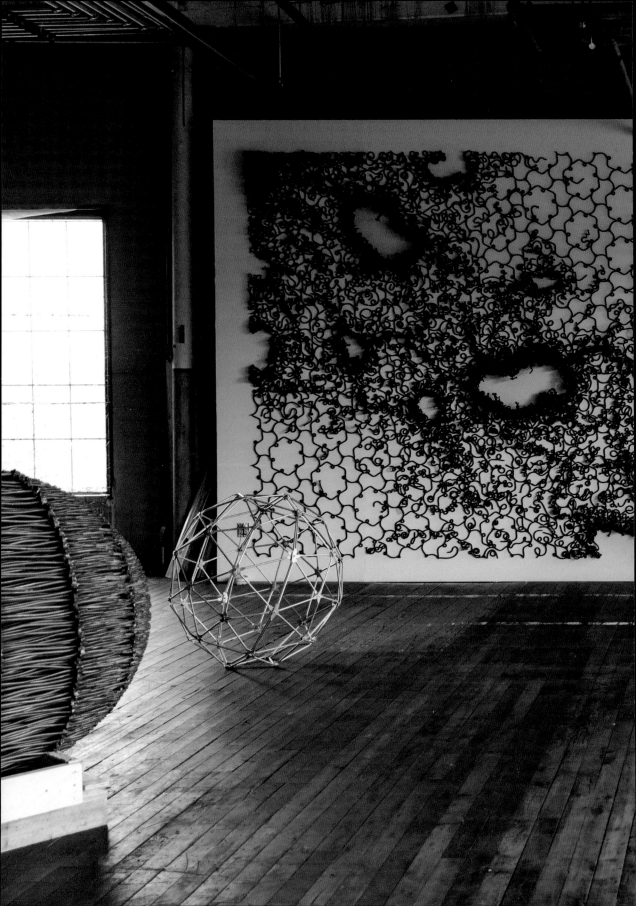

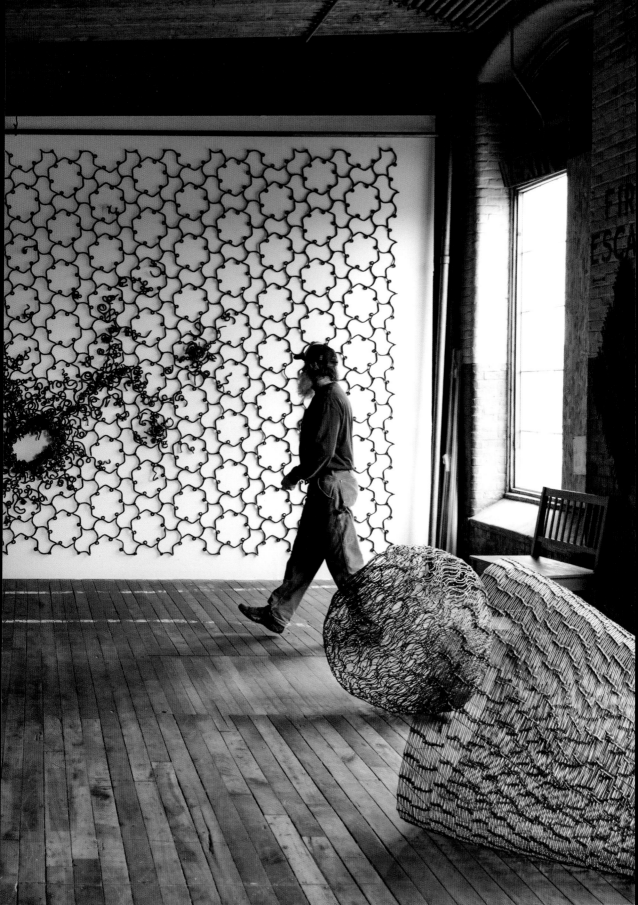

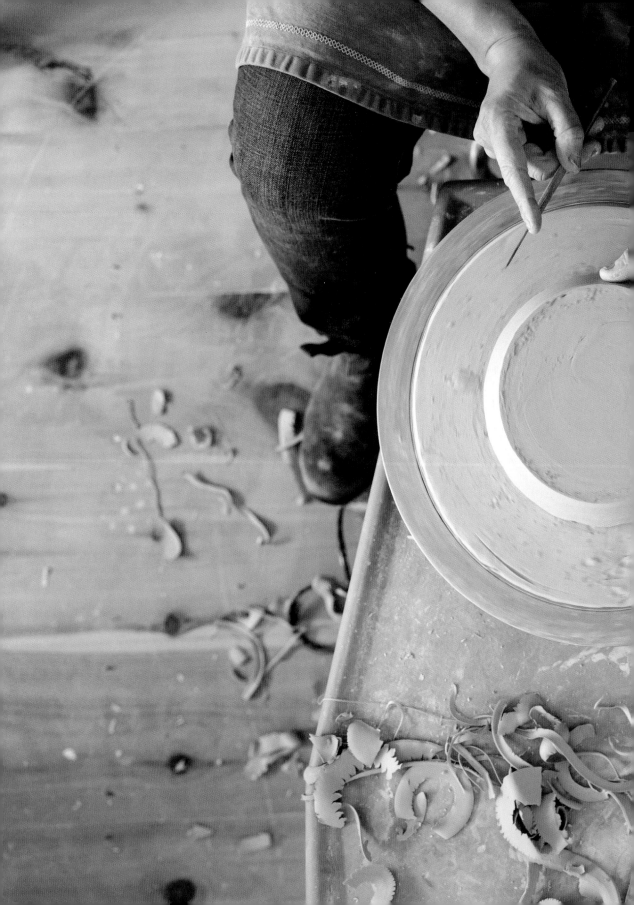

일상이 예술이 되는 곳, 메인

작은 마을에서 피어난
손끝의 가치

Handcrafted Maine

케이티 켈러허 글
그레타 라이버스 사진
조경실 옮김

흐름출판

"손으로 무언가를 만드는 당신에게"

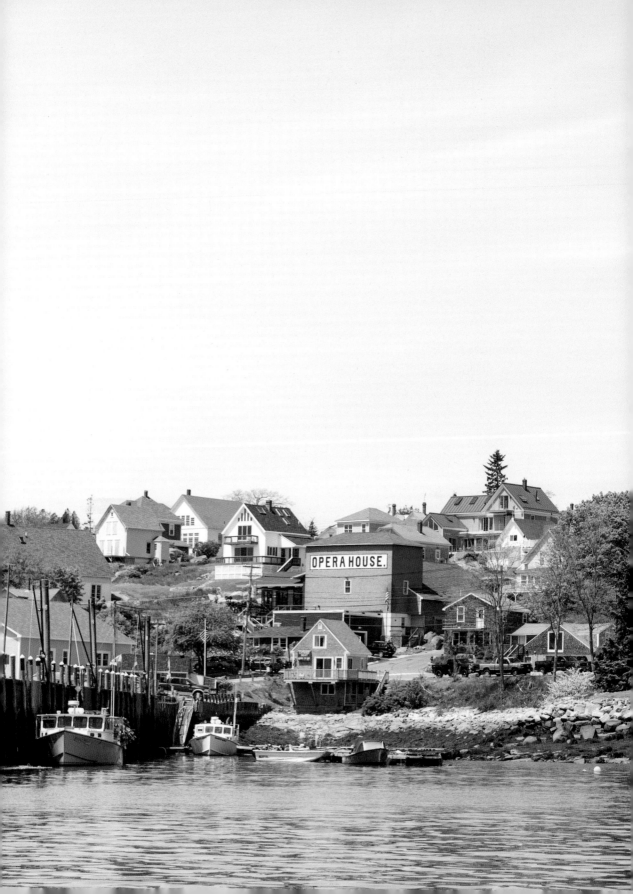

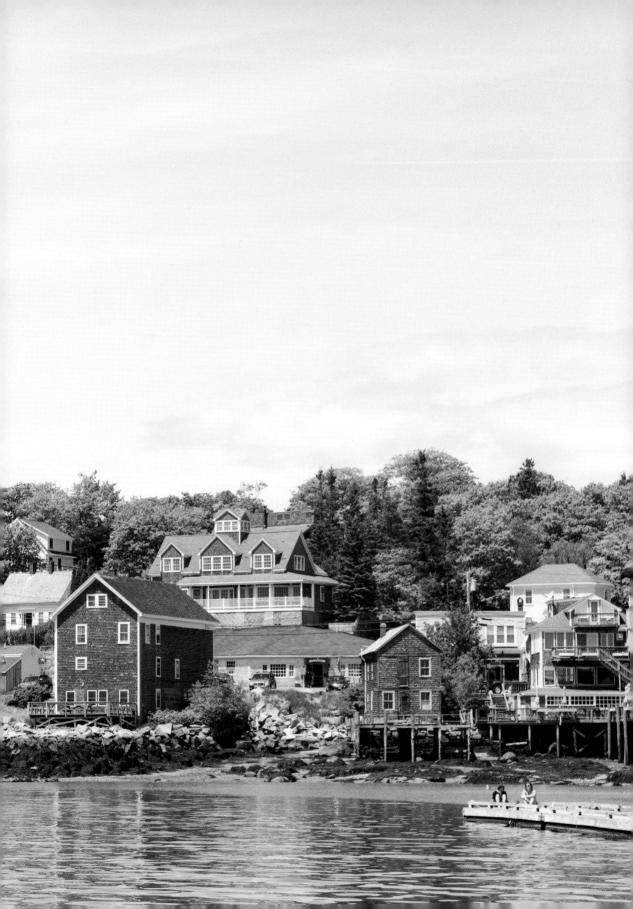

작은 마을에서 피어난 손끝의 가치

처음 포틀랜드Portland로 이주했을 때, 나는 이 지역의 고유한 두 가지 특징에 주목했다. 첫 번째 특징은 빈 부츠bean boots(발등 부분이 고무 소재로 되어 방수 기능이 있으며, 오리의 물갈퀴 모양을 닮아 덕 부츠duck boots라고도 불림—옮긴이)로, 메인Maine주 의료센터로 출근하는 의사부터 스페이스 갤러리Space Gallery 앞에서 담배를 피우는 10대 예술대학 학생까지 모두가 엘엘빈L.L.Bean에서 만든 덕 부츠를 겨우내 신고 다녔다. 두 번째 특징은 직장 동료나 지인들의 몸과 팔뚝에 새겨진 메인주 모양의 문신이다.

엘엘빈 부츠 한 켤레를 사서 신어본 후, 이곳 사람들이 왜 이렇게 이 부츠를 사랑하는지 금세 이유를 알 수 있었다. 부츠를 신으니 메인주의 혹독한 겨울 날씨가 그나마 견딜 만했다. 두 번째 특징은 이유를 쉽게 이해할 수 없었지만, 1년 동안 메인주 이곳저곳을 여행하다 보니 자연스레 헤아리게 되었다. 이곳 사람들은 지역에 대해 자부심이 대단하다. 어찌나 자랑스러워하는지 지워지지 않는 잉크로 몸에 지도를 새기는 일을 마다하지 않을 정도다. 이곳은 사람들에게 특별한 의미가 있다. 비단 여기서 나고 자란 사람만이 아니라 나처럼 근래에 이주해 온 사람에게도 마찬가지다. 메인주는 생존과 고된 노동, 진정성이 존재하는 곳이다. 메인주에 산다는 것은 거친 겨울 날씨를 기꺼이 참고 견디며, 어떤 희생도

감내하겠다는 의지의 표현이다. 그리고 불안한 경제 상황에 대처할 준비가 되어 있다는 뜻이기도 하다. 대체로 메인주 주민들은 경제적으로 풍족하지 못하다. 예술가와 수공업자들은 어느 곳에 살든 대개 어려움을 겪는 게 현실이지만, 메인주에 살며 창의적인 일을 업으로 삼고 있는 이들은 특히 더 그렇다.

이런 현실에 대해 잘 아는 이유는 나 역시 그런 사람 중 한 명이기 때문이다. 스물다섯 살 때 지역 잡지사에 일자리를 얻기 위해 포틀랜드에 온 나는 잡지사를 떠나 프리랜서로 일하는 지금도 이곳에 살고 있다. 이곳에 살기 때문에 감수해야 하는 여러 고충에도 불구하고 내가 메인주를 떠나지 않는 이유는 강하고 열정적이며 의욕으로 가득한 이 지역만의 창조적인 분위기가 무척 마음에 들기 때문이다. 물론 메인주의 젊은 사람들이 모두 나와 같이 생각하는 건 아니다. 우수 인재 유출과 젊은층 이탈 현상은 이 지역도 예외가 아니다. 대학 입학을 앞둔 많은 학생이 이곳을 떠나 다시는 돌아오지 않고 있으며, 메인주에서 학교를 다니기 위해 이곳을 찾아온 사람도 졸업과 동시에 대부분 다른 곳으로 이주하여 살다가 잠깐 휴가를 즐기러 다시 돌아올 뿐이다. 메인주는 2016년 미국에서 가장 고령화된 주 1위로 꼽혔으며, 2015년 〈포브스Forbes〉가 매년 선정하는 "비즈니스하기 좋은 주"에서 48위를 차지했다. 하지만 창의적인 일을 하는 젊은 사람들이 열정을 북돋고 야망을 키울 수 있는 곳으로 메인주를 찾으면서 이런 분위기가 서서히 바뀌기 시작했다(다시 한 번 말하지만, 메인은 〈포브스〉 순위에서 48위를 차지한 주였다!).

메인주의 수공업자와 제작자를 이해하기 위해서는 그들이 작업하는 곳의 기후와 환경을 먼저 이해해야 한다. 어디선가 천재는 고난과 역경이 교육과 획기적인 사상을 만났을 때 태어난다는 글을 읽은 적이 있는데, 그런 일이 이루어지는 곳이 바로 메인주다.

메인주는 미국에서 뉴햄프셔New Hampshire주 딱 한 주와만 경계선을 접하고 있어서 다른 곳으로 가려면 차를 타고 뉴햄프셔 또는 캐나다를 통해서 이동해야 한다. 지리학적으로 고립되어 있어서 북에서 남으로 바로 이동하는 경우가 아니라면 고속도로 노선을 이용하기도 굉장히 불편하다(동서를 잇는 고속도로 건설안이 수년간 논의 중이지만, 아직은 말 그대로 '안'에 불과하다). "여기서는 그곳에 갈 수 없다"는 메인주에서만 통하는 오래된 금언이다. 농담처럼 쓰이고 있지만, 약간의 진실도 내포된 말이다. 이곳에서는 길을 벗어나 수 마일을 이동하거나 배를 전세

내거나 진흙 길로 차를 몰지 않고서는 가려는 곳에 도착할 수 없다. 이처럼 고립되어 있다 보니 은근히 배타적이라고 느낄 수 있는 문화도 자라났다. 뉴욕 사람들은 뉴욕시 다섯 자치구 내에서 태어나지 않은 사람은 진짜 뉴요커가 될 수 없다고 말하곤 한다. 우리(어쩌면 그들이라고 말해야 할지도 모르겠다) 메이너들도 이와 유사하지만 훨씬 더 엄격한 기준을 가지고 있다.

어떤 낚시꾼이 내게 이런 말을 한 적이 있다. "대대로 일곱 세대 이상 이곳에 산 사람이 아니라면 그 사람을 진짜 메이너라고 부를 수 없죠." 그때 우리는 루벡Lubec(메인주 워싱턴 카운티의 마을—옮긴이)의 한 바에 함께 앉아 있었다. 여행객이 거의 없는 이른 봄이었기에 술집에는 나, 그 남자, 바텐더밖에 없었다. 그는 (대부분의 메이너들이 그렇듯) 친절했지만, (대부분의 메이너들이 역시 그렇듯) 냉소적이고 짓궂은 구석이 있었다. 처음 그의 말을 들었을 때는 나를 놀리는 줄 알았지만, 나중에 이 사람 저사람에게 물어보니 대답마다 숫자만 조금씩 달라졌을 뿐(누구는 삼 대, 누구는 일곱 세대, 누구는 아홉 세대… 하는 식으로), 가족 대대로 이곳에서 살아온 역사를 가지고 있었다. '조상 대대로 이곳에 산 게 아니라면 그 사람을 메이너라고 할 수 없다.'는 이곳 사람들의 생각을 읽을 수 있었다.

그런데 나는 왜 나를 일원으로 끼워주지도 않는 이곳을 예찬하는 책을 쓰고 있는 걸까? 대답은 간단하다. 메인주를 사랑하기 때문이다. 핏빛처럼 붉게 타올라 경이롭기까지 한 늦여름의 석양과 평온하고 고요한 침묵의 겨울, 힘차게 우뚝 솟은 화강암으로 이루어진 산들을 나는 사랑한다. 이곳의 고된 삶과 이미 내 안에 스며든 기개를 사랑한다. 이 책에 소개된 많은 사람들처럼 나 역시 메인주를 나의 일부로 받아들였다. 또한 그들처럼 이곳에 살 자격을 인정받기 위해 노력해왔다.

그리고 노력은 지금도 현재 진행 중이다.

*

바닷가재를 잡는 존 윌리엄스에게 전화해 책에 소개해도 되겠냐고 물었더니, 그가 제일 먼저 꺼낸 말은 이랬다. "내가 책의 주제에 맞는 사람인지 모르겠어요." 나는 이렇게 대답했다. "바닷가재잡이도 일종의 손재주인걸요. 전통에 뿌리를 두고 손으로 가치를 일궈내는 사람들을 찾고 있어요." 우리는 바닷가재잡이가

메인주에서 수백 년 동안 이어져온 손작업이라는 데 동의했다. 하지만 잠시 후 그는 또 이렇게 말했다. "내가 하는 일이 그렇게 창의적인 일은 아닌 것 같아서 말이에요."

이런 우려를 표한 사람은 비단 그만이 아니었다. 그럴 때마다 나는 같은 대답을 해주었다. 그림이나 만들기, 글쓰기만이 창의적인 일은 아니라고. 새로운 길을 만들고, 다른 방향에서 문제에 접근하는 일 모두가 창의적인 일이라고 말이다. 창의적인 사람이란 새로운 해결책을 생각해내는 사람이다. 그리고 수공업자·제작자란 그런 해결책을 현실로 옮겨놓는 사람이다.

존 윌리엄스, 팀 애덤스, 제레미 프레이가 그랬던 것처럼 창의적인 사람들은 문제와 끊임없이 직면했다. 그러나 그들은 결국 그들만의 방식으로 해결책을 찾아냈다. 존은 계절이 바뀔 때마다 통발을 설치할 새로운 장소를 찾아내 어획량을 늘렸고, 팀은 천연 효모를 사용하여 발효·숙성한 맥주를 혼합해 독특한 술을 만들었다. 그리고 제레미는 전통적인 방식을 발전시켜 바구니를 미술관 작품 수준으로 탄생시켰다. 이 책에 소개된 사람들은 반복되는 일상에서 빵을 굽든, 캔버스에 색을 칠하든, 가죽을 한땀한땀 꿰매든 하는 일의 종류와 관계없이 모두 새로운 생각을 실천으로 옮겼다.

＊

지난 3년 동안 나는 책에 들어갈 내용들을 조사하고 집필하면서 내가 인터뷰한 사람들의 삶 속에 공통적인 주제가 살아 숨 쉬고 있다는 사실을 깨닫게 됐다. 그들은 자기만의 남다른 통찰력을 지녔음에도 불구하고 대부분 유사한 고충을 겪고 있고, 비슷비슷한 기쁨을 누리며 살고 있었다. 이들 사이에는 작은 공통점이 수도 없이 많았는데 반복해서 떠오르는 크고 뚜렷한 중심 테마는 다섯 가지로 압축됐다.

자연환경이 창작에 미치는 영향, 기개와 희생 정신, 창조적인 활동을 지원해주는 지역사회의 역할, 그리고 이런 작업에서 드러나는 육체적·물리적 본질, 마지막으로 메인주 고유의 풍부한 전통. 이런 주제들을 날실로 삼아 각 인물의 색채를 더했더니 드디어 근사한 태피스트리 하나가 완성됐다.

자연과 함께 어우러지기

메인주라고 부르는 이 땅 위에서 사람들은 수천 년 동안 집을 짓고 살아왔다. 그리고 백 년이 넘는 시간 동안 야생의 땅을 보기 위해 사람들은 이곳 '휴양지'로 순례를 왔다. 메인주에는 널따랗게 펼쳐진 완만한 들판과 푸른 초목으로 뒤덮인 농지가 있다. 또한 칼날처럼 날카로운 봉우리의 산이 있다. 숲에선 단단한 활엽수가, 여러 개의 작은 섬에선 키 큰 풀이 자라난다. 숭고하도록 아름다운 이 풍경은 우리들의 몸과 마음을 건강하게 하기에 충분하다.

이 책에 소개된 사람들은 모두 그들이 사는 장소와 매우 직접적인 관계를 맺으며 살고 있다. 러그를 짜는 사라 호치키스에게는 다채로운 색상의 꽃이 피는 야생 정원이 있다. 그녀는 양귀비의 선명한 빨간색과 라벤더의 부드러운 보라색에 대서양의 푸른색을 더하여 러그를 짰다. 아유미 호리에는 땅에서 채취한 진흙을 섞어 벽돌을 만들고 거기에 문구를 새겨 포틀랜드 거리에 설치했다. 건축가 윌 윈켈만은 마치 주변 풍경과 서로 이야기를 나누는 것 같은 건축물을 디자인했다. 그가 디자인한 집은 커다란 창에 잔디 지붕이 있고, 세바고 호수Sbago Lake의 유리알 같은 수면 위를 노 저어 가다 보면 자연스럽게 나무숲 뒤로 사라졌다.

책 속의 사람들은 대부분 메인주의 천연자원과 자연에서 채취한 것들로 생계를 유지하고 있었다. 미카 우드콕은 해초를 채취하고, 존 윌리엄스는 바닷가재를 잡고, 제레미 프레이는 물푸레나무와 스위트그래스라는 식물 줄기를 엮어 바구니를 만들었다. 레이 머피는 땅에서 자란 나무를 기계톱으로 깎아 독특한 작품으로 탈바꿈시켰다. 마사 미야케는 포틀랜드 시내에서 세련된 레스토랑을 운영하고 있는데, 식재료 중 고기는 프리포트Freeport 농장에서 직접 키운 돼지를 이용했다. 이들은 모두 메인주에서 뭔가를 얻고 되돌려주었다. 태양열을 이용해 에너지 효율이 높은 집을 디자인했고 눈부시게 아름다운 메인주의 겨울과 웅장하면서도 쓸쓸한 바닷가를 그림으로 그렸다. 이들이 있어 메인주는 더욱 빛났고, 또한 메인주가 있어 그들의 작품은 더욱 빛을 발했다.

다른 방식의 삶을 선택하기

미국 여론조사기관인 퓨리서치센터 2015년 조사에 따르면 미국 내 부유층 상위 20퍼센트 가구가 부의 88.9퍼센트를 점유하고 있는 것으로 나타났다. 대공황 이후 소득 격차도 갈수록 벌어지고 있어 현실적인 경제 전망은 어둡기만 하다. 예술을 생업으로 택하는 일에는 항상 큰 위험 부담이 따르기 마련이다. 점점 더 많은 사람들이 부의 불균형을 절감하는 상황에서 월급쟁이의 삶을 포기하는 게 어쩌면 놀랍게 여겨질 수도 있다. 하지만 많은 사람들이 월급쟁이가 되기를 포기하고 남들과 다른 삶의 방식을 선택한다.

배를 사기 위해 큰 빚을 져야 했던 존 윌리엄스는 자신의 도박이 성공하기만을 바랐다(그리고 성공했다). 개 썰매 상품을 운영하는 마후석 가이드 서비스 Mahoosuc Guide Service의 폴리와 케빈을 인터뷰했을 때, 그들은 정말 끔찍한 겨울을 보내고 있었다. 그해 겨울, 눈이 거의 오지 않았기 때문이다. 하지만 그들이 그 일을 포기하려고 했을까? "죽기 전까진 포기하지 않겠다"고 케빈은 말했다. 비치 힐 농장의 테스와 애나는 다른 곳에서 다른 일을 하면 훨씬 더 많은 돈을 벌 수 있다는 사실을 너무나 잘 알면서도 농장 일을 선택했다.

이들이 포기한 것은 단지 돈뿐만이 아니다. 아이를 갖기 원했지만 작품 활동에 좀 더 집중하기 위해 그 꿈을 포기했다고 고백한 예술가도 있었다. 사업을 키우기 위해 가족과 보내는 시간을 포기해야 했던 사람도 있었다. 일에 몰두하느라 늘 시간이 부족했기에 친구를 잃기도 했고, 중요한 사람과의 관계가 멀어지는 것을 알면서도 어쩔 도리가 없었노라고 과거를 회상하는 사람도 있었다.

물론 사람들은 저마다 뭔가를 희생하며 살아간다. 그리고 그 대가로 뭔가를 얻는다. 그것은 자유, 고결함, 개인적 만족감일 수도 있고, 평단의 찬사, 예술적 자부심일 수도 있다.

서로의 지식을 공유하기

조각가인 존 비스비의 작업실에 갈 때마다 나는 그곳에서 늘 새로운 사람들과 마주쳤다. 팝아트 풍의 멋진 초상화를 그리는 동료 예술가 에밀리 스타크-메네 그를 만났고, 아크용접(전기 용접의 일종—옮긴이)을 배우기 위해 전문가를 찾아온

젊은 학생들도 보았다. 내가 비스비와 이야기를 나누는 동안에도 목수, 소다 파는 상인, 대학 신입생, 작가 등 여러 사람이 그곳에 들렀다.

비스비는 브런즈윅Brunswick에 예술가 공동체를 만들어왔다. 그는 포트 앤드로스Fort Andross에 벽돌로 지은 작업실 건물을 계속 늘려가며 다른 작가들에게 공간을 임대해주고 있었다. 브룩스빌의 팀 슬레이터와 리디아 모펫은 자신들이 빵을 굽는 농가 베이커리를 지역 주민들의 사교 장소로 꾸며놓았다. 그리고 뉴욕의 마이크 라벡키아와 브래드 앤더슨은 서퍼와 목수들이 서로 협업하도록 도와, 파도타기 하는 사람들에게는 나무 보드 만드는 방법을 가르쳤고, 목수에게는 파도를 타는 방법을 가르쳤다.

마을의 영역이 종종 지도상의 경계를 넘어서는 메인주 같은 곳에서는 커뮤니티가 정말 중요하다. 진정으로 혁신적인 일은 반드시 협력을 통해 이루어진다. 메인주 사람들은 자기들의 지식을 기꺼이 공유했고, 어쩌면 직접적인 경쟁 관계가 될 수 있는 사람에게조차 지식을 공개했다. 옥스보우 양조장의 팀 애덤스는 쉽야드, 론 파인, 벙커, 리퀴드 라이엇 등의 양조장 사람들과 협력해 맥주를 만들었고, 미카 우드콕은 같은 일을 하는 라치 핸슨의 조언에 의지해 작업을 해왔다. 나는 그들에게서 경쟁을 두려워하는 모습을 발견하지 못했다. 이들은 경쟁을 눈앞에 다가온 위협이라기보다는 오히려 잠재적인 협력 가능성으로 여기고 즐기는 것처럼 보였다.

메인주의 아웃사이더 중 한 사람인 마사 미야케의 말은 이런 생각을 가장 잘 표현한 말인 것 같다. "경쟁은 항상 바람직해요. 그래야 새로운 걸 시도하게 되거든요. 경쟁 상대가 없으면 성장도 할 수 없는 법이죠."

온몸으로 헤쳐 나가는 삶

치즈를 만드는 레이철 벨은 사업을 시작하고 나서 한동안 매일같이 아기를 등에 업은 채 염소 옆구리에 기대서 시간을 보냈다. 염소 젖꼭지를 리드미컬하게 잡아당기면 젖이 나와 양동이에 떨어졌다. 순한 누비아 염소를 어루만지며 손착유를 하는 그녀의 젖가슴에도 모유가 묵직하게 차오르곤 했다. 이런 일이 그녀에게는 일상의 의식이 되었다. 이 책에 소개된 대부분의 사람들에게 육체노동은 삶에서 매우 중요한 일이다. 이들은 손으로 그릇을 빚고, 바닷속으로 팔을 뻗어 켈프(다

시마와 같은 해조류의 일종—옮긴이)를 수확한다. 돼지들을 쫓느라 다리에는 알이 배기고 진흙투성이가 되기 일쑤다. 여름에는 햇볕에 피부가 까맣게 타버리고 겨울에는 바람에 피부가 트고 갈라진다. 저녁이면 아프지 않은 곳이 없을 정도로 온몸이 다 쑤신다. 그렇게 지친 상태로 잠자리에 들면 꿈조차 꾸지 않고 깊은 잠을 잔다. 그리고 다음 날이 되면 또 다시 같은 일을 반복한다. 대부분의 사람들이 다른 일을 할 기회가 없기 때문에 어쩔 수 없이 육체노동을 택했을 거라고 생각하지만, 이 사람들은 몸을 써야 하는 이런 생활 방식을 스스로 선택하고 추구해왔다.

사람을 기진맥진하게 만들고 위험할 수도 있는 육체노동, 말 그대로 몸을 망가뜨릴 수도 있는 그런 행위를 미화하고 싶은 생각은 없다. 다만, 나는 온몸을 불태울 만큼 자기 일에 에너지를 쏟아부으면 분명 뭔가 특별한 일이 일어난다는 것을 직접 목격했다. 미카 우드콕의 말을 빌려 표현하자면 "그 일에 깊이 관여해야"만 원하는 일을 이룰 수 있다. 로커보어 운동locavore movement(영어로 지역을 뜻하는 '로컬local'과 라틴어로 먹는다는 뜻을 가진 '보어vore'를 합성한 단어로, 거주 지역에서 재배된 제철음식을 소비하거나 직접 재배해 먹자는 운동—옮긴이)이 지리상 가까운 곳의 먹거리를 소비하는 데 초점을 맞추고 있다면, 느리게 살기 운동slow movement은 손바느질로 만든 지갑이든 한 덩어리의 빵이든, 사려는 물건에 들어간 애정과 노력, 시간을 존중하자는 생각이 밑바탕에 깔려 있다. 작업의 물리적 성질을 고려하다 보면, 그리고 어쩔 수 없이 거기에 들어간 노동을 미화하다 보면, 물건의 진정한 가치를 더 잘 이해할 수 있게 된다. 비단 소규모 가게를 운영하는 주인이나 수공업자뿐 아니라, 누구라도 노동력에 대해 합당한 대가를 받는 것은 마땅하고 옳은 일이다. 그런 의미에서 좀 더 공정하고 합리적인 보상 체계를 만드는 첫걸음은 정말 많은 사람이 그 일에 깊이 관여되어 있다는 사실을 인식하는 데서 시작하는지도 모르겠다.

나뿐 아니라 창의적인 일을 하는 사람들은 몸을 끊임없이 무의식적으로 움직일 필요가 있다. 그래야 정신적으로 정체되지 않고, TV 앞에서 시간을 보내고 싶은 유혹도 쉽게 물리칠 수 있다. 끈적이는 송진과 진흙으로 발이 더러워지고, 머리에는 소복이 눈이 쌓이고, 머리카락이 바람에 헝클어지는 한이 있더라도 온몸으로 삶을 살아내는 일은 수공업자와 제작자들에게 꼭 필요하다. 몸을 살찌우는 일이 곧 정신을 살찌우는 일이기 때문이다.

역동적인 역사에서 탄생한 메인주의 창조적이고 독특한 브랜드

이 책은 메인주에서 살아가고 있는 제작자와 농부·어부를 찬양하고 있다. 메인주의 풍부한 문화적 전통이 없었더라면 이들은 존재할 수 없었을 것이다. 내가 이야기를 나눈 농부들은 모두 하나같이 다른 농부에게서 일을 배웠고, 간혹 (비치 힐 농장의 테스 폴러처럼) 대학에서 공부한 사람도 있지만 대부분 (레이철 벨처럼) 이웃을 찾아가 땅을 다루는 방법을 배웠다.

메인주의 유산은 농장 경영, 바닷가재잡이 같은 한정된 영역을 훨씬 넘어 더 넓은 영역까지 확장된다고 볼 수 있다. 1800년대 중반 화가들은 풍경화를 그리기 위해 배를 타고 몬헤건 섬Monhegan Island을 찾기 시작했는데, 지금까지도 그렇게 하고 있다. 페놉스콧 부족Penobscot Nation(메인주에 사는 북미 인디언—옮긴이)은 수 세기 동안 스위트그래스라는 식물 줄기를 엮어 바구니를 만들었는데, 처음에는 직접 사용하기 위해 만들었고, 19세기 이후부터는 바 하버Bar Harbor(메인주 중부의 항구 도시—옮긴이)를 찾는 여행객들을 위해 만들었다. 1857년 헨리 데이비드 소로는 조 폴리스라는 이름의 페놉스콧 원주민을 가이드로 고용해 알라 개시강Allagash River을 탐험하고 여행의 기록을 담아 《소로의 메인 숲The Maine Woods》(2017년 국내출간—옮긴이)이라는 책을 썼다. 이 책은 오늘날까지 자연주의자들의 고전으로 내려오고 있다. 내가 이곳에 오기 훨씬 전부터 메인주 사람들은 개 썰매를 타고, 담요를 짜고 집을 짓고 해초를 수확하며 살아왔다.

메인주의 창조적이고 독특한 브랜드 가치는 메인주 고유의 거친 지형, 경제적 취약성, 그리고 역동적인 역사에서 탄생했다. 이 책에 소개된 사람들은 모두 스스로 책을 읽으며 지식을 쌓거나 연장자에게서 대대로 지식을 물려받았다. 일에 있어서는 늘 열정적이었고 선택에 있어서는 늘 거침없고 용감했다. 그리고 어느 순간이든 자신을 믿는 확고한 의지로 삶을 헤쳐 나가며 독특한 색깔의 가치를 지켜 나가고 있다.

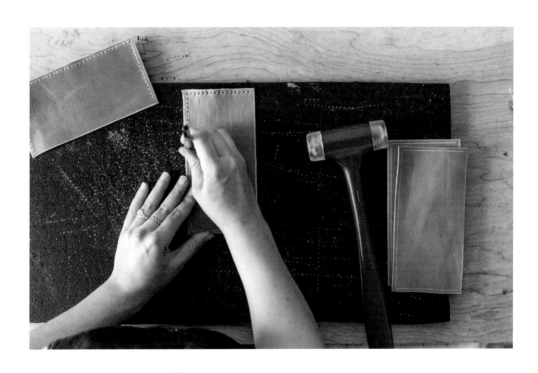

contents

Ⅰ. ART & CRAFT

Introduction

019 작은 마을에서 피어난 손끝의 가치

034 매일같이 하고 싶은 일을 하는 삶

044 예술 작품을 개척하는 삶

054 스스로 필요한 것을 만드는 사람들

064 작품으로 탄생되는 침묵의 시간

074 매 순간 새로운 것을 시도하기

084 시간이 지날수록 더 그윽해지는 것들

094 이 세상을 나만의 공간으로

102 매일이 다른 작품

II. BUILDING & LIVING

114 땅과 함께 자연스럽게 흐르는 집

126 자연스럽게 섞여들어 가는 일

136 눈 덮인 하얀 황야를 가로지르는 삶

148 빈티지 배에 담긴 삶의 기쁨

158 조금 다르지만 그래서 더 좋다

168 열정이 시키는 일

III. FOOD & HARVEST

182 건강하고 맛있는 음식을
 정성껏 만드는 일

192 몸에 깊이 배어 무의식적으로
 반복되는 리듬

200 자연에 모든 걸 맡겼을 때
 일어나는 마법 같은 일

210 자연으로부터 받은 선물

220 오래된 방식으로 빵을 만들며
 삶을 나누는 일

230 끊임없이 새로운 도전을 하며
 이뤄가는 꿈

240 땅에 뿌리 내리는 삶

250 호기심으로 채워가는 자연의 세계

I . ART & CRAFT

화가

×

도지어 벨Dozier Bell
왈도버로Waldoboro

매일같이 하고 싶은 일을 하는 삶

도지어 벨의 작업실 조명에는 푸른빛이 돌았다. 그녀의 작업실을 방문한 날은 춥고 잔뜩 흐린 날씨였는데 푸르스름한 빛이 반사되어 작업실 내부를 가득 채웠다. 캔버스가 벽을 따라 늘어서 있고, 책상 위에는 붓이 담긴 물통들과 넉줄고사리 화분 하나가 놓여 있었고, 주변에는 간이의자 두 개가 있었다. 이렇게 몇 안 되는 가구 외에 방은 텅 비어 있었다. 회색 바닥에 흰색 벽, 푸르스름한 조명 속의 벨은 마치 그녀가 그린 그림 속에 존재하는 사람처럼 보였다. 심지어 그녀가 메고 있는 부드러운 리넨 앞치마에는 팔레트처럼 파란색, 회색, 짙은 갈색 물감이 묻어 있었다.

벨은 주로 메인주의 자연에서 영감을 얻는다고 했다. 그림에 쓰는 색들도 대부분 메인주의 풍경에서 뽑아낸 듯하다. 그녀는 거대한 조선소가 있는 작은 항구 도시 배스Bath에서 자랐고 메인주 서부의 황야에서 대부분의 시간을 보냈다. "여러 장소에서 살아봤지만, 메인주로 돌아가고 싶다는 생각이 머릿속에서 떠나지 않았어요." 신중한 말투로 그녀가 말했다.

벨은 매사추세츠Massachusetts주 서부의 스미스 칼리지를 졸업하고, 펜실베이니아대학에서 미술학 석사 학위를 받았다. 입학한 지 1년이 지나자, 펜실베이니아대학은 그녀가 스코히건미술학교에서 공부할 수 있도록 학비를 지원해주

었다. 벨은 연구비와 장학금을 받아 독일과 이탈리아에서 유학했고, 이후 그녀의 그림은 북미와 유럽 전역의 갤러리와 미술관에서 전시됐다. 이런 경험들이 삶의 모습을 크게 바꿔놓았을 법도 하건만, 그녀의 작품 세계는 생각만큼 극적으로 변하지 않았다. "내가 그리는 풍경과 사물은 대부분 인생의 초반에서 영감을 받았다고 해도 과언이 아닐 거예요." 벨은 설명했다. "사람이 세상을 보는 방식은 처음 의식하게 된 사물이나 환경에서 깊이 영향을 받는다고 저는 믿고 있거든요." 반복해서 돌아오는 메인주의 겨울과 봄, 갈색과 회색의 계절 속에서 그녀의 미적 취향이 만들어졌고, 그녀 자신을 이해하는 틀도 형성됐다.

메인주는 지리적으로 고립되어 있는데 이것은 그녀의 작품에 매우 큰 영향을 줬다. 그녀의 그림은 부드러운 동시에 황량하고 쓸쓸하다. 공간을 차지하고 있는 것은 주로 새들이고 사람의 흔적은 찾아볼 수 없다. "메인주는 세상으로부터 고립된 곳으로, 여기선 사람들이나 문명화된 물질적 구조에서 벗어날 수 있어요. 그 덕분에 자연과 풍경에 더 가까이 지낼 수 있고요. 지금 메인주는 내가 어린 시절 보았던 모습과는 다소 다르지만, 그래도 여전히 조용하고 사람의 손길이 닿지 않은 풍경을 접할 수 있는 곳이지요." 그녀는 영감을 얻기 위해 자주 작업실 밖으로 나간다고 했다. 때로는 뒤뜰을 돌아보기도 하는데, 그곳에서 그녀는 벌집을 관찰하고, 천천히 움직이는 구름과 철새들이 날아가며 만드는 기하학적 패턴을 바라본다. 인적 없는 긴 해변을 따라 홀로 걷거나, 봄이 되어 얼음이 녹으면서 일시적으로 생긴 폭포를 찾아 숲을 헤맬 때도 있다.

대부분의 화가가 풍경을 직접 보고 그리는 반면, 그녀는 기억 속 풍경을 재현하는 방식으로 그림을 그린다. 그녀는 그 과정을 "동물적 의식animal conscious-ness" 또는 "환경적 자각environmental consciousness"이라고 스스로 명명했다. 이는 그녀가 공간을 어떻게 받아들이고 인식하는지 보여주는 표현이기도 하다. 그녀를 매우 명상적인 사람이라고 생각할 수도 있는데, 실제로 그녀가 사용하는 단어 중 일부는 뉴에이지New age 운동가들이 사용하는 언어를 연상시키기도 했다. 벨의 말을 들어보자. "그게 바로 우리를 치유하고 깨어 있도록 해주는 우주의 근원이에요." 깊은 내적 사유에서 나온 장면의 표현에는 단순한 기록 이상의 무언가가 있게 마련이다. "그림을 통해 다른 존재와 생각을 교류하고 싶어요. 다행스럽게도 제 그림을 본 사람들은 그런 느낌을 이해하는 것 같아요. 다른 사람을 염두에 두고 작업하지는 않아요." 그러나 그녀는 결국 인정했다. "혹시라도 사람들

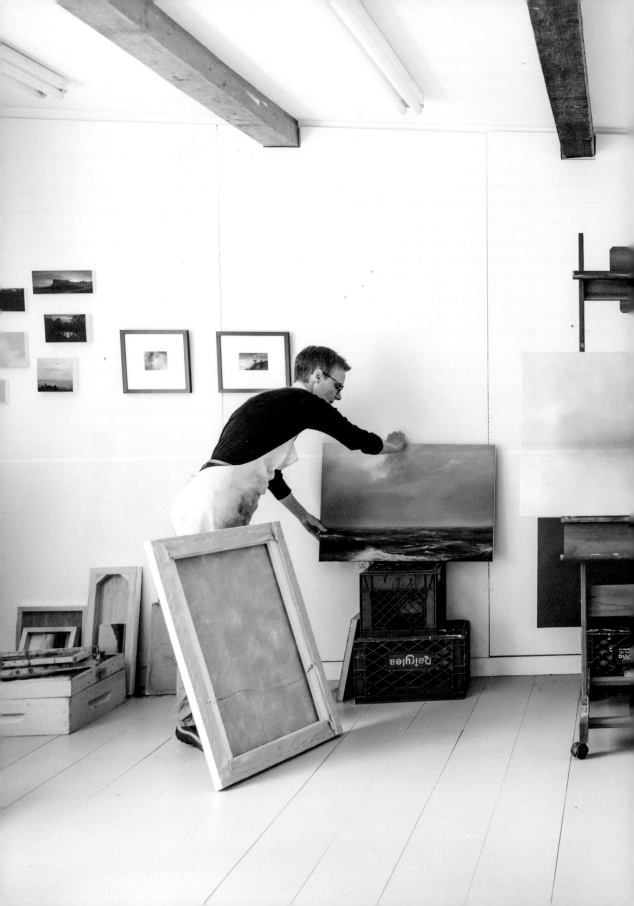

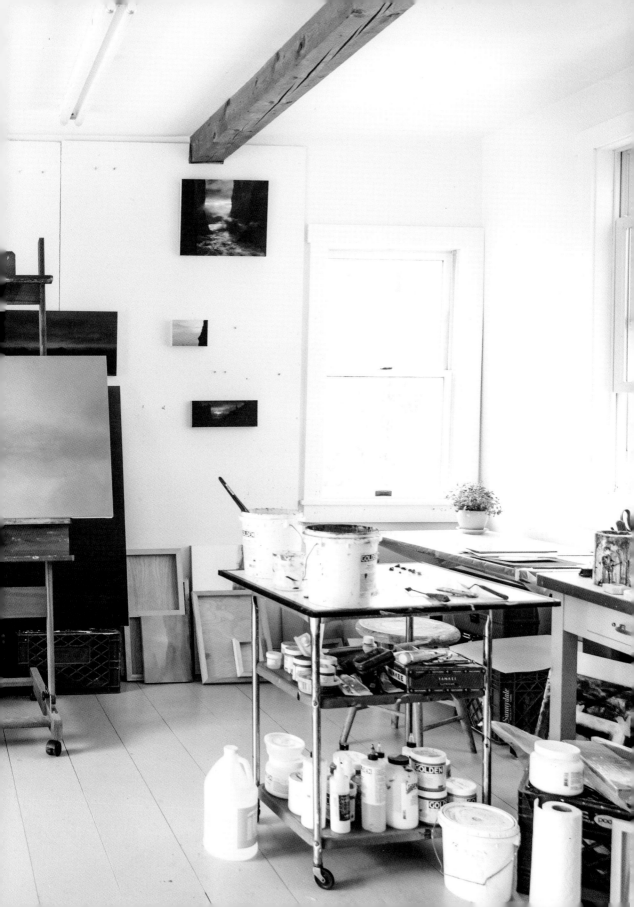

을 염두해두고 그렸다면 한 가지 바람은 있어요. 사람들이 제 그림을 보고 예전에 이런 바다 풍경을 본 것 같은 기분을 느꼈으면 해요. 멀리 어느 곳에선가 혹은 꿈속에서 본 것 같은 그런 기분 말이에요."

꿈같은 느낌을 만들어내기 위해 벨은 부드러운 색감의 물감을 사용해 주제를 추상적으로 표현한다. 나는 그녀의 그림들을 보면서 비슷비슷한 작품들이 지루하게 반복되는 느낌이 아니라 극대화된 기시감으로 시공간의 감각이 사라지면서 어리둥절해지는 기분을 경험했다. 그녀는 지난 6년 동안 자신의 그림이 크게 변화했다는 말도 했다. "지금 그려내는 작품들은 독특한 화풍을 담아내고 있는데 과거와는 크게 달라진 게 사실이에요. 과거에는 작품 속에 사실적인 요소들을 담아내려고 했어요. 그런데 어느 날 문득 그게 관객과 풍경 사이에 거리감을 만드는 것 같다는 생각이 들더라고요. 그런 느낌이 싫지 않았지만, 각각의 의미를 헤아리느라 멈칫하지 않고 풍경 안으로 쓱 들어갈 수 있다면 좋겠다고 생각했어요."

대화를 하면서 벨은 자주 말을 멈추었고, 질문을 하면 대답은 느리게 돌아왔다. 그녀는 말하기 전에 깊이 생각하는 편이고 또한 자기처럼 생각한 뒤에 말하는 사람과 함께 있기를 좋아한다고 했다. 질문에 답하기 전, 정확한 표현을 찾기 위해 자신의 내면으로 고개를 돌리는 그녀의 모습이 꼭 눈에 보이는 것 같았다. 벨은 성격상 세일즈에 능하지 않아서 작품 판매는 주로 갤러리나 딜러에게 맡긴다. 인터뷰할 당시 그녀의 작품은 뉴욕 다네세코리갤러리에서 전시 중이었다. "거의 평생 예술로 먹고살았어요. 힘들 때도 있었지만, 삶을 꾸려 나갈 정도의 수입은 됐죠." 그 때문에 어려운 결정을 내리기도 했다. 그녀는 남편 켄 그린리프와의 상의 끝에 아이를 갖지 않기로 했다. 예술은 그녀가 사는 곳, 여행하는 곳, 사는 물건, 생존하는 방식 등 모든 부분에 막대한 영향을 줬다.

빛이 사그라지고 어둠이 깊어진 하루에 끝자락, 작업실에서 집으로 돌아온 벨은 편히 쉰다. "저는 평생 매일같이 하고 싶은 일을 하며 살아왔어요. 꽤 괜찮은 삶이었다고 생각해요."

바구니 예술가

×

제레미 프레이Jeremy Frey
인디언 아일랜드Indian Island

예술 작품을 개척하는 삶

"저는 항상 예술 작품을 만들어왔어요. 언제나 그랬어요." 제레미 프레이는 말했다. 그는 메인주 플레전트 포인트 인디언 보호구역Pleasant Point Reservation 인근의 프린스턴Princeton에서 자랐다. 그가 어렸을 때 그의 가족은 인디언 타운십Indian Township으로 이사했고, 10대 시절 대부분을 그곳에서 보냈다. "소도시, 작은 보호구역 내에서도 아웃사이더였어요." 그는 지난날을 회상하며 말했다. "우리 집은 가난했고, 동네도 가난했어요. 학교를 그렇게 좋아하진 않았지만, 그런대로 잘 다녔어요."

학교를 다니면서 사진과 도예를 섭렵한 제레미는 열두 살이 되자 미술 선생님에게 점토나 물감에 대한 지식을 가르쳐줄 수 있는 수준에 이르렀다. "어떤 사람은 수학을 잘하고 어떤 사람은 과학에서 뛰어난 재능을 발휘하죠. 누구에게나 잘하는 게 있는데 저는 만들기를 잘했어요." 그에게도 멘토가 있긴 했지만, 대부분 독학으로 배웠다. 그에게 가장 큰 영향을 준 사람은 바로 그의 어머니 갤 프레이다. 20대 초반, 제레미는 나쁜 생활 습관에 물들어 포틀랜드에서 1년을 보냈다. 정신을 차린 제레미는 주변 분위기를 바꾸기 위해 고향 인디언 타운십으로 돌아왔다. 인디언 보호구역에 살던 어머니는 실비아 가브리엘에게 취미로 바구니 짜는 기술을 배우고 있었는데 그 모습을 본 제레미는 마침내 자신이 진짜

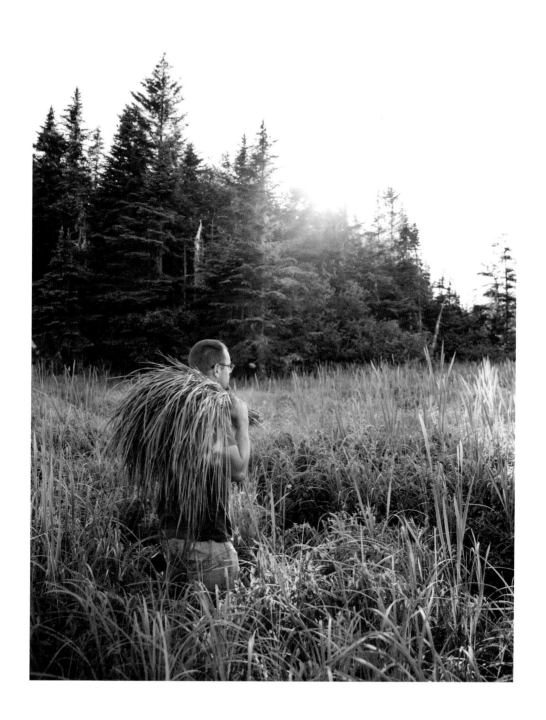

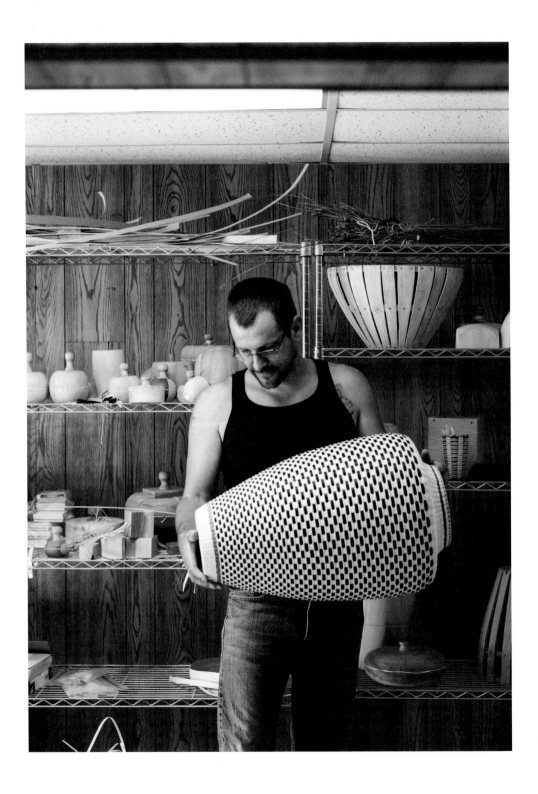

원하는 것을 발견했다. "집에 왔더니 글쎄 사방에 물푸레나무가 있고, 보이는 곳마다 바구니가 놓여 있었어요. 저는 바구니들을 자세히 보다가 '엄마, 이거 짜는 법 좀 가르쳐주실래요?' 하고 부탁했죠."

제레미에게 바구니 짜기는 전혀 생소한 분야만은 아니었다. 다만 제대로 연구해본 적이 없었을 뿐이다. 바구니 짜기는 메인주 원주민, 특히 파사마쿼디족 Passamaquoddy tribe의 중요한 전통으로, 북미에서 가장 오래된 공예 가운데 하나다. 제레미의 가족도 일곱 세대에 걸쳐 바구니를 만들어왔다. "우리 역사의 많은 부분이 완전히 사라졌어요. 심지어 제대로 된 역사가 어떤 건지 알지도 못해요. 하지만 자손 대대로 우리 가족들이 바구니를 만들어왔다는 건 알고 있어요. 어머니가 만들었고, 할아버지가 만들었죠. 할아버지의 어머니도 만들었고요. 그분들은 영어를 전혀 못했지만, 바구니를 만들어 외지인들에게 팔았어요." 본래 바구니는 기능적인 도구로만 취급됐다. "어부는 물고기를 바구니에 담아 무게를 달았고, 농부는 감자를 담는 용도로 바구니를 사용했죠. 그릇이나 용기가 많이 필요한 산업에서도 바구니를 사용했고요." 제레미가 설명했다.

19세기 무렵부터 바구니는 여름철 바 하버를 통해 이곳을 찾는 여행객들 사이에서 수집품으로 인기를 끌기 시작했다. 그들은 원주민들이 스위트그래스라는 식물 줄기와 물푸레나무로 만든 바구니를 사갔다. "전통적인 원주민 예술로만 생각한다면 이 바구니들을 순수미술품으로 진지하게 받아들이기는 힘들어요. 사람들은 '원주민' 공예품이기 때문에 바구니를 샀던 거지, 유화 같은 작품으로 본 것은 아니에요." 제레미는 바구니 하나하나가 작품으로 인정받을 수 있어야 한다고 생각했다. 그래서 사람들의 사고방식을 바꾸기 위해 노력했다. "저는 예술로 대중의 마음을 변화시킬 수 있다고 믿어요. 예술은 사람들에게 영감을 주죠. 공예품은 그동안 기능적인 면에서만 다뤄져왔어요. 제 목표는 공예품을 예술적 경지로 끌어올려 한 단계 수준을 높이는 거예요. 더 큰 규모의 미술 시장에 다리를 놓는 게 꿈이에요. 저는 사람들이 '제레미 프레이의 바구니'이기 때문에 사게 만들고 싶어요. 아니면 그냥 '제레미 프레이'라는 이름만 봐준다면 더 좋고요."

미술계도 그를 예술가로 인정하기 시작했지만, 그 과정이 순탄하지만은 않았다. 2015년 제레미는 포틀랜드미술관 비엔날레에서 조지 넵튠, 테레사 시코드, 사라 삭비슨 등 와바나키 Wabanaki(북미 대륙 동부지역에서 파사마쿼디족을 포함한 다

섯 원주민 부족이 모여 만든 연맹—옮긴이) 출신 동료 예술가들과 함께 작품을 전시했다. 당시 언론과 비평가들은 대체로 호평했지만, 일부 큐레이터들은 와바나키 바구니를 전시한 데 이의를 제기했다. 페리스는 제레미의 이름이 이미 널리 알려졌고 여러 곳에서 작품이 전시되고 있다는 사실을 강조하며 그를 옹호했다. 아울러 그의 작품이 스미소니언협회의 국립아메리칸디언박물관과 샌디에이고의 민게이국제박물관에 전시되었다는 사실을 언급했다. 2011년 제레미는 미국 예술 펀딩 기구인 유나이티드 스테이츠 아티스트로부터 5만 달러의 연구비를 받기도 했다. 하지만 메인주 미술관은 예술가로서 제레미의 위치에 대해 모호한 태도를 취하고 있다고 페리스는 지적했다. "제레미의 작품이 메인역사협회나 애비박물관에 전시된 적은 있지만, 순수미술 전시장에서는 찾아볼 수 없었어요. 그를 순수미술 작가로 보지 않은 것이지요. 이런 상황이 이곳의 현실을 잘 말해주고 있다고 생각해요."

제레미 역시 메인주가 원주민 문화를 이해하고 그들의 권리를 인정하는 데에 매우 뒤처져 있다고 생각하지만, 그런 현실을 비난하는 데 기운을 쏟고 싶지 않다고 말했다. 그 대신 물푸레나무를 엮어 바구니를 만드는 새로운 기술을 개발해낸 것에 대해 더욱 강조했다. "이전에는 누구도 물푸레나무를 엮을 생각을 하지 못했어요." 그는 단단한 나무에 다른 시선으로 접근했다. "물푸레나무가 사실은 매우 유연하다는 것을 알았기 때문에 시도해봤죠. 삼나무 껍질도 엮어서 작업해봤는데, 제가 아는 한, 그런 방법을 쓴 사람은 저밖에 없어요."

제레미는 자신에게 주어진 과제를 극복하고 정복해야 할 것으로 인식하기 때문에 시험대에 오를 때마다 더 강해졌다. "제 작업에서 가장 뛰어난 점은 완전히 새로운 개념을 계속 찾아내고 이를 반영해 바구니를 돋보이게 한다는 거예요." 그는 말하면서도 손가락으로는 물푸레나무 가닥을 민첩하게 엮어 성게 모양의 땅딸막한 용기를 만들어냈다. 그의 손 안에서 나무줄기는 마치 끈이나 실처럼 자유자재로 움직였다. 제레미가 바구니 엮는 모습을 보고 있자니 아이들이 실뜨기 놀이를 하는 모습이 떠올랐다. 그의 동작에는 한 치의 망설임도 없었다. 그는 나무 줄기가 정확히 어디에 끼워져야 하는지, 완성품에서 그게 어떤 형태로 나타날지 분명히 알고 있었다. 작은 용기를 완성하는데는 이틀, 더 큰 것을 완성하는데는 2개월 정도가 걸린다고 했다.

그의 작품이 어떤 점에서 와바나키 바구니와 차별화되느냐는 질문에 제레미

는 재료 준비를 포함해 몇 가지 중요한 점을 거론했다. "저는 전통적인 바구니를 만들 때보다 훨씬 더 많은 노력을 기울여 기본적인 재료들을 하나하나 준비합니다. 그리고 평범한 바구니를 뛰어넘는 형태와 기능을 탐구하죠." 제레미는 바구니를 만들 재료를 직접 채취하고 준비한다. 그는 물푸레나무를 찾아 적당한 재목을 고르고 일일이 두드려서 얇고 유연한 가닥으로 만든 다음, 부엌에서 염색하고 거실에서 직접 손으로 짜 바구니로 만든다. 심지어 길가에 죽어 있는 호저의 가시를 수집해 바구니 뚜껑 장식으로 활용하기도 했다.

그의 작품은 대부분 고전적인 형태, 즉 가늘고 길고 우아한 모양을 하고 있어 고대 그리스의 도자기를 연상시켰다. 때로 그는 이 공예품을 완전히 다른 무언가로 변화시켜 바구니의 기본 개념인 용기로써의 의미를 뒤집어놓기도 한다. "한번은 여러 개의 바구니를 서로 엮어 안으로 갈수록 점점 작아지는 형태로 만든 적이 있어요. 안쪽 뚜껑은 열 수 없는데, 더 작은 바구니가 열리지 않게 막고 있었기 때문이죠." 그는 그 바구니가 "순수한 장식용"이었다고 설명했다. "동시에 제 생각을 전달하려는 의도가 담긴 작품이었죠. 저는 '이것은 공예품이 아니다. 미술 작품이다'라는 말을 하고 싶었어요."

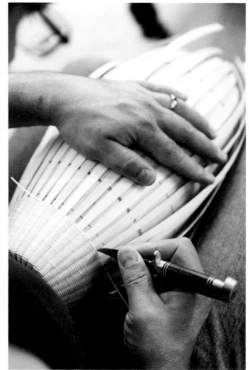

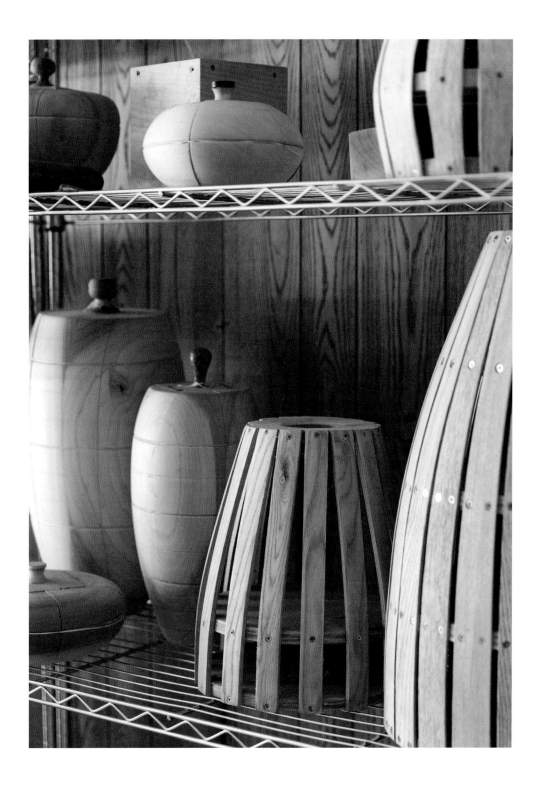

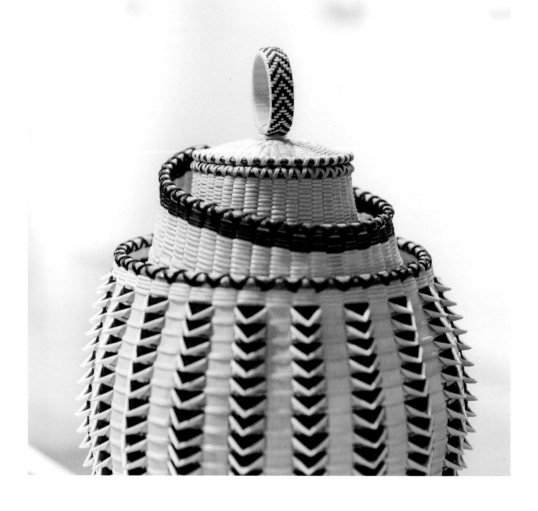

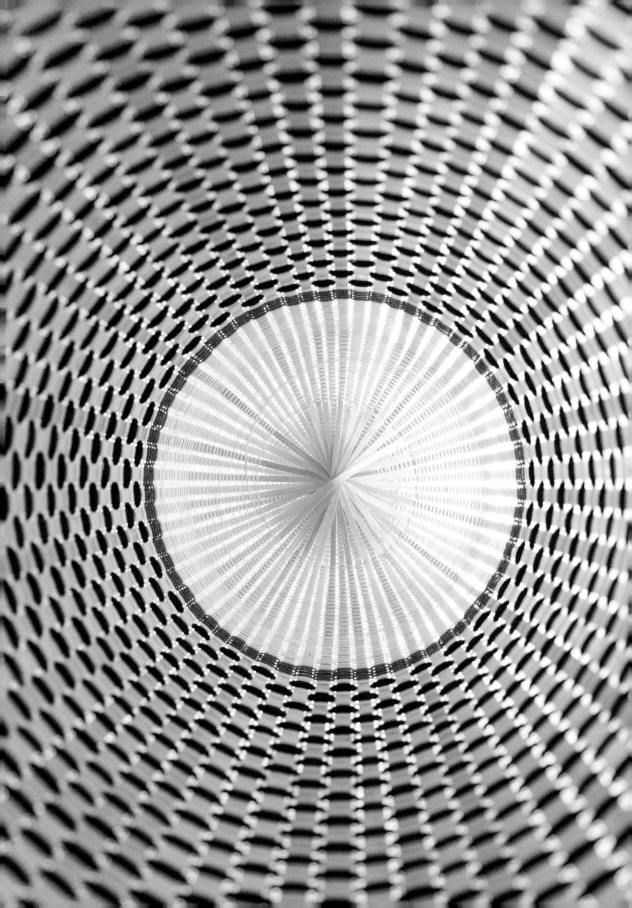

도예가

×

아유미 호리에Ayumi Horie

포틀랜드Portland

스스로 필요한 것을 만드는 사람들

아유미 호리에는 접시 하나도 신중하게 골라야 한다고 생각한다. "그럴 때가 있
잖아요. 머그잔을 꺼내려고 찬장에 손을 뻗으면서 생각하는 거죠. 차를 어디에
서 마실까? 테이블 앞에 앉아서 마실까? 아니면 소파에 앉아 책을 읽으면서? 머
그잔을 고를 때는 앞으로 30분 동안 어디에서 뭘 할지 생각해봐야 해요. 이런
결정은 아주 짧은 순간에 이루어지죠. 직관적으로요. 클로이는 그런 걸 정말 싫
어하지만요." 그녀는 이렇게 덧붙이며 웃었다. 아유미의 파트너, 클로이가 고개
를 들며 미소를 지었다. 그녀 역시 아유미가 접시를 고를 때 뒤이어질 시나리오
를 예상하는 버릇이 있고 모든 일을 앞서 생각하기 좋아한다는 사실을 잘 알고
있었다.

　아유미는 오랫동안 도예 활동을 해왔지만 예술가라 불리는 게 썩 편치만은
않다고 했다. 그녀는 "도예가"나 "수공업자"라고 불리는 것을 더 좋아한다. 아
유미는 실용성과 손으로 만져서 느낄 수 있는 성질에 이끌려서 도예를 선택하게
됐다. "제 작업은 범위가 한정돼 있어요. 대부분의 작품이 개인에게 바로 팔려나
가 집에서 사용되거든요." 사람들이 이케아IKEA나 다른 대규모 소매상에서 저
렴하고 기본적인 흰색 접시를 사는 것을 이해 못하는 건 아니지만, 그런 접시를
보면 하얀색 양변기가 떠올라 싫다고 그녀는 말했다. "저는 요즘 어딜 가나 눈

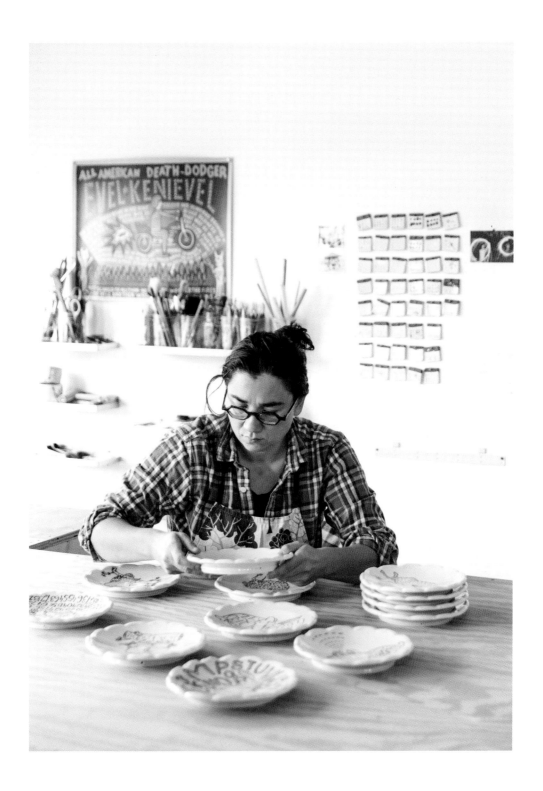

에 띄는 미니멀한 미의식에 거부감을 가지고 있어요." 항아리, 그릇, 머그잔, 접시 같은 물건에 만든 사람의 손길이 남아 있기를 바라며 그녀는 자신이 만든 도자기에 귀여운 그림을 그려 넣거나 의도적으로 지문 자국을 남기기도 한다. "점토에는 본래 무른 성질이 있어요. 손으로 꾹 누르면 자국이 남죠. 사람의 몸처럼 말이에요. 저는 그런 감각적인 본성을 보존하고 싶고, 그런 느낌을 최대한 두드러지게 표현하고 싶어요." 그녀는 들고 있던 머그잔의 표면을 쓰다듬으며 이렇게 말했다. 녹차가 든 머그잔에는 유명한 과학 교육자, 빌 나이의 이름과 함께 해골 하나와 대퇴골 두 개를 교차시킨 도안이 그려져 있었다. 그녀가 만든 대부분의 작품과 달리 그 컵은 겉에 그림이 새겨져 있었다. 알파벳 하나하나를 파면서 덩어리진 모습이 그대로 남아 있어 표면이 울퉁불퉁하고 특별한 질감이 살아 있었다.

"저는 똑같이 생긴 머그잔이나 그릇을 한번에 50개씩 만들지 않아요. 제 작업 공정은 훨씬 느슨하죠. 그래서 가끔은 가마에서 도자기들을 꺼내다가 깜짝깜짝 놀라기도 해요." 그녀가 만든 도기들은 아유미만의 독특하고 자유로운 시각과 감각이 분명하게 드러나 있었다. 모두 즉흥적인 작업 방식으로 만들어졌음에도 도기 하나하나가 작품으로 느껴졌다. 그녀는 영감을 얻기 위해 다양한 소재로 그림을 그리고 있다. 메인주에서 보냈던 시간, 세계 곳곳을 떠돌아다닌 기억, 그녀의 핏속에 흐르는 두 곳의 문화유산(그녀의 아버지는 일본인이고, 어머니는 메인주 출신이다) 등을 주제로 다룬다고 했다.

아유미는 알프레드대학에서 처음 도자기 만드는 법을 배운 후(그녀가 물 없이 물레를 돌려 그릇을 만드는 독특한 기법을 처음 시도한 것도 이때부터다), 20년이 넘도록 계속 도자기를 만들며 살아왔다. 그녀는 메인주 루이스턴-오번Lewiston-Auburn에서 태어나 몬태나Montana주, 뉴욕주 북부, 워싱턴Washington주 등지에서 살았으며, 지금은 포틀랜드에서 벽돌과 미늘벽 판자로 지어진 유서 깊은 집에서 살고 있다. 그녀는 이 집을 공들여 개조하고 확장해서 작업실과 가마를 만들었다. 자주 여행을 다니긴 하지만 메인주에 정착하겠다는 의지는 매우 확고해 보였다. "영감을 얻기 위해 세계 곳곳을 돌아다녀봤지만, 정착하고 싶은 곳은 여기뿐이었어요." 그녀는 말했다. "저는 메인주에서 자양분을 얻고 있어요. 이곳은 매우 오래전부터 내려오는 공예 전통 문화가 있고, 사람들은 다들 겸손하지요. 메인주 사람들은 자기에게 필요한 것을 직접 만들어내는 것을 좋아해요. 이 점이 수

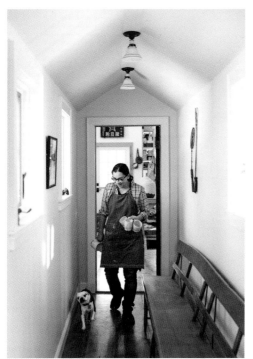

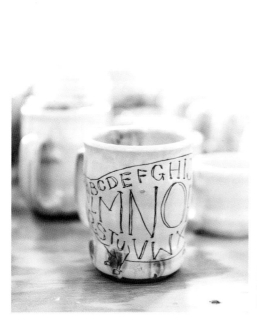

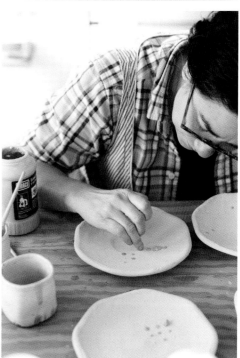

공업자와 예술가의 차이를 전형적으로 보여주는 부분이 아닐까 싶어요. 수공업자는 자신의 작업을 미화시키지 않고 그저 쓸모 있는 물건을 만들어낼 뿐이죠."

일상에서 필요한 물건을 만드는 일 외에도 아유미는 포틀랜드 브릭 프로젝트Portland Brick Project를 통해 도예를 삶으로 끌어들이는 일에 힘쓰고 있다. 포틀랜드 브릭 프로젝트는 지역 주민들이 공유하는 기억과 바람을 벽돌에 새겨 기록으로 남기는 공공설치미술 작품으로, 포틀랜드 거리에 파손된 벽돌들을 가마에서 새로 구워 교체하는 작업이다. 2016년에는 선도적인 문화예술 운동단체인 데모크래틱 컵Democratic Cup과 함께 더 나은 민주주의를 만들기 위한 기금 활동을 벌이기도 했다.

아유미는 자신의 창작품을 다른 사람들이 어떻게 사용하는지에 대해서도 매우 관심이 많다. 그래서 몇 년 전부터 '팟 인 액션Pots in Action'이라는 캠페인을 시작해(아유미는 현재 인스타그램에 'potsinaction'이라는 아이디로 글을 게시하고 있다) 더 많은 사람에게 핸드메이드 그릇을 소개하기 위해 노력하고 있다. 그녀는 사람들이 어떻게 접시를 선택하고, 어떻게 머그잔을 고르고, 어떻게 도자기 제품을 사용하는지 알고 싶어 한다. 처음 프로젝트를 시작했을 때만 해도 사람들에게 자신의 작품을 사용하는 사진을 올려달라고 부탁해야 했는데, 지금은 전 세계 여러 나라의 도예가들이 참여할 만큼 캠페인의 규모가 확대되었다. "이 캠페인은 만드는 사람과 쓰는 사람 사이의 거리를 좁히는 한 가지 방법이 되었어요." 아유미는 말했다. "우리는 이 주제를 여러 각도에서 연구해보려고 해요. 그런 면에서 인스타그램은 완벽한 공간이죠. 다른 소셜미디어에서는 하지 못하는 방식으로 에너지를 만들어내고 있어요."

아유미는 소셜미디어에서 왕성하게 활동하고 있을 뿐만 아니라 온라인을 통해서 작품을 판매하고 있다. "온라인으로 작품을 판매하니 어디든 원하는 곳으로 옮겨 다니며 살 수 있어요. 대학원을 졸업할 때만 해도 인터넷이 그리 발달하지 않아서 도자기 작품은 주로 갤러리나 공예 전시회를 통해 판매됐는데, 둘 다 그리 효과적인 방법은 아닌 것처럼 보였거든요." 그녀는 2001년 웹사이트를 열었고, 2005년 온라인 숍을 시작했다. 작품은 주로 메인주에서 제작하지만, 전 세계 팬들에게 팔려나간다. 다양한 구매자를 만날 수 있는 덕분에 자신이 만들고 싶은 다양한 작업을 할 수 있다.

이렇게 그녀는 사람의 손길로 만들어졌지만 디지털스럽고, 지역적이면서도

동시에 세계적인 작품을 만들어내고 있다. "작품을 온라인으로 팔기 때문에 저는 컵을 사려는 사람 한 명만 있으면 돼요. 진짜 특이한 토끼 컵 하나를 파는 데 500명쯤 되는 사람이 필요하지는 않죠. 인터넷은 틈새시장을 노리기에 적합하기 때문에 저처럼 핸드메이드적인 미의식을 가진 사람들에게는 아주 좋은 수단이에요." 그녀는 설명했다. "저는 메이커 혁명maker revolution(스스로 필요한 것을 만드는 사람들, 즉 '메이커maker'가 디지털 기기와 여러 장비를 사용해 창의적인 뭔가를 만들고, 그 결과물과 지식, 경험을 공유하고 발전시키려는 흐름—옮긴이)에 대해 얘기할 때 기술이 어떻게 용어를 설명하는 정의의 일부가 되었을까를 함께 생각해요."

오늘날은 손으로 만든 물건과 기술을 이용해 만든 물건 사이에, 그리고 순수미술과 공예 사이에 엄격한 구분선이 존재하지 않는 시대다. 기존의 정의는 경계를 넘어 만들어진 작업을 제대로 설명하지 못한다. 아유미의 말대로 그런 경계는 완전히 무너졌는지도 모른다. 많은 수공업자와 제작자들을 위해 정말 잘된 일이다.

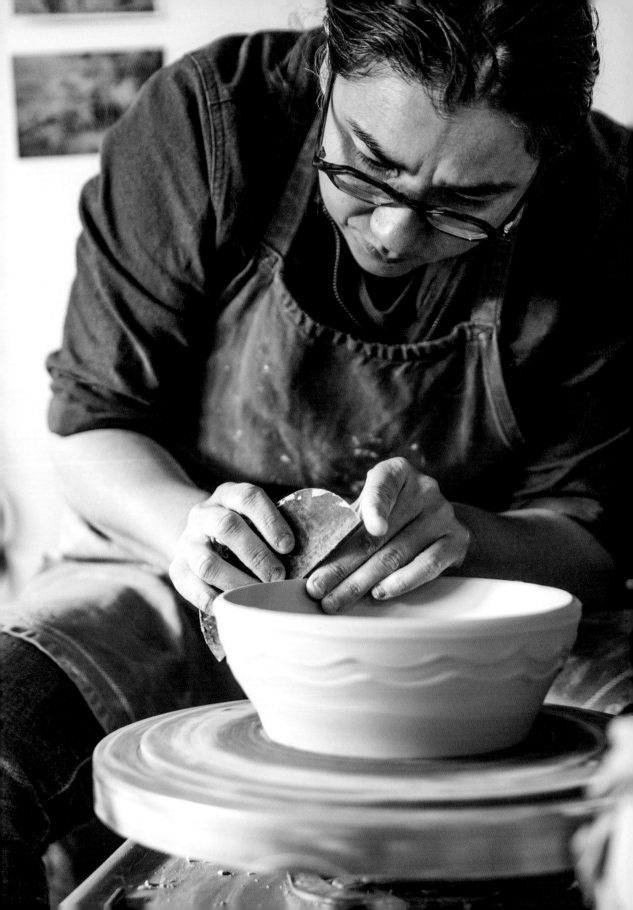

러그 예술가

×

사라 호치키스Sara Hotchkiss
왈도버로Waldoboro

작품으로 탄생되는 침묵의 시간

사라 호치키스는 왈도버로의 시골 마을, 비포장도로가에 나무판자로 만든 하얀 집에서 산다. 그녀의 집 앞마당은 여러 색상의 천들을 짜깁기해 만든 하나의 조각보 같았다. 분홍 코스모스와 새빨간 양귀비, 은은한 자주색 라벤더까지 그녀의 뜰은 모든 원예가가 꿈꾸는 바로 그 모습이었다. 기분 좋을 만큼의 적당한 노동으로 완성된 그곳은 의도적으로 식물이 푸르고 무성하게 자라도록 내버려 둬서 조금 지저분해 보이지만 자연 그대로의 모습을 하고 있었다.

작업실 내부는 정원에서 본 색을 고스란히 담아내고 있었다. 커다란 베틀이 널찍한 작업실 공간을 가득 채우고 있었는데 사라는 그곳에서 러그와 직물을 만들어냈다. 베틀이 어찌나 큰지 한때는 두 팀이 기계를 함께 사용했다고 했다. "이 베틀이 거의 작은 차 한 대 정도의 무게라고 하더군요." 그녀는 베틀 앞에 앉아 즐거운 얼굴로 "이게 바로 공룡 기계"라고 말했다. 12피트(약 366㎝) 높이의 기계에는 색색의 날실이 걸려 있었는데, 그녀가 기계를 움직일 때마다 촘촘한 초록색 직물이 한 줄씩 생기면서 먼저 짜인 몽롱한 느낌의 회색과 검푸른 강청색 줄과 조화를 이루었다. 바다에서 춤추듯 산란하는 빛과 부서지는 파도의 색에서 영감을 받아 만들고 있는 러그라고 그녀가 말했다.

"저는 직관적으로 색을 느껴요. 사람마다 어떤 색깔에 끌리는지, 그들의 색

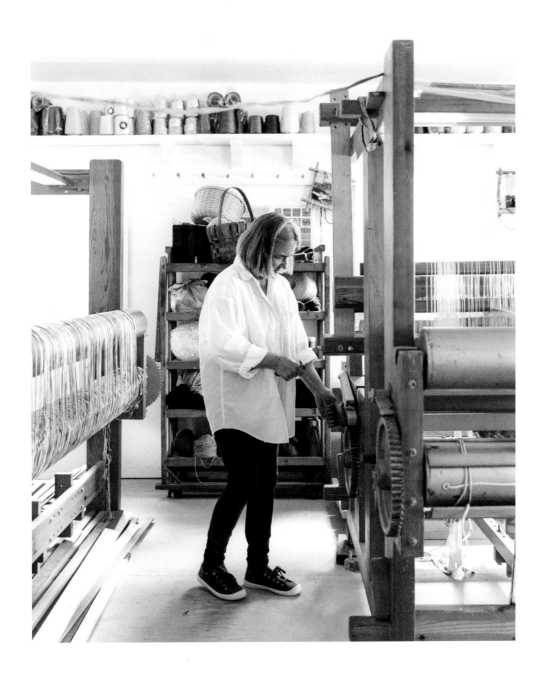

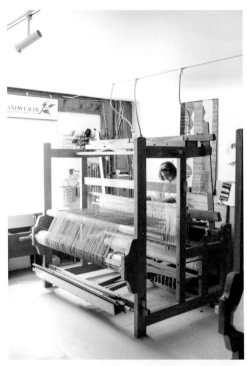
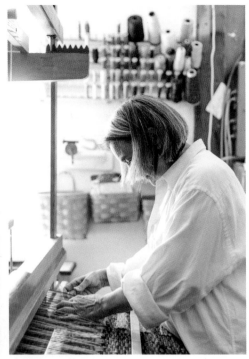
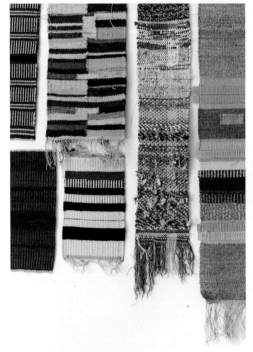

은 어떤 색인지 알아맞힐 수 있어요." 사라는 설명했다. "주문한 러그가 반품돼 온 적은 한 번도 없었어요." 그녀는 자랑스럽게 덧붙였다. 사라는 대부분 특정 고객을 위해 러그를 만들기 때문에 고객 개개인과 긴밀하게 상의하면서 작업한다. 그녀는 고객의 미적 감각을 파악해 고객이 무엇에 공감할지, 어떤 주제가 그들의 집 디자인과 어울릴지 먼저 파악한다. 이런 과정을 거치더라도 색들을 매치하는 일은 결코 간단하지 않다. 사라의 설명대로 그 과정은 조금 신비스럽게까지 느껴진다. 그녀는 고객을 이해하기 위해 주로 읽는 책과 수집품에 관해 묻는다. "저는 사람들을 이해하고 싶어요. 뭘 좋아하는지 알면 그 사람이 진지한 사람인지 아니면 장난기 많은 사람인지 짐작할 수 있거든요. 그래서 좋아하는 작가, 화가, 물건 같은 것들을 물어보죠."

사라는 40년이 넘도록 직물 짜는 일을 해왔고, 그러는 동안 어느새 이 분야의 장인이 되었다. 그녀의 작품은 뉴잉글랜드New England 전역의 전시장과 상업 갤러리에서 전시됐을 뿐 아니라 뉴욕시 아트앤드디자인박물관, 샌프란시스코 국제공항, 그리고 매사추세츠주의 우스터공예센터에도 전시됐다. 또한 〈컨트리 리빙Country Living〉, 〈베터 홈스 앤드 가든스Better Homes and Gardens〉, 〈메인 홈 + 디자인Maine Home + Design〉, 〈아키텍추럴 다이제스트Architectural Digest〉 같은 지역 및 전국 규모의 잡지에도 소개됐다.

언제부터 이 일을 시작했냐고 묻자 그녀의 대답은 매우 간단했다. "태어났을 때부터요." 대부분의 어린 여자아이처럼 그녀도 인형을 좋아했고, 온종일 바느질과 옷감 짜는 일로 시간을 보내는 어머니의 모습을 동경했다. "인형이 여러 개 있었어요. 인형에게 입힐 옷이 필요했죠. 유치원에 다닐 때였는데, 뜨개질로 작은 스웨터를 멋지게 만들어서 인형에게 입혔어요." 초등학교 3학년 무렵에는 직접 손바느질로 자기 옷을 만들었다고 했다. 1960년대를 산 젊은 여성에게 이런 기술은 실용적일뿐 아니라 타고난 창의성을 사회적으로 표현하기에도 무난한 방법이었다.

나이가 들면서 사라는 여러 색상과 기법을 동원해 점점 더 다양한 실험을 하기 시작했다. 그녀는 전통적인 태피스트리에서 영감을 얻어 러그를 만들지만, 전통적인 방식과는 몇 가지 핵심적인 면에서 차이가 있다. 먼저, 사라는 실 대신 천 조각을 사용해 표면의 조직이 살아 있는 직물을 만든다. 직물에 두께감이 있다 보니 완성된 작품에서도 날실이 보인다. "전통적인 태피스트리는 모든 게 아

주 부드러워요." 그녀가 말했다. "하지만 전 울퉁불퉁 튀어나온 게 좋아요. 만드는 과정의 이야기가 담겨 있거든요." 래그러그가 연상되기도 하지만, 그녀의 작품은 크기가 훨씬 크고 무늬가 좀 더 복잡한 것이 특징이다. 그녀는 자신이 직접 디자인한 도안을 사용한다. "제가 좀 러다이Luddite(영국에서 산업혁명이 초래할 실업의 위험에 반대해 기계를 파괴하는 등 폭동을 일으킨 직공 단원에서 유래하여, 신기술을 반대하는 사람을 일컫는 말—옮긴이) 같은 구석이 있어요." 그녀는 말했다. 쇼룸에는 별, 꽃, 기하학적 무늬의 러그와 색의 농담을 달리한 신비스러운 이미지의 직물이 전시되어 있었다. 그녀는 자신이 좋아하지 않는 러그가 있다면, 지루한 종류뿐이라고 말했다.

또한 사라는 다른 섬유미술 소재를 가지고 실험을 하면서 비록 실용성은 떨어지지만, 장식용으로는 매우 아름다운 작품들을 만들고 있다. "이 분야는 결코 끝날 것 같지 않은 프로젝트예요." 그녀가 미소를 지으며 손짓으로 가리킨 곳에는 미니 베틀을 개조한 그림 액자가 하나 놓여 있었다. 액자에는 굵은 실로 거칠게 짠 직물에 삼각형과 사각형 무늬가 들어가 있고 사이사이에 풀잎처럼 자연에서 채취한 재료들이 끼워져 있었다. 그녀는 시간적, 금전적으로 여유가 있을 때, 주문받은 작품이 없거나 돈을 벌 목적으로 일을 하지 않아도 될 때 놀이 삼아 이런 실험적인 작품들을 만든다고 했다.

"저는 어디에 소속된 적 없이 자유롭게 일하며 먹고살았는데, 그래서 아주 위험한 상황에 처한 적도 있었어요." 그녀는 1990년대 금융시장이 붕괴됐을 때 이야기를 꺼냈다. "집을 사고 얼마 지나지 않아 일이 터졌어요. 인테리어 디자인과 건축업계가 전부 망하다시피 했지요. 사람들이 집을 꾸미려고 하지 않았거든요. 그때까지 가게나 갤러리에 물건을 도매로 납품해서 돈을 벌었는데, 갑자기 주문이 딱 끊긴 거예요. 어떻게든 집을 지키려고 노력했어요." 2009년에도 금융위기로 비슷하게 힘든 상황을 겪었지만, 자세를 바짝 낮추고 위기를 견뎌냈다. 가능한 차를 타지 않았고, 실내 온도를 최대한 낮췄다. 지출 계획도 매우 꼼꼼하게 세웠다. "식료품 가게에 가면 10달러로 살 수 있는, 몸에 좋고 영양가 있는 음식 재료를 찾았어요. 쌀이랑 콩을 많이 먹었죠. 다른 사람들만큼 그렇게 끔찍하게 살지는 않았지만, 이후로 누군가 힘든 일을 겪는 걸 보면 그 사람의 마음을 좀 더 잘 이해하게 됐어요." 사라는 그런 이유만으로도 인생에서 힘든 시간을 보낸 데 대해 감사하게 여길 수 있게 되었다고 말했다. 고난을 겪으면서 자립심이

강해졌을 뿐 아니라 타인에게 공감하고 친절을 베풀 수 있는 사람이 되었다. "잠시 힘들었던 시간들은 저에게 중요한 경험이 되었어요. 덕분에 저소득층을 제대로 존중해주지 않는 우리 현실에 좀 더 관심을 갖게 됐어요."

창의적인 작업에 대해 미국 사회가 보이는 태도를 보면 가끔은 무척 당황스러운 기분이 든다고 그녀는 덧붙였다. 특히 전통적으로 여자들이 작업하는 공예 분야에서 그런 태도가 더욱 두드러진다고 지적했다. "여자들이 하는 일을 평가 절하한다는 생각이 들었어요. 제가 하는 일도 마찬가지예요. 아마 이 일이 남자들의 영역이었다면 작품 가격이 훨씬 비싸게 매겨졌을 거예요." 시간이 지나면서 사람들의 인정을 받게 되자 직접 만든 러그를 적정한 가격에 팔 수 있게 됐지만, 그녀는 자신이 가치 있다고 느끼는 것은 '러그'라는 최종 결과물이 아니라 그것을 만들어내기 위해 생각한 시간이라고 말했다.

작업을 하기 전에 생각하는 시간은 예술 작업의 가치를 평가하는 데 중요한 요소다. 사라에게는 앞으로 어떤 작품을 만들지 고민하고 바깥 세계를 관찰하면서 보내는 시간이 바로 그런 때다. "우리 문화는 아직 창의적인 시간을 이해하지 못하는 것 같아요. 창밖을 보거나 사물을 관찰하면서 디자인을 고민하고 있을 때, 사람들은 제가 일하고 있다고 생각하지 않아요." 하지만 머릿속에서 창의력이 폭발하는 것은 정확히 그런 순간이라고 사라는 말했다. "아주 짧은 순간순간에도 예술가들은 시각적, 청각적 감각과 언어 정보 등을 흡수해요. 모든 정보가 뇌로 흘러들어가 거기서 뭔가를 만들어내는 거죠. 그것들을 구체적인 형태로 정제해내려면 침묵의 시간이 필요해요. 바로 이런 과정을 거쳐서 제가 경험하고 본 모든 것이 작품으로 탄생하는 거죠."

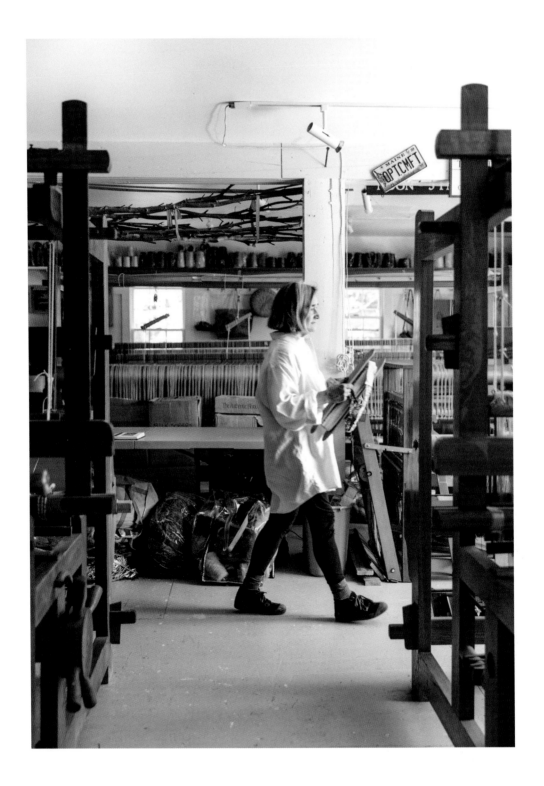

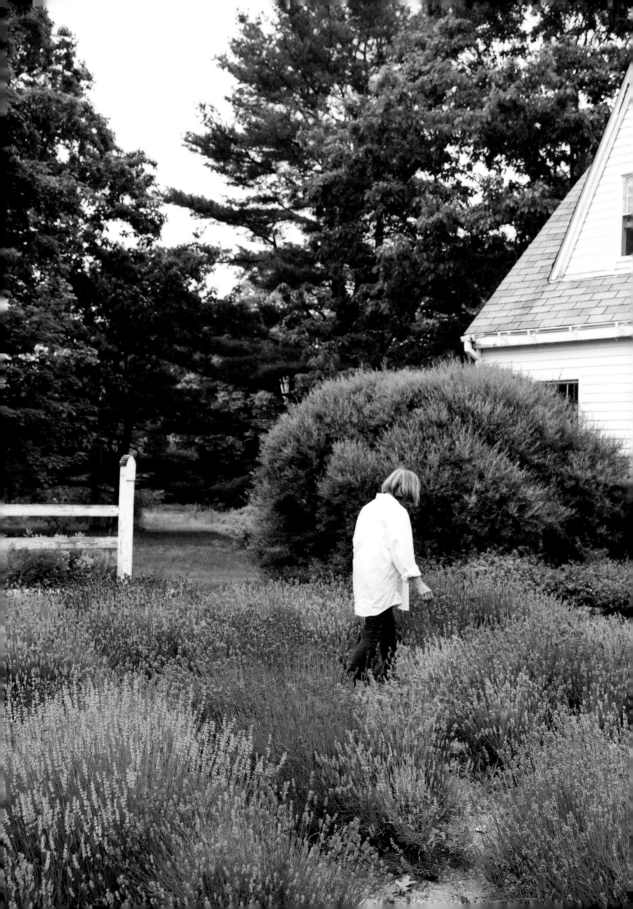

조각가

×

존 비스비John Bisbee
브런즈윅Brunswick

매 순간 새로운 것을 시도하기

"전 다른 사람이 작품 만드는 걸 보고 있으면 묘하게 기분이 좋아져요." 존 비스비는 말했다. 그는 자신의 제자이자 지금은 조수로 일하고 있는 일라이저가 시뻘겋게 달아오른 12인치(약 30㎝) 길이의 못을 비틀어 나사 모양으로 만드는 모습을 지켜보고 있었다. 잠시 후 일라이저는 못을 죔쇠에서 빼내 작업대 위에 올려놓고 망치로 두드렸다. 그런 다음 물이 담긴 양동이에 담갔다. 그렇게 해서 못 두 개가 뱀처럼 배배 꼬이며 나선형으로 서로를 휘감고 있는 형상이 만들어졌다.

"이번 건 그리 잘된 것 같지 않은걸." 새로 만든 창작품을 향해 몸을 기울이며 존이 말했다. 그는 아직 뜨거운 금속 부분을 가리켰다. "이 부분이 너무 느슨해. 반대쪽은 너무 꽉 물려 있고. 서로 균형이 맞지 않아."

일라이저는 고개를 끄덕였다. 그는 존의 예리한 지적에 고개를 끄덕일 뿐, 전혀 언짢아하지 않았다. "존은 미술학과 교수님 중에서 제일 인기가 많으셨어요. 모두들 교수님의 수업을 듣고 싶어 했지요. 저도 제 작업 방향을 잡는데 정말 많은 도움을 받았고요."

2016년 교수직을 그만두기 전까지 존은 보든 칼리지에서 20년간 학생들에게 조각을 가르쳤다. 그의 수업은 학생들에게 인기가 많았는데 그 이유를 이해

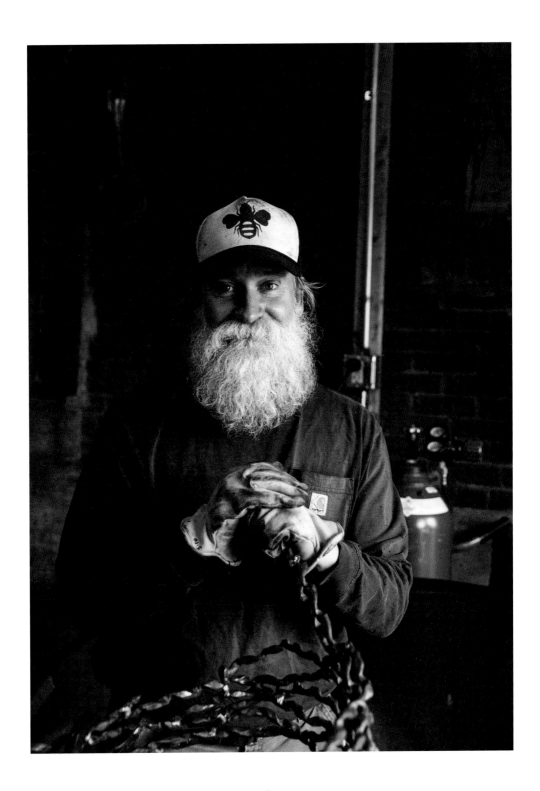

75

하기는 그리 어렵지 않았다. 그는 혹평을 서슴지 않지만 항상 농담을 적절히 섞어 이야기하고, 주제를 빠르게 바꿔가며 상대에게 도움이 될 만한 얘기를 조금이라도 더 해주려고 노력했다. 정신없이 바쁘게 돌아다니며 이야기하는 그의 모습에서 팽팽하게 조여진 긴장감과 왕성한 에너지가 뿜어져 나오는 것을 느낄 수 있었다. 그는 잠시도 가만히 앉아 있지 않았고, 행여 앉아 있더라도 고개를 끄덕이거나 발로 바닥을 두드리며 마치 추워서 몸을 떠는 사람처럼 연신 다리를 흔들어댔다.

존의 예술 작품에선 그의 날쌔고 힘 있는 몸짓이 그대로 드러났다. 전부 못으로 만들어진 그의 대형 조각품은 에셔Escher(기하학적 원리와 수학적 개념을 토대로 무한한 공간의 확장과 순환을 표현한 네덜란드의 판화가—옮긴이)를 연상시키는 반복적인 거대한 소용돌이나 벌집 모양의 패턴, 녹은 못이 뒤엉킨 건초더미나 바람에 날려 헝클어진 선 같은 형태로 유기적인 무질서를 표현해 보고 있으면 현기증이 날 정도다.

놀랍게도 그는 도자기 작업으로 예술 활동을 시작했다. 하지만 도예가 워낙 차분하고 조용한 장르라 크게 흥미를 느끼지는 못했다. 다음으로 유리세공을 배웠는데, 강사들이 너무 남자다움을 강조하며 고압적인 태도를 보여 오히려 반감을 갖게 됐다. 그러다 마침내 뉴욕주 북부에 위치한 알프레드대학에서 마지막 남은 한 해를 보내고 있을 때 그는 금속가공소를 드나들며 용접공에게 기술을 배우기 시작했다.

"주변에서 발견한 평범한 오브제를 이용해 아상블라주assenblage(폐품이나 여러 물체를 한데 모아 제작하는 미술기법—옮긴이) 작업을 했어요. 그 당시는 석재나 철강 작업을 하지 않으면 여성적인 작품으로 치부되던 때였지요." 특별히 비웃거나 조롱하지는 않았지만, 그가 그런 생각을 경멸한다는 것을 알 수 있었다. 존은 권위와 절차, 사회적 관습 따위를 무척 싫어한다. 그는 대학에서 몇 년 동안 가장 인기 있는 교수였지만, 자유롭고 솔직하고 판에 박히지 않은 성격은 위계질서를 강조하는 대학 특유의 사회적 분위기와는 맞지 않았다. 존은 괴로웠던 기억에 대해 시시콜콜 말하고 싶어 하지 않았다. "윌리 넬슨Willy Nelson(미국의 음악가—옮긴이)이 이런 위대한 말을 했죠. '제대로 된 사람들에게 미움을 받는 것은 매우 중요하다'고요." 그는 고개를 끄덕이며 말했다. "정말 그렇다고 생각해요."

어쨌든 무게와 규모가 엄청난 존의 조각품들은 많은 사람들에게 사랑받았

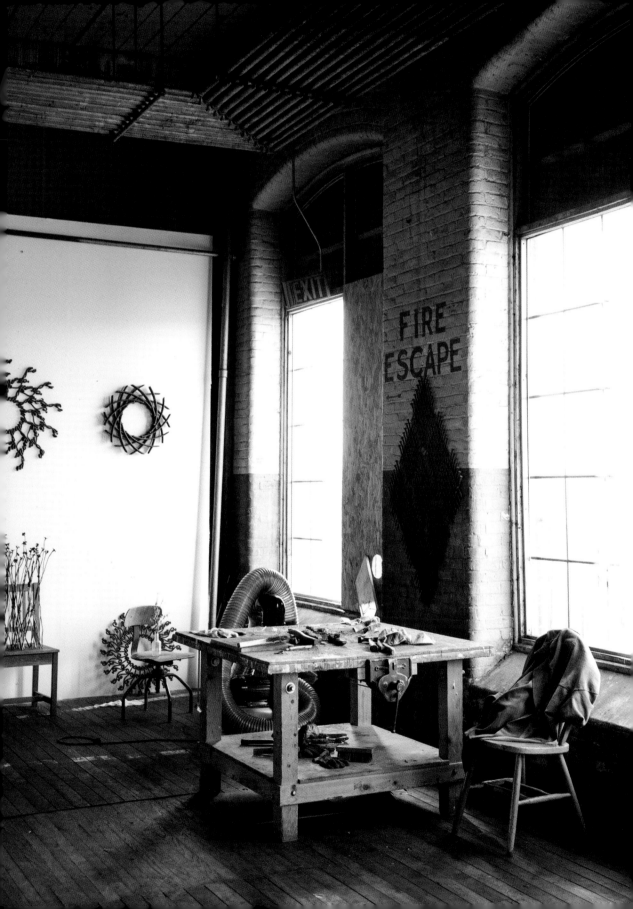

다. 예술기관, 노터데임이나 하버드대학, 개인 수집가, 기업들이 앞다퉈 그의 작품을 구매했다. 물론 생계를 유지하는 데는 작품을 판매하는 것이 큰 도움이 되지만, 존은 자기 작품이 공공장소에 전시될 때 가장 흥분된다고 말했다. 그의 작품은 펜실베이니아예술디자인대학 갤러리, 서배너예술디자인대학 미술관, 버몬트Vermont주 셸번미술관, 메인주 포틀랜드미술관 등에서 전시됐다. 거대한 나팔 모양의 〈소문Hearsay〉은 포틀랜드미술관 실내에서 전시됐는데, 관객이 작품을 만지지 못하게 안내원이 늘 감시했기 때문에 관객들과의 상호작용이 이뤄지지 않았다. 그러다가 2016년, 작품이 전시장을 벗어나 정원에 자유롭게 전시된 것을 보고 그는 무척 기뻤다고 말했다. "사람들이 제 작품을 통해 자유롭고 자연스럽게 여러 경험을 할 수 있었으면 좋겠어요."

존은 종잡을 수 없을 만큼 자유분방한 사람이지만 그의 예술 세계는 치밀한 계획으로 설계된 패턴과 복제로 이루어져 있다. 그의 모든 작품은 아크용접으로 결합한 수천 개의 못으로 만들어진다. 아크용접이란 금속에 전류를 흘려보내 용접봉에 열을 발생시키고, 용접봉이 접합부를 용융하여 금속끼리 서로 붙게 만드는 용접 방법을 일컫는다.

존이 거대한 금속 기둥을 만드는 것을 지켜봤다. 포트 앤드로스 밀의 작은 작업실에는 사방으로 전기 불꽃이 튀고, 먼지 타는 퀴퀴한 냄새와 비릿한 번개 폭풍 냄새가 서로 뒤섞였다. 금속이 천천히, 그리고 조심스럽게 구부러지며 조금씩 형체가 만들어졌다. "제가 작업하는 모습을 보면 무척 긴장한 것처럼 보일 수도 있어요. 사실 예전에는 너무 긴장한 나머지 많은 걸 망치기도 했죠." 그는 작업실 한쪽을 차지한 암청색 기계 위에 한 손을 올리며 말했다. "이놈은 '파워 해머'라는 기계인데, 이름 때문에 산 거나 마찬가지예요. 아이디어가 완전히 바닥났다고 느낄 때였어요. 못을 가지고 계속 작업을 하는데, 그다음에 어디로 가야 할지 모르겠더라고요." 그는 정체되고 경직되었다는 느낌이 들었다. 하지만 그가 선택한 소재를 포기하고 싶지는 않았다. 그때 번개처럼 이런 질문이 떠올랐다. '못에는 무엇이 필요하지?' 곧바로 '못에는 망치가 있어야지!'라는 생각이 들었다.

그는 파워 해머를 사용해 못을 비틀어 나선형 스파이크 모양으로 만들었다. 그리고 12인치 길이의 뾰족한 금속을 가공해 막대 모양으로 만들고, 이를 다시 녹이고 합체해 거대한 조각 작품을 탄생시켰다. 밤송이나 바이러스처럼 가시 돋

친 구형의 모양으로 탄생하기도 했고, 3~4피트(약 91~122㎝) 높이의 기둥이나 구형의 거대한 작품이 되기도 했다. 아직도 땅에서 자라나고 있는 것 같은 작품도 있었고, 위층을 가로질러 하나씩 하나씩 행진하듯 내려오는 작품도 있었다. 위층 공간에는 10여 개의 완성된 작품이 최종 목적지로 옮겨지기만을 기다리며 보관되어 있었다.

그날, 존은 곧 다가올 뉴욕 전시에 보낼 작품을 만들고 있었다. "이번에는 거칠지만 솔직한 작품을 만들고 싶어요. 나긋나긋하면서도 일정한 형태가 없는 그런 거요." 어떤 식으로 작품을 완성할지 아이디어가 떠오른 존은 흥분해 있었다. 바로 그 순간, 나는 어부가 바다를 향해 그물을 휙 던지는 모습을 본 것 같았다. 이전과 다르게 그는 빽빽하고 조밀하게 채워지지 않은 형태의 작품을 만들고 있었다. "지금 약간 패닉 상태라서 이 작품을 정확히 다루지 못하고 있어요." 그는 가죽 장갑을 벗었다. 끼고 있던 짙은색 보안경도 벗더니 물건이 빼곡히 쌓인 작업실 반대편으로 걸어갔다. 근처 탁자에 캔 맥주 몇 개가 놓여 있었다. 그는 탁자를 지나 커피가 담긴 커다란 머그잔으로 손을 뻗더니 잠시 아무 말 없이 커피를 마셨다. "어디로 가고 있는지 모를 때면 무척 겁이 나요." 그는 속마음을 털어놓았다. "동시에 설레고 흥분도 되지요. 전 지금 막 벼랑 아래로 뛰어내린 거나 마찬가지예요. 그런 식으로 매 순간 새로운 것을 시도하는 중이지요."

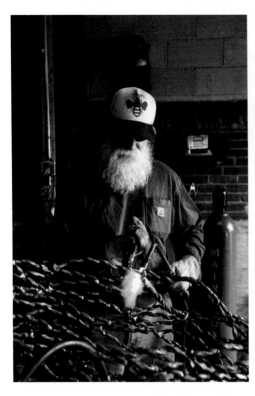

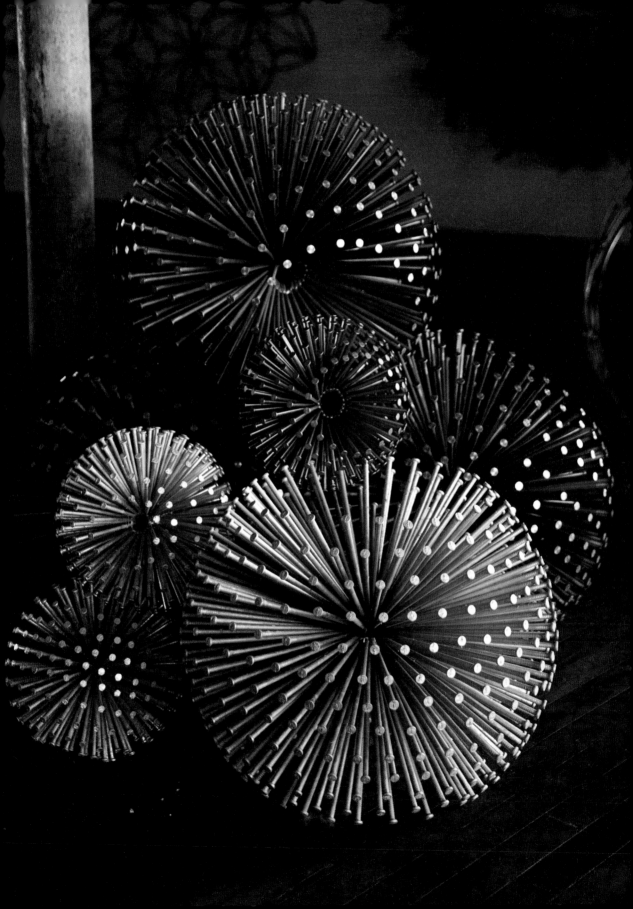

가죽 제품

×

패럴 앤드 컴퍼니Farrell & Co.
비데퍼드Biddeford

시간이 지날수록 더 그윽해지는 것들

메그 패럴은 우여곡절 끝에 자신이 바라던 목적지에 다다랐지만, 자신이 디자인할 소재가 가죽이 되리라고는 꿈에도 상상하지 못했었다. 그녀는 핸드백을 꿈꾸는 나이 어린 아가씨가 아니었다. 실용적인 요구로 필요해서 직접 만들기 시작한 지갑 하나에서 패럴 앤드 컴퍼니가 탄생했다.

　당시 메그는 현재의 남편인 남자친구 그레그 미첼과 함께 브룩스빌Brooks-ville에 있는 데이비즈 폴리 농장에서 지내고 있었다. 두 사람은 뉴욕에서 대학을 졸업한 뒤 시골 생활에 도전하기 위해 도시를 떠나 이곳에 왔다. "뉴욕에 살때 저는 20대 초반이었는데, 늘 몸부림치듯 힘겹게 살았어요. 2009년 경기가 침체되면서 나라 전체가 힘들었는데, 보모로 일했어요. 돌보던 아이와 가족들 모두 좋은 사람들이었지만 평생 보모로 살고 싶진 않았어요." 파슨스 디자인 학교에서 사진을 공부하고, 수석으로 졸업한 그녀는 예술을 사랑했지만, 마음속에는 깊이 낙담했던 기억이 뿌리 깊게 자리 잡고 있었다. 그녀는 졸업 후 학자금대출을 상환하라는 서류뭉치를 받았던 때를 떠올렸다. "완전히 망연자실했죠. 사진을 더 공부하겠다는 마음도 사라졌고, 뭔가를 하겠다는 의지도 잃어버렸어요." 그녀와 그레그는 도시에서 살아남기 위해 고군분투하기보다는 농장 일을 해보기로 마음먹었다.

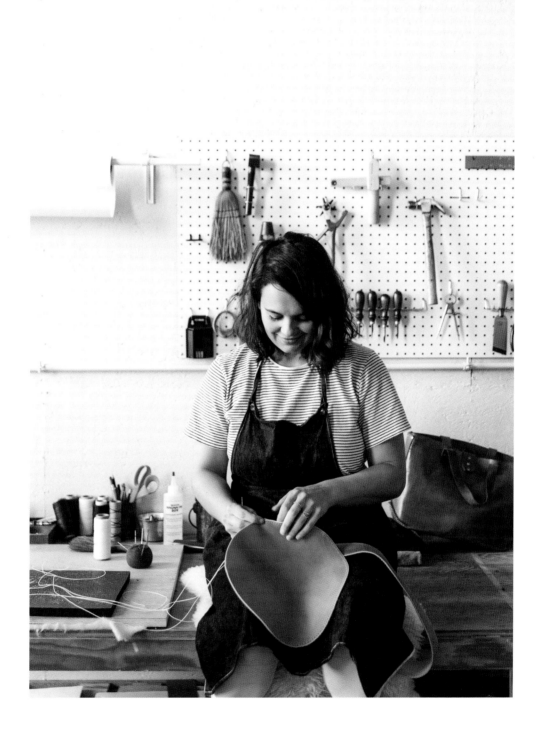

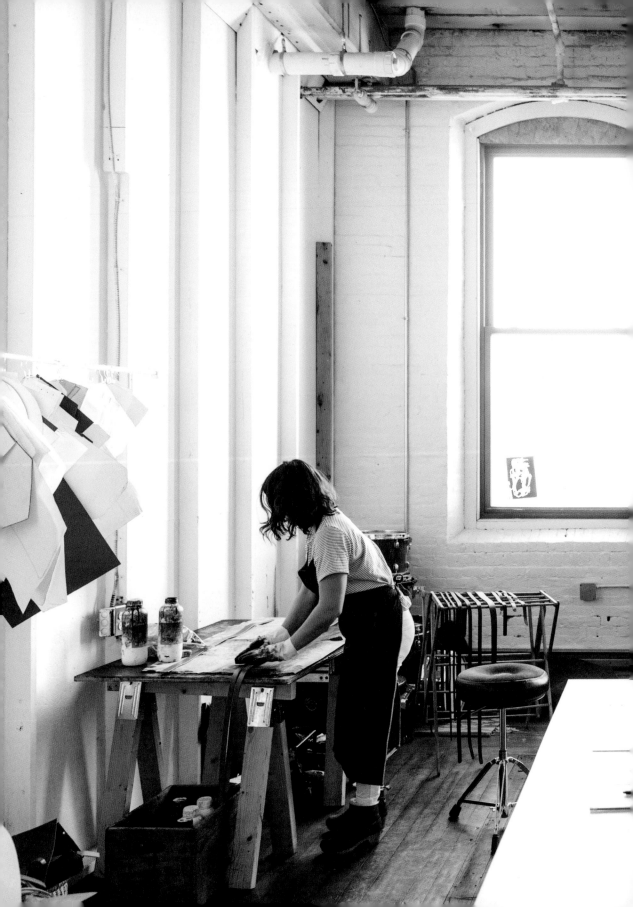

메인주에 온 뒤 뉴욕에서 그녀를 짓눌렀던 우울한 감정은 사라졌지만, 슬프게도 농장 일로는 공허감을 채울 수 없었다. 진심으로 행복하다는 기분도 들지 않았다. "직접 바느질해서 옷을 만들었어요. 직물 짜기와 뜨개질도 배웠지요. 재밌었지만 사진을 찍을 때처럼 만족스럽지는 않았어요." 그녀는 손으로 작업하는 일을 즐겼지만, 예술적 욕구가 제대로 채워지고 있다는 생각은 들지 않았다. 이후에도 메그는 계속 이런저런 시도를 하면서 의미 있는 일과 자신을 표현할 수 있는 창작 사이에서 균형을 찾을 수 있기를 바랐다.

2011년 가죽에 구멍을 뚫는 송곳을 집어들 때까지도 그녀는 앞으로 자신이 무슨 일을 하게 될지 몰랐다. 단지 그녀는 괜찮은 가죽 지갑 하나가 필요했지만 그걸 살 돈이 없었을 뿐이었다. "처음 만든 몇 가지는 그리 훌륭하지 않았지만, 가죽 작업이 제게 큰 만족감을 준다는 걸 깨달았어요. 이제 와 생각해보니 훌륭하지 않은 정도가 아니라 완전히 형편없었던 것 같아요. 그래도 직접 만든 뭔가로 인해 그렇게 기쁘기는 몇 년 만에 처음이었어요. 사진은 머리를 많이 써야 하고 개념적인 데 반해 가죽 작업은 손을 정말 많이 써야 했어요. 지적인 작업은 아니지만 비슷한 만족감을 느꼈죠. 그 이후 이 일을 계속하고 있어요."

그로부터 3년 후 패럴 앤드 컴퍼니는 비데퍼드에 있는 오래된 벽돌 건물에 작업실을 갖게 되었다. 큰 창문이 있고 조명이 밝은 공간이었다. 이제 메그가 만든 가방은 메인주와 뉴잉글랜드의 상점 곳곳에서 판매되고 있다. 내가 찾아갔을 때, 그녀는 새로 주문 들어온 물건을 만드느라 바빴다. 그녀는 작은 가죽 조각들을 염색하고 있었다. '성공한 요트 딜러'라는 고객이 단골 손님들에게 선물하기 위해 지갑과 카드홀더 여러 개를 주문했다고 했다.

메그의 작품은 심플해 보이지만, 처음 가죽 작업을 시작한 이후 상당히 발전한 결과물로 내공이 담겨 있다. 초기에 만든 가방 역시 지금의 제품처럼 절제된 우아함을 갖추고 있지만, 지금만큼 능숙한 솜씨가 돋보이진 않았다. 그녀는 지난 몇 년 동안 어떤 송곳이 가장 효과적인지, 두꺼운 가죽에는 어떤 누름단추와 리벳(가죽을 접합하거나 장식용으로 사용하는 금속 부품—옮긴이)을 사용해야 하는지, 어떤 실이 가죽을 꿰매기에 가장 적합한지(메그는 내구성이 떨어지는 리넨보다는 나일론 실을 선호한다) 등을 알게 됐다. 그녀는 어디에든 어울리는 말괄량이 같은 디자인을 좋아해서 정장이나 재킷 또는 메인주 사람들이 많이 입는 플란넬 소재의 작업용 셔츠에도 잘 어울리는 섬세하고 기하학적인 디자인의 가방을 만들려고 부

단히 노력했다. 가방 덮개에 누름단추를 달아 여닫는 반원형 핸드백은 그녀의 시그니처 작품 중 하나다. 포틀랜드에서 꽤 오랜 시간을 보내던 어느 주말, 나는 세련되게 차려입은 도시 사람들의 팔에 걸린 이 독특한 반달 모양의 가죽 가방을 어렵지 않게 찾아볼 수 있었다.

차세대 '잇백'은 만들지 않겠노라고 말한 사람은 메그가 처음이 아닐까 싶었다. 그녀 역시 유행을 따르고 스타일 감각도 매우 뛰어나지만, 누구나 들고 싶어 하는 명품 가방은 만들고 싶지 않다고 말했다. 그녀는 영감을 얻기 위해 최신호 〈보그Vogue〉 잡지를 보는 것보다 빈티지 백과 세월이 흘러도 변치 않는 고전적이고 자연스러운 가죽 작품을 보는 게 더 도움이 된다고 했다. 그녀는 주로 황갈색과 검은색 계열의 가죽을 많이 사용하는데, 가끔은 짙은 적색도 사용한다. "가죽은 정말 멋진 질감을 가지고 있어요. 시간이 지나면서 더 훌륭해지죠. 색상이 더 풍부해지고 질감도 더 부드러워지면서 사랑스럽고 그윽한 멋이 생기거든요." 길이 잘 든 가죽 지갑을 써본 사람이라면 오래된 가죽의 섬세하고 부드러운 느낌을 잘 알 것이다. 시간이 흐르면서 메그의 가방도 그와 같은 느낌을 갖게 될 것이다. 그녀 역시 그렇게 되기를 바란다고 말했다. "전 언제든 제 제품들을 무료로 수선해줄 생각이에요. 제가 만든 가방들이 집안 대대로 물려주는 그런 애장품이 되었으면 좋겠어요. 엄마가 딸에게 물려주고, 딸이 또 자신의 딸에게 물려주는 그런 가방 말이에요." 내내 밝고 명랑한 표정이던 그녀는 잠깐이지만 심각한 표정을 지으며 말했다. "제 작품이 영원했으면 좋겠어요."

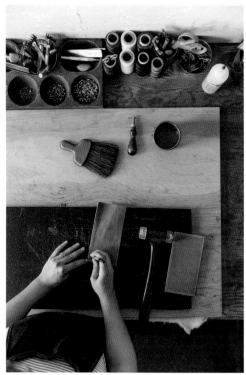

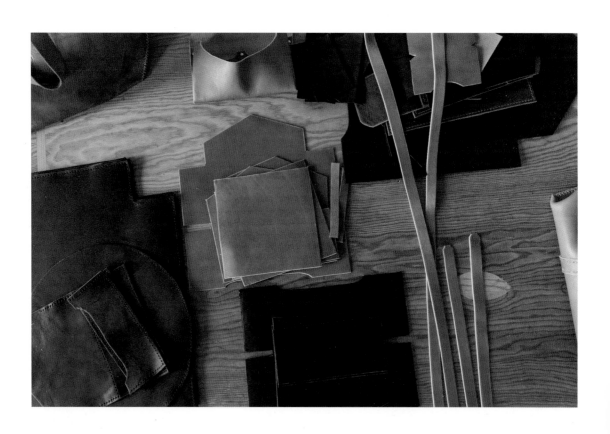

체인톱 조각가

×

레이 머피Ray Murphy

핸콕Hancock

이 세상을 나만의 공간으로

레이 머피는 체인톱을 짧고 신중하게 움직였다가 크게 휘둘렀다가 하는 두 가지 동작을 빠르게 반복해가며 조각 작품을 만들어냈다. 그의 손에 들린 톱은 마치 장난감 같았다. 체인톱이 위아래로 좌우로 움직일 때마다 굵은 통나무에서 새로운 생명체가 서서히 모습을 드러냈다. 귀에 거슬리는 윙윙 소리가 공간을 가득 메웠고, 작은 나무 조각들이 사방으로 날아 올랐다가 그의 턱수염과 헝클어진 잿빛 머리카락 위로 내려앉았다. 그가 톱 끝을 통나무에 살짝 갖다 대자 단단한 목재가 마치 당근처럼 얇게 저며졌다. 나무줄기에서는 앉아 있는 곰이 나오기도 하고, 엄청나게 큰 집게발을 가진 바닷가재와 날개를 활짝 편 독수리 등이 탄생하기도 했다. 잠시 후 그는 이 커다란 나무 조각에 색을 입힐 터였다. 붓이나 페인트 스프레이를 사용하기도 하고, 토치를 이용하기도 한다. 토치를 쓰면 엷은 나무색은 흑갈색으로, 그다음에는 숯처럼 까만색으로 근사하게 바뀐다.

레이는 수줍음이 많은 사람이 아니다. 그는 짓궂은 유머 감각에 거친 카리스마가 넘치는, 타고난 배우다. 그런 성격 때문에 메인주 1번 고속도로를 운전해 목공소를 찾는 사람 중에는 그를 따르는 팬도 더러 있다.

그의 작업실을 찾는 것은 그리 어렵지 않았다. 두툼한 통나무와 목재 더미 옆으로 커다란 조각 작품들이 자리 잡고 있는 모습이 너무 쉽게 눈에 띄었기 때

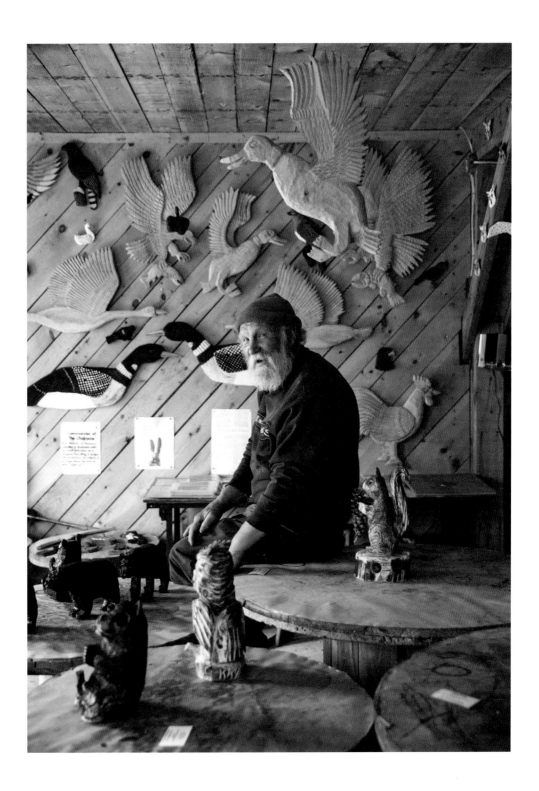

문이다. 기다랗고 투박한 창고 벽면에는 손으로 간략하게 그린 간판과 '체인톱 아티스트의 라이브 쇼'라는 안내 문구가 적혀 있어 호기심을 일으켰다. 레이는 매일 밤 극장 안의 손수 만든 무대에서 고전적인 로큰롤 음악에 맞춰 직접 연출한 퍼포먼스를 관객들에게 선보인다. 그가 나무토막 안에서 살아 숨 쉬는 동물들 가령 입 벌린 곰, 우아한 고래, 바보처럼 사팔눈을 한 조개 등을 바라보는 동안 스포트라이트는 그의 모습을 환하게 비춘다. 고글을 쓴 그의 얼굴에는 톱밥 가루가 잔뜩 내려앉아 있었다. 조명 속에서 그의 흰 수염이 빛났다. 그는 내게 이렇게 부탁했다. "내 작품을 조각이라고 부르지 말아줘요. 그동안 수많은 엉터리 기자들이 나를 조각가라고 불렀는데, 난 조각을 하는 게 아니에요. 이젠 제발 그런 말 좀 그만했으면 좋겠어요. 내가 하는 건 톱질이라고요."

최근 고속도로를 따라 여행하다 보면 체인톱 아트를 한다는 사람들을 흔치 않게 볼 수 있는데, 레이는 그런 사람들과는 완전히 다르다. 레이가 톱으로 이 독특한 작품을 처음 만들기 시작했을 때 그런 방식으로 작품을 만드는 사람은 그가 유일했다. "처음 체인톱을 만졌을 때 내 나이는 열 살이었어요." 그는 당시를 떠올렸다. "엉덩이를 두들겨 맞았죠." 그는 겁먹은 듯한 표정을 지었다가 웃음을 터트렸다. 어린아이가 그렇게 위험한 도구를 가지고 노는 것을 보고 부모님은 당연히 좋아하지 않았다. 하지만 레이는 그만두지 않았다. "이런 작품을 만들기 시작한 건 내가 처음이고, 지금까지 하는 사람도 나밖에 없어요."

그는 초기에 만든 작품은 매우 조잡했다고 말했다. 1952년, 열 살이었던 그는 땔감용 나무로 첫 작품을 만들고 톱으로 이름을 새겨 넣었다. 그 이후로 그의 모든 작품에는 "RAYe"라는 서명이 새겨졌다. 열한 살 때부터 3차원 동물 조각을 만들기 시작했고, 1년 후에는 형제, 자매와 이웃들을 불러놓고 처음으로 퍼포먼스를 했다. 쇼쇼니족Sho Shone(북미 인디언의 한 부족—옮긴이) 혼혈인 레이에게는 열한 명의 형제자매가 있다. 그는 와이오밍Wyoming 인디언 보호구역에서 태어나 자라면서 사람들이 약물과 알코올에 중독되어 고통스럽게 사는 모습을 직접 지켜봤다. 한편으로는 인디언으로서 강한 자부심도 갖게 됐다.

홀로 우뚝 서 있는 토템폴부터 정교한 머리 장식을 쓴 매부리코의 2차원 인물상까지 그의 작품 가운데는 원주민 문화유산을 소재로 한 작품이 많다. "인디언 보호구역에서의 삶은 무척 힘들었어요." 그 말을 하는 레이의 표정이 잠시 어두워졌다. "할 수 있는 일이 많지 않았지만, 마약과 술을 구하기는 아주 쉬웠지

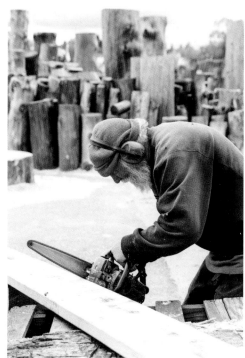

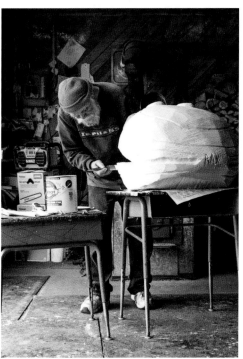

요. 문제는 '부전자전'이라는 말이 그곳에서도 그대로 통했다는 거예요. 우리 아버지는 술주정뱅이였고, 할아버지도 술주정뱅이였어요." 현재 레이는 39년 동안 맑은 정신으로 살고 있다. 그가 세상에서 가장 좋아하는 체인톱은 삶의 모습을 바꾼 도구일 뿐 아니라 그를 알코올중독에서 구해준 은인이기도 하다. "내가 정신을 차릴 수 있었던 건 다 체인톱 덕분이에요." 그는 비밀을 털어놓듯 말했다. "사우스다코타South Dakota주 래피드 시티Rapid City에서는 47시간 동안 계속 체인톱으로 뭔가를 만들기도 했어요. 그러면서 술을 마시지 않고 버틸 수 있게 되었지요."

'톱질'이라는 용어를 고집하는 그의 모습에 처음에는 조금 당황했지만, 그가 그렇게 하는 데는 대단히 인간적인 이유가 있다는 사실을 나중에야 알게 됐다. 레이는 현재의 자신, 즉 최초의 '쇼쇼니족 체인톱 아티스트'가 되기 위해 엄청나게 노력했다. 게다가 그는 뛰어난 이야기꾼이기도 했다. 한때 지독하게 골초였던 그는 걸걸한 목소리로 자신의 이야기를 조곤조곤 풀어놓았다. 넓은 마음을 가진 "야생의 산사람"이라고 스스로 표현하는 그는 매우 흥미로운 사람으로 보였다. 그의 말에는 과장된 표현이 많았고, 이따금 독설이 튀어나오기도 했으며, 진실이 무얼까 고민하게 될 만큼 기상천외한 이야기들도 있었다. 어쩌면 그를 허풍쟁이라고 하는 사람도 있을 것이다. 솔직히 말해, 나는 그의 이야기가 거짓인지 아닌지 판단할 수 없었다. 하지만 그의 삶 자체가 워낙 기이했기에 그 이상한 이야기들이 모두 진실이라 해도 전혀 이상할 게 없는 것처럼 느껴졌다.

레이 머피는 체인톱을 손에 들고 인생이라는 재료를 마구 베어내며 이 세상을 자기만의 공간으로 만드는 사람이다. 그 공간에는 인간적 매력이 넘치는 그의 개성과 대담한 비전, 멋진 체인톱 작품들이 살아 움직이고 있다.

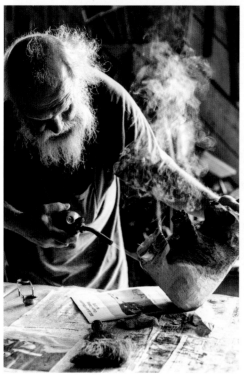

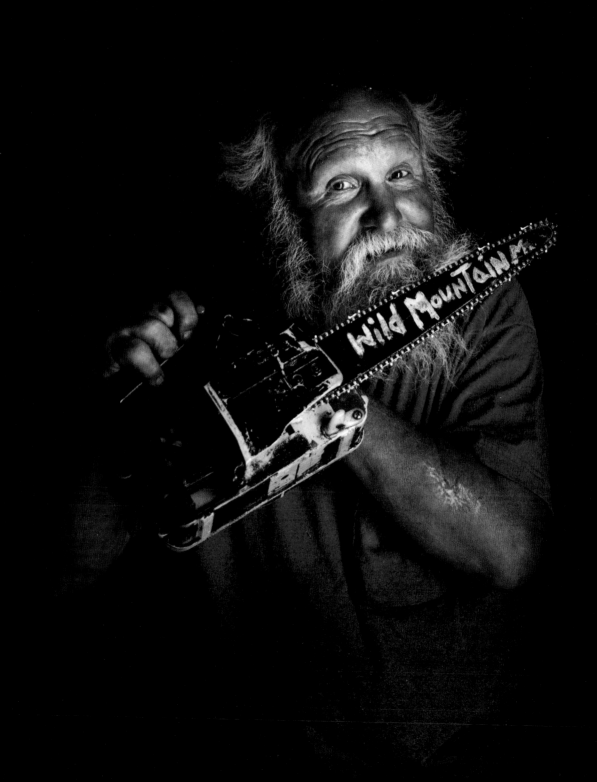

담요

×

스완스 아일랜드 컴퍼니Swans Island Company

노스포트Northport

매일이 다른 작품

스완스 아일랜드의 담요는 척 봐도 이 브랜드의 제품이라는 것을 알 수 있다. 직사각형 모양의 로고, 치밀한 직물 조직, 세심하게 손바느질한 세부 장식이 특징적이다. 지난 30년 동안 스완스 아일랜드는 인테리어 디자이너와 라이프 스타일 블로거들이 믿고 찾는 브랜드가 되었다. 스완스 아일랜드의 부드러운 모직 제품은 미국 전역의 고급 상점과 메인주에 사는 사람의 침대나 소파에서 어렵지 않게 찾아볼 수 있다. 운이 좋다면 동네 굿윌Goodwill 매장(비영리기관이 운영하는 중고품 할인매장—옮긴이)에서도 빈티지 제품을 발견할 수 있다.

현재 스완스 아일랜드는 사진작가 피터 랠스턴이 찍은 잿빛 톤의 대서양 이미지만큼이나 유명해졌다. 동명의 섬으로 가기 위해 작은 배에 올라탄 양 떼 사진처럼 이 브랜드의 담요는 메인주를 상징하는 하나의 아이콘이 되었다. 사람들 눈에는 스완스 아일랜드가 한결같은 미적 가치관을 오래도록 유지하고 있는 것처럼 보일지도 모르지만, 이 회사는 고급 브랜드 사업을 계속 유지하기 위해 어쩔 수 없이 세상과 타협하고 변화를 받아들여야만 했다.

"처음 사업을 시작했을 때는 천연 염색만 사용했고 모든 제품을 메인주에서 수작업으로 만들었어요. 지금도 일부는 그렇게 하고 있지만, 지난 몇 년간 방식을 조금 바꿀 수밖에 없었어요. 현재는 전통적인 방식으로 만든 제품과 값이 저

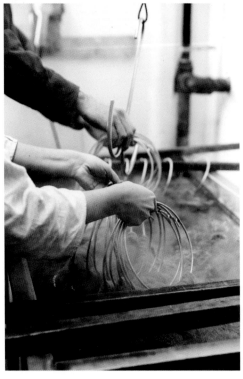

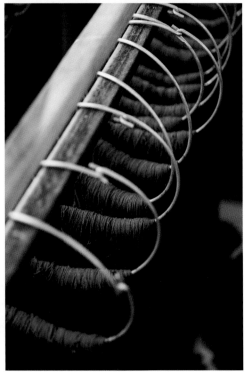

렴하고 단순한 디자인의 제품, 이렇게 두 종류의 제품을 생산하고 있어요." 스완스 아일랜드의 사장 빌 로리타는 2003년 이 회사를 인수했다. 그는 두 가지 방식이 어떻게 다른지 설명하기 위해 부드러운 회색 숄을 들어 보여주었다. 메인주의 겨울 하늘 색깔에 레이스 같은 복잡한 V자형 무늬가 들어가 있었다. "여기 탁자에 있는 다른 제품들처럼 이 제품도 우리가 차기 주력 상품으로 밀고 있는 것 중 하나예요. 직접 디자인하고 손 염색도 했지만, 천연 염색한 제품은 아니지요." 비슷한 종류의 상품이 대개 그렇듯, 이 숄 역시 미국에 있는 직물 공장과 계약을 맺고 만든 제품이라고 했다. 하지만 스완스 아일랜드의 프리미엄 라인 제품처럼 메인주 시설에서 만든 것은 아니라고 덧붙였다.

쇼룸 근처 침대 위에는 퀸사이즈의 모직 담요가 펼쳐져 있었다. 앞서 소개한 숄과 비슷한 느낌을 풍기며 새끼 고양이의 회색빛 털처럼 포근해 보였다. 섬유조직의 길이가 길고 고급스러우며, 촘촘하게 짜여 튼튼하면서도 자연스럽게 열을 차단할 수 있을 것 같았다. "이건 저 뒤편에 있는 우리 회사 방직기로 짠 제품이에요. 100퍼센트 천연 염료로 염색해서 만들었죠." 빌이 설명했다. 이 담요는 스완스 아일랜드의 대표적인 제품으로 적갈색과 마린블루, 아이보리 색상도 있다.

노스포트의 시골 마을을 지나는 1번 고속도로변에 자리 잡은 스완스 아일랜드의 판자 건물은 비바람을 맞으며 자연스럽게 풍화되어 사옥이라기보다는 평범한 가정집처럼 보였다. 소매 고객을 대상으로 매일 문을 여는 쇼룸이 건물 앞쪽에 위치하고 있었다.

빌의 말을 빌리자면 건물 "저 뒤편에서" 직원들이 매일같이 직물을 짜고 염색을 해서 담요를 만든다. 방 한 칸에서는 직공들이 거대한 베틀의 날실 사이로 북을 빠르게 밀며 작업을 하고 있었다. 한 직원이 수천 개의 날실을 나무 기계에 묶어 고정하면서 "준비하는 과정이 거의 고문에 가깝다"고 설명했다. 그녀는 마치 거미가 집을 짓듯 능숙하고 재빠른 손길로 부지런히 움직였다. 여름용 얇은 담요 하나를 만드는데 3000개가 넘는 날실을 걸어야 하고, 베틀에 실을 걸어 준비하는 과정에만 며칠이 걸린다고 했다. 만들어진 직물을 자르고 꿰매 마무리하는 작업은 위층에서 이루어진다. 스완스 아일랜드의 로고인 모노그램을 넣고, 세부 장식을 넣는 일도 이곳에서 한다.

직조실을 지나면 또 다른 커다란 작업 공간이 나온다. 이 방은 훨씬 조용했

다. 이곳에서는 철커덕거리는 베틀 소리가 전혀 들리지 않았다. 공기는 습하고 따뜻했으며 계속 머물러 있기 어려울 만큼 독특한 향내가 진동했다. 커다란 금속통에서 김이 모락모락 피어오르고 있었다. 염색 장인인 토니 빈치가 둥근 고리에 건 양모사를 염색하기 위해 준비 작업을 하는 중이었다. 하얗고 깨끗한 실타래 몇 개와 진한 파란색 줄무늬가 들어간 실타래 몇 개가 근처 벽에 걸려 있었다. 파란색 줄이 들어간 실타래는 중간중간 실로 단단히 묶인 채 남색으로 염색되어 있었다. 그렇게 하면 불규칙적인 독특한 무늬가 생기는데, 일본 염색 기법인 시보리Shibori를 연상시켰다.

토니는 풀빛으로 염색한 양모 실타래를(이렇게 하면 흰색과 녹색 줄이 생긴다) 뜨거운 남색 수조에 담가 물빛 느낌의 무늬를 만들 거라고 했다. "요즘 실험 삼아 계속 이런 작업을 해보는 중이에요." 토니가 설명했다. "이건 먼저 물에 빨고 매염 처리한 뒤 초록색으로 염색한 실이에요. 오늘 아침, 묶었던 끈을 다 풀어서 다시 세탁했죠. 그리고 이제 파란색에 담글 차례예요. 제발 고운 색이 나왔으면 좋겠네요."

염색할 때마다 어느 정도는 어림짐작으로 작업해야 하는데, 스완스 아일랜드 직원들은 오히려 그 점을 흥미로워했다. 특히 천연 염색을 할 때는 더욱 그렇다. "연한 녹색 염료에 실을 조금 오래 담가놓으면 근사한 노란 빛을 내면서 더 진한 풀빛이 된다는 사실을 새로 알게 됐어요." 토니는 눈을 반짝이며 말했다. 모네 그림 같은 부드러운 초록색과 파란색을 만들기 위해 토니는 쪽 가루 한 봉을 약하게 풀었다. "이제부터 아주 조심스럽게 지켜봐야 해요." 통 안에 실을 담그며 그가 말했다. "실을 다시 꺼내면 아주 신기한 일이 벌어질 거예요." 잠시 후, 그는 통에서 실타래를 들어 올려 물이 뚝뚝 떨어지는 채로 공중에 매달았다. 실타래에서 특이한 향이 뿜어 나왔다. "공기 중의 산소와 반응하면 밝은 노랑에서 진한 파랑으로 색이 변하거든요." 그의 말대로 색이 빠르게 바뀌자, 토니는 턱수염 위로 눈가에 잔주름을 만들며 씩 웃었다. "색으로 이런저런 실험을 하고 다양한 시도를 할 수 있어 정말 재밌어요. 다음에는 어떤 색을 만들게 될지 절대 모르죠. 매일매일이 달라요."

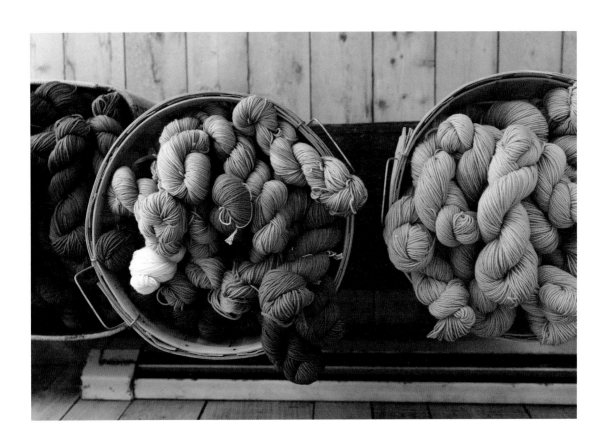

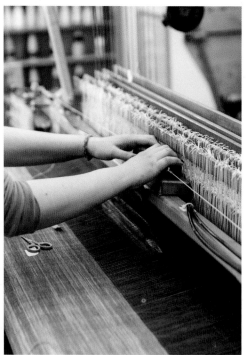

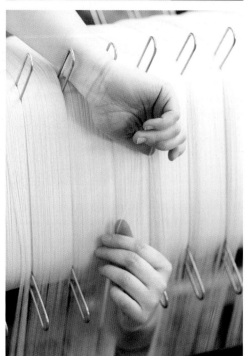

II . BUILDING & LIVING

건축

×

윌 윈켈만Will Winkelman
포틀랜드Portland

땅과 함께 자연스럽게 흐르는 집

"최근 몇 달 동안은 실내에서 샤워를 해본 적이 없어요." 건축가 윌 윈켈만은 픽스 아일랜드Peaks Island에 자신이 소유한 땅을 가로지르며 우리에게 안내하며 말했다. 그는 이끼로 뒤덮인 바닥을 맨발로 걸어 다니며 나무 샤워실에 대한 자랑을 늘어놓았다. 키 큰 나무 몇 그루로 둘러싸인 공간 안쪽에는 작고 단순한 구조로 이뤄진 샤워실이 있었다. "그냥 되는 대로 만든 건데, 쓸 때마다 너무 재밌어요." 바로 근처에 윌의 집이 있었다. 우리가 서 있는 곳에서 집 지붕에 덤불을 이루며 자라고 있는 키 작은 블루베리나무를 볼 수 있었다.

윌은 쓸 수 있는 공간을 모조리 활용한, 특이한 구조의 작은 건축물을 좋아한다. 주로 그 지역의 자생식물을 심어 만든 살아 있는 지붕은 건축물이 풍경과 자연스럽게 어우러지게 할 뿐 아니라 예상치 못한 공간에 정원을 만들어내는 두 가지 역할을 모두 한다. "단점이 있다면 잡초를 뽑아줘야 한다는 거죠." 윌은 높이 자리 잡은 녹색 정원에 대해 이렇게 설명했다. 그는 지붕 한 귀퉁이에서 땅바닥까지 이어진 긴 사슬을 손으로 움켜잡았다. "이런 장치는 작지만, 문제 해결 도구도 되고 꽤 쓸모가 있어요. 지붕 배수가 잘되게 해주면서 겨울에는 금속에 얼음이 달라붙어 고드름이 생기거든요. 정말 멋있지요."

흔히 '목수의 집은 완전히 마무리되는 법이 없다'고들 하는데, 건축가 역시

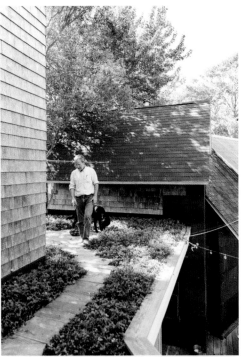

그런 것 같다. 윌은 아내 캐시를 위해 바람이 잘 통하는 작업실을 짓고, 아이들을 위해 재미있는 장난감 집을 만드는 등, 기발한 아이디어가 생각날 때마다 계속해서 집을 고쳤다.

"윌의 홈페이지를 발견하고 연락했어요. 사이트를 둘러보는데 크고 근사한 집과 아름답게 보수한 집이 정말 많더라고요. 제가 가장 마음을 빼앗긴 건 재미있는 시각으로 만들어놓은 아이들의 놀이터였어요." 사운드 아티스트인 존 불릿은 처음 윌을 찾았을 때의 이야기를 들려주었다. "그걸 보자마자 '그래! 이 사람이 바로 내가 찾던 디자이너야'라는 생각이 들었어요. 저는 상자갑 같은 집에서 정말 벗어나고 싶었거든요." 존은 집의 모습이 어떠해야 하는지 자기만의 특별한 가치관을 가지고 있었다. 그는 집이 독특한 아름다움을 지닐 뿐 아니라 직업상 기능적인 면에서도 몇 가지 조건을 갖추길 바랐다. 우선 방음이 잘되는 사운드 스튜디오가 필요했다. 또한 자연의 소리를 듣고 녹음하는 작업을 주로 하기 때문에 풍경 속으로 자연스럽게 섞여 들어갈 수 있는, 조용한 공간에서 살고 싶었다. 불교 신자로서 수행을 하기 위해 평화로운 가운데 몰입할 수 있는 공간도 필요했다. "집의 위치는 바다에 대한 경외심을 느낄 수 있으면 좋겠다고 생각했어요. 세상의 모든 힘과 소음으로부터 벗어나고 싶었어요."

존이 그리는 이상적인 집의 모습을 최대한 구축해내기 위해 윌은 프로젝트에 참여한 사람들을 모두 모아 현장에서 간단한 토론회를 열었다. 윌은 그 프로젝트가 성공적으로 마무리될 수 있었던 가장 큰 요인은 각각의 전문가가 협업한 덕분이라고 생각했다. "사려 깊은 디자이너는 자신을 돌아볼 줄 알아요. 나와 내 시각만 고집해서는 절대 안 돼요. 집은 우리 모두의 것이어야 해요." 윌은 회사의 수석 건축가인 에릭 소콜과 함께 포틀랜드 사무실을 떠나 북쪽 스튜번Steuben 현장까지 먼 거리를 여행했다. 그리고 거기서 사코Saco 지역에 본사를 둔 리처드슨 앤드 어소시에이츠Richardson & Associates의 경관 건축가 토드 리처드슨과 조경 디자이너 켄 스터드맨을 만났다. "우리는 이삼일 정도 함께 시간을 보내면서 주변을 산책하고 서로의 생각에 대해 많은 얘기를 나누면서 브레인스토밍을 했어요." 존이 말했다. "제약을 두지 않고 상상의 나래를 맘껏 펼칠 수 있는 것 자체가 정말 흥미로웠어요. 우리는 땅이 요구하는 것, 우리가 필요로 하는 것이 무엇인지 이야기했죠. 이렇게 함께 일하는 것은 마치 놀이처럼 즐거웠어요."

이런 과정을 거친 결과, 커다란 창문과 살아 있는 지붕이 있는 집, 그리고

위로 올라갈수록 벽이 바깥으로 벌어지는 형태의 작업실이 탄생했다. "보통 사람들은 소리와 음향 공학에 대해 누구도 이해할 수 없는, 일종의 마술 같은 것이라고 생각하지요." 월이 말했다. "그런데 정말 그래요. 음향기술자에게 전화해서 우리가 어떻게 하면 되겠냐고 물었어요. 그는 소리를 다루는 방법을 정확히 아는 사람이라 어떤 각도로 벽을 세워야 하는지, 그렇게 하면 공간 안에서 소리가 어떻게 움직이는지 알려줬어요."

2013년에 완성된 그 프로젝트를 떠올리는 월의 얼굴은 아직까지 흥분된다는 듯 환하게 빛났다. "물이 흐르는 것처럼 들판이 지붕 위에 펼쳐진 그런 집이었어요. 여름이 되어 풀이 3피트(약 91cm) 높이로 자라면 주변 풍경에 그대로 녹아 들어가지요. 존을 위해 깜짝 놀랄 만한 작은 선물도 만들어놓았어요. 집 뒤편 바깥으로 나가도 계속 등대가 보이도록 창문의 위치를 디자인한 거죠." 존은 이사를 와서 몇 달이 지나도 그런 세심한 구상을 알아차리지 못했다. "월이 작은 부분까지 세심하게 신경 써준 덕분에 저는 이 집에 살면서 계속 새로운 뭔가를 발견하고 있어요. 빛이 채광창을 통해 천장 골조를 지나면서 안으로 들어오는 모습도 최근에야 눈여겨보게 됐어요. 계속 변하면서 놀랍도록 아름다운 무늬를 만들더라고요. 제게는 이런 것들이 전부 부활절 달걀 같아요. 집 주변을 걷다가 예기치 못하게 하나씩 발견하는 거죠." 공사 막바지 무렵, 월은 존을 위한 맞춤형 디자인을 한 가지 더했다. 나무로 된 마룻바닥에 놋쇠 원반들을 넣어 고정시킨 것이다. "명상하며 걸을 수 있게 길을 만들었어요. 작은 구릿빛 금속판들이 중심점 역할을 하도록 했죠." 월은 설명했다.

픽스 아일랜드에서 월을 처음 만나 이야기를 나눈 지 몇 달 뒤, 세바고 호수에서 그를 다시 만났다. 그는 포틀랜드에 있는 고급 상점 K 콜렛K collette의 사장, 캐런 버크를 위해 별장을 짓고 있었다. "소수정예 팀을 만난 기분이에요." 캐런은 말했다. 존과 친분이 있던 그녀 역시 리처드슨 앤드 어소시에이츠에 조경 디자인을 맡겼다. "월은 작은 공간에 집 짓는 법을 잘 알기 때문에 꼭 그에게 의뢰하고 싶었어요. 저는 작지만 실용적인 캠프 같은 집을 원했거든요. 세상에서 한 걸음 물러나 조용히 머물 수 있는 공간이 필요했죠. 식기세척기도, TV나 전자레인지도 필요 없어요. 뭐든 적게 갖춰놓으려고 해요. 제가 원하는 건 그냥 작고 심플한 집이죠."

캐런에게 세바고 호수는 아주 특별한 장소다. 그녀는 어린 시절 여름이면

호수 근처의 워헬로 캠프Wohelo Camps로 여름 캠프를 왔었고, 몇 년 후에는 호숫가의 미기스 로지Migis Lodge에서 결혼식을 올렸다. "저는 이곳이 제가 자라면서 보았던 세바고 호수처럼 느껴지도록 집이 숲의 일부가 되었으면 좋겠다고 생각했어요. 가장 중요한 건 집이 풍경 속으로 자연스럽게 스며드는 일이었죠. 본래의 자연 경관을 가능한 한 그대로 보존하고 싶었어요." 그래서 경관 건축가 토드는 부지의 나무를 거의 베어내지 않기로 했다. 그 말은 곧 집의 기초공사를 할 때 부근에 있는 나무들의 뿌리가 다치지 않도록 세심히 주의를 기울여야 한다는 뜻이었다(월과 그의 팀은 콘크리트 탑을 세워 문제를 해결했다). 또한 월은 50년 전의 모던한 요소를 외관에 결합하는 한편, 주변 집들과 조화를 이루도록 건물을 디자인해야 하는 과업을 떠안았다.

"이 책은 우리가 경전처럼 보는 책이에요."《노르웨이의 숲: 웬치 셀머의 사려 깊은 건축Norwegian Wood : The Thoughtful Architecture of Wenche Selmer》이라는 책의 책장을 획획 넘기며 월이 말했다. 그 책은 캐런의 것으로 노란색 메모지가 잔뜩 붙어 있었다. 책 구절구절에는 형광펜으로 줄이 쳐져 있었고, 마음에 드는 사진에는 동그라미가 잔뜩 그려져 있었으며, '색깔!'이나 '거실'처럼 단번에 이해할 수 있는 간단한 메모들이 가득 적혀 있었다. 월, 토드, 캐런에게 그 책은 이번 프로젝트에 사용된 가공하지 않은 통목재, 현대적인 형태, 세련되고 부드러운 색조 등의 시각적 의미를 담은 용어집인 셈이었다. "정말 멋진 건 제가 이 책을 10년 전에 발견했다는 사실이에요. 그때 웬치 셀머라는 건축가가 내 레이더에 잡혔어요. 이 사람의 작품에서 영감을 받아 다른 프로젝트에 활용한 적도 있어요." 월은 말했다. "그런데 어느 날 캐런이 이 책을 구해와 내밀지 뭡니까? 그러면서 '내가 원하는 느낌이 딱 이런 거예요'라고 말하더군요."

월은 기본적인 기둥보 구조에 들보를 노출시키고 집 앞쪽에 커다란 박공지붕을 넣는 식으로 캠프 건축물의 전형적인 요소들을 살려 세바고 호수 별장을 디자인했다. 그리고 현대적인 느낌이 나도록 박공지붕에 편평한 지붕들을 이어 설치하고(그 위는 작은 돌과 숲에 퇴적된 썩은 낙엽 등으로 덮을 계획이었다), 옆 벽면의 높낮이를 다르게 해서 변화를 주는 한편, 최근 유행하는 일본 건축물을 참고해 서까래 끝을 짧게 만들었다.

"우리는 전통적인 형태와 소재들을 사용했어요. 그런 다음 작은 부분들에 계획적이고 미묘한 변화를 주어 독특한 디자인을 만들어냈지요. 그래서 전체 구

조물이 특별하면서도 디테일에 신경을 쓴 느낌이 나도록 했어요." 반쯤 완성된 집 주변을 걸으며 윌이 말했다. 그는 이 집의 세심한 디자인을 설명하기 위해 창문을 예로 들었다. "평범한 창문 같지만 보통 사용하는 창틀을 사용하지 않았어요. 건물 외벽의 판자 틈과 나란히 창틀이 배치된 거 눈치채셨나요? 이렇게 하느라 에릭이 집의 모든 벽면의 판자를 하나하나 다 이동시킨 다음에 정확한 위치에 창문을 설계했어요. 이런 부분은 한눈에 딱 알아보기 어렵지만, 평온한 느낌을 만드는 데 도움이 되지요." 윌이 설명했다. "그리고 캐런은 눈썰미가 좋아서 그런 부분을 금세 알아차려요. 그녀는 주변에 끊임없이 긍정적인 영향력을 미치는 사람이죠. 어딘가 어긋나는 순간, 이미 다 알고 있어요."

조경 디자인을 담당한 토드는 이 지역의 자연스러운 평온함을 강조했다. 정원은 전통적으로 사용하는 잔디 대신 이끼와 지피식물로 디자인했는데, 근처 숲이 우거진 곳에서 식물들을 옮겨다 심었다. 그리고 공사를 하면서 어쩔 수 없이 나무를 베어낸 곳에는 키가 큰 흰자작나무를 심었다. "이곳에서 우리가 하는 일은 자연 풍경을 본래대로 다시 꿰매듯 이어붙이는 일이에요." 키가 큰 블루베리나무, 칼미아, 허클베리 관목으로 이루어진 산울타리 사이를 헤집고 걸으며 토드가 설명했다. 윌도 덧붙여 말했다. "우리가 제대로만 하면 사람들은 이곳에 조경 작업을 했는지조차 알지 못할 거예요. 마치 집이 땅과 함께 자연스럽게 흐른다고 느낄 겁니다. 원래 이곳에 있었던 것처럼 말이죠."

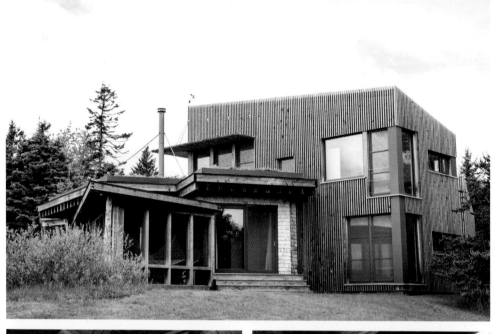

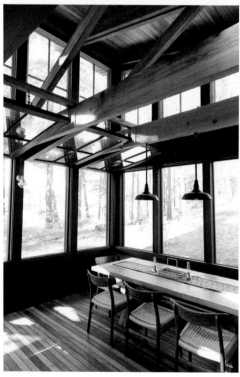

콘크리트 항아리 & 화분

×

루나폼Lunaform
설리번Sullivan

자연스럽게 섞여들어 가는 일

피드 로레스에게 문제가 하나 생겼다. 아버지의 유골을 모시기 위해 콘크리트로
일본 스타일의 예쁜 항아리 모양 등燈을 만들었는데, 상부가 너무 무거워 혼자
서는 설치하기가 힘들었다. 그는 근처 바 하버 지역의 애틀랜틱대학에서 도예과
교수로 일하는 친구에게 전화를 걸어 도와달라고 부탁했다. "그걸 들어 올리려
면 남자 세 명은 있어야 했어요." 피드는 당시의 기억을 떠올리며 말했다. "그래
서 친구가 자기 학생이었던 댄을 데리고 왔지요." 그렇게 피드와 댄 패런콥프는
1992년 처음 만났다. 그 우연한 만남이 어떤 결과를 가져올지 그때는 누구도 알
지 못했다. 두 사람이 긴밀한 관계를 맺게 되리라는 것도, 피드가 만든 이 항아
리 하나와 댄의 도움이 성공적인 사업으로 확장해 나가리라는 것도.

　　당시 피드는 루나폼을 잠재적인 사업 아이템으로 보기보다는 실험에 가깝
다고 생각했지만, 댄은 피드가 만든 기념비적인 디자인 뒤에 숨겨진 뛰어난 솜씨
를 단번에 알아봤다. 댄은 애틀랜틱대학에서 인간생태학을 전공했으며 정원 조
경, 조각, 건축을 함께 공부하던 중이었다. 피드는 처음에는 화가로, 그다음에
는 건축가로, 그리고 나중에는 그래픽 디자이너로 일하는 등 계속해서 창의적인
분야에 몸담아왔다. 그리고 부업으로 대형 콘크리트 조형물을 만들었는데, 주로
메인주 설리번 숲 주변에서 흔히 볼 수 있는 화강암을 덧붙여 화분을 만들었다.

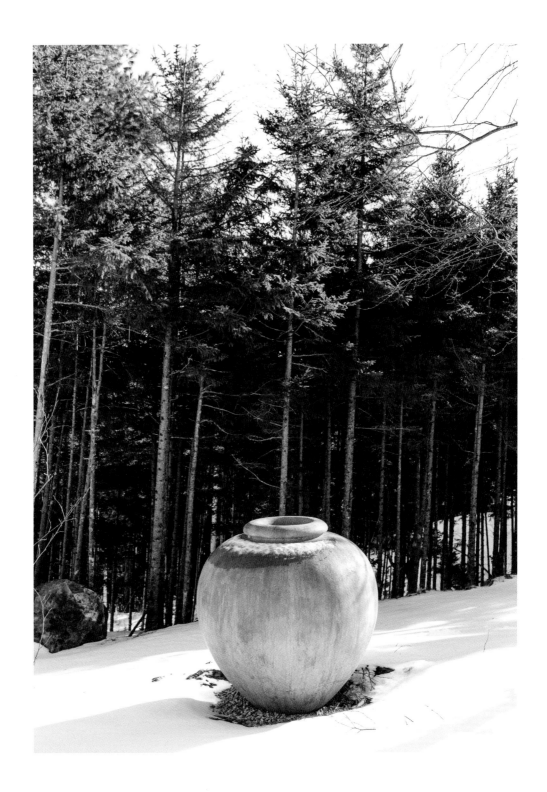

댄은 학교에서 콘크리트 소재와 응용법에 대해 배우고 있었다.

"그러던 중에 '나는 콘크리트가 좋아'라고 천진난만하게 말하는 이분을 우연히 만나게 된 거죠." 댄은 말했다. "우리가 함께 사업을 하게 되리라고는 전혀 생각지도 못했어요." 댄은 설명했다. "우리는 그저 이전에 없던 뭔가를 만들고 싶었어요. 그러면서 의문을 갖기 시작한 질문들의 해답을 찾으려고 했지요." 22살의 나이 차에도 불구하고 댄과 피드는 처음부터 파트너 관계를 유지했다. 첫 화분을 판매한 후 25년이 흐른 지금, 두 사람은 집 뒷마당을 벗어나 잘 갖춰진 작업실에서 대형 콘크리트 화분, 랜턴, 개인 정원에 들어갈 장식물 등을 제작하고 있다. 그뿐만 아니라 스미소니언협회, 뉴욕식물원, 록펠러센터, 샌프란시스코와 시카고, 멤피스, 디트로이트, 볼티모어의 공항 등 주요 공공기관에 설치작품을 납품할 만큼 루나폼은 성장했다. '살림의 여왕'으로 불리는 마사 스튜어트는 루나폼의 항아리가 "고대 그리스·로마 정원에서 발견된 유물"을 연상시킨다며 "훌륭하다"고 극찬했다. 마사는 마운트 데저트 아일랜드Mount Desert Island에 있는 그녀의 여름 별장 스카이랜즈Skylands에 루나폼 항아리를 설치해 꾸미기도 했다.

피드와 댄이 성공할 수 있었던 데는 우아한 디자인뿐 아니라 사람들의 눈길을 사로잡는 스케일도 한몫했다. "사람들은 대부분 거대한 크기를 보고 흥미롭게 여기는 것 같아요." 댄이 말했다. "평상시에는 이렇게 큰 물건을 보는 게 쉽지 않잖아요. 그래서 우리 제품을 특별하게 느끼는 것이겠지요."

루나폼의 직원들은 고객들과 매우 가까이에서 작업을 하기 때문에 고객 개개인이 원하는 특색 있는 항아리를 디자인할 수 있고, 덕분에 의도한 풍경과 자연스럽게 어울리는 화분을 만들 수 있었다. 종종 고객들은 자기가 원하는 크기, 모양, 색상 등에 대해 어느 정도 생각하고 루나폼을 찾지만, 최종 디자인은 여러 사람의 협력하에 충분한 토의가 이뤄진 후에야 결정된다.

최근에는 시멘트 항아리를 만드는 제조업자들을 어렵지 않게 찾아볼 수 있지만, 크기나 내구성 면에서 루나폼의 제품과 견줄 만한 곳은 아직 없는 듯하다. 콘크리트와 차분한 흙냄새, 어두운 톤의 벽이 어우러진 작업실에서 피드는 항아리 안쪽에 모양을 잡아줄 독특한 구조물을 만들고 있었다. 본래 콘크리트는 비바람에 풍화되고 부식되기 쉽지만, 루나폼의 제품에는 강철 뼈대가 들어가 기온이 영하로 내려가는 메인주의 거친 겨울 날씨도 견딜 수 있게 제작되었다.

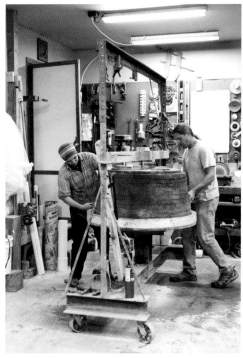
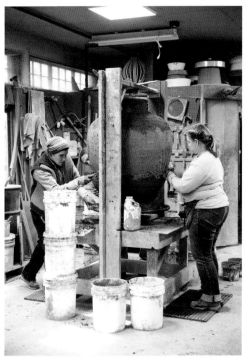
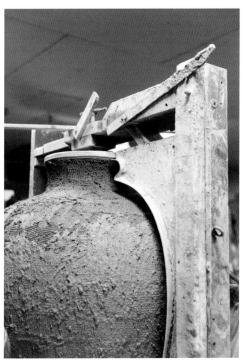

"콘크리트는 강한 압축에는 잘 견디는 반면 탄력이 없어 장력에는 약하죠. 그래서 균열이 가지 않게 하는 장치가 필요해요." 피드는 철사 가닥을 가리키며 말했다. "이 가닥들은 각각 1000파운드(약 453킬로그램)의 장력을 견뎌요. 반복해서 얼었다 녹았다 해도 콘크리트가 견딜 수 있도록 이 강철이 지탱해주는 역할을 하지요." 댄은 루나폼에서는 제품을 만드는 과정 자체가 독특한데 액체라기보다는 치약에 가까운 점도의 콘크리트로 작업한다는 말을 덧붙였다. "우리 항아리는 판 위에 올려놓고 계속 돌려가며 성형하기 때문에 모양을 쉽게 바꿀 수 있어요. 그러면서 동시에 콘크리트 본연의 기능과 형태를 최대한 끄집어낼 수 있죠. 제작 초기에 물을 적게 사용해서 최종적으로 더욱 단단한 제품이 나올 수 있었어요."

다른 곳에서는 보통 거푸집 두 개를 사용해 묽게 만든 콘크리트를 틀과 틀 사이에 부어 콘크리트 항아리를 만들지만, 루나폼의 제작 방식은 이와 다르다. 댄과 피드는 먼저 항아리의 골격을 이루는 모형을 디자인해서 제작한다. 그런 다음 그 위에 콘크리트를 여러 겹 덧바르고 콘크리트 면에 철사를 새장처럼 둘러 반죽이 제자리에 잘 고정되도록 한다. 그리고 다시 콘크리트를 여러 겹 덧발라 항아리가 완성되면 미장이가 회반죽으로 벽을 보수하는 것과 비슷한 방식으로 겉면을 다듬는다. 그런 후 기본 형태를 강철 스크리드(콘크리트 표면을 고르게 하는 막대기 등의 장치—옮긴이) 사이에서 회전시켜 거친 면을 밀어버리고 매끄럽고 우아한 형태의 항아리를 만든다. "사용하는 소재가 콘크리트라는 것만 빼면 물레를 돌려 도자기를 만드는 작업과 거의 비슷해요." 피드는 허공에 손을 빙빙 돌려 물레가 돌아가는 모습을 흉내 내며 말했다.

스크리드를 사용하면 형태를 균일하게 만들기는 좋지만, 콘크리트 특유의 질감은 사라진다며 피드는 아쉬워했다. "표면이 너무 반들반들해져버려요." 그는 부드럽고 중성적인 색감에 자연스럽고 거친 질감을 더 좋아한다. 그래서 분사기로 모래를 분사해 항아리 표면에 우툴두툴한 질감을 만들어냈다. 덕분에 루나폼의 항아리 표면에는 달 표면처럼 작은 운석 구멍과 계곡 같은 골짜기가 있다. 마지막으로 회색, 적갈색, 짙은 황록색, 또는 고객이 원하는 특정 색으로 착색한 콘크리트 층을 한 번 더 덧바르면 완성된 제품이 탄생한다.

조경 디자이너 토드 리처드슨은 고객들의 정원을 꾸밀 때 루나폼 항아리를 자주 사용하고, 심지어 비데퍼에 있는 그의 사무실 외부와 자기 집 정원에도 루

나폼 항아리를 설치했다. "루나폼의 아름다움은 자연경관 속에 놓여 있을 때 그 진가를 알 수 있어요. 원래 그곳에 있어야 하는 것이라는 생각이 들 정도지요. 루나폼의 항아리는 메인주의 자연 속에서 군림하는 방식이 아니라 교감하는 방식으로 존재합니다." 토드는 루나폼 항아리의 주요 장점으로 용도가 다양하다는 점도 언급했다. 정원의 인공 연못이나 화분으로 사용할 수 있을 뿐 아니라 자연경관의 유기적 형태를 강조하는 독립된 설치 작품으로도 활용할 수 있다. 루나폼 항아리 서너개를 한 공간에 한꺼번에 설치해서 "우아한 형태가 서로 반향을 일으키도록" 디자인한 적도 있다고 토드는 말했다.

지난 수십 년간 쉬지 않고 항아리를 만들면서 댄과 피드가 추구해온 것은 바로 주변 자연환경과 조화를 이루는 일이었다. "저는 말콤 글래드웰이 말한 1만 시간의 법칙을 굳게 믿어요." 글래드웰이 자신의 저서 《아웃라이어Outliers》(2009년 국내 출간─옮긴이)에서 제안한, 어떤 분야의 전문가가 되기 위한 지침을 언급하며 댄이 말했다. "그 정도의 시간이면 진정한 프로 정신이 만들어지기에 충분하지요. 피드와 저, 우리 둘은 뭔가를 재미 삼아 할 시기는 지난 것 같아요." 댄은 계속 말을 이어갔다. "대학을 다닐 때 전 화가라고 자칭하고 다녔어요. 장난 삼아 프로 흉내를 내기도 했지요. 사람들은 이런 식으로 계속 남의 흉내를 내다가 어느 날부턴가 남의 흉내를 내지 않게 돼요. 그냥 있는 그대로의 자신이 되는 거죠."

댄과 피드는 콘크리트의 층과 층을 만들면서 많은 시간을 보냈다. 그리고 현재 루나폼은 메인주의 세계로 완벽하게 섞여들어 멋진 경치를 이루는 데 없어서는 안 될 소중한 일부가 되었다.

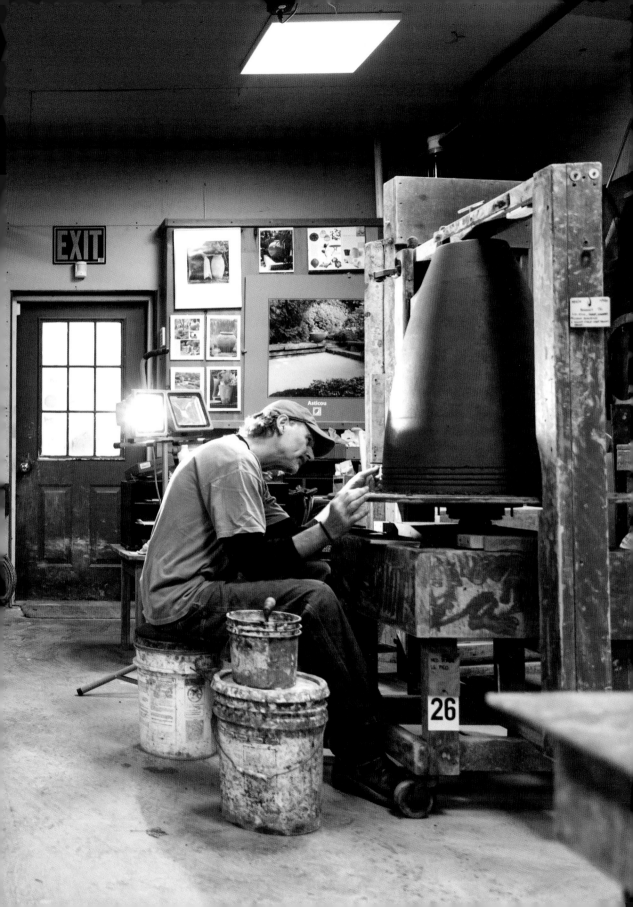

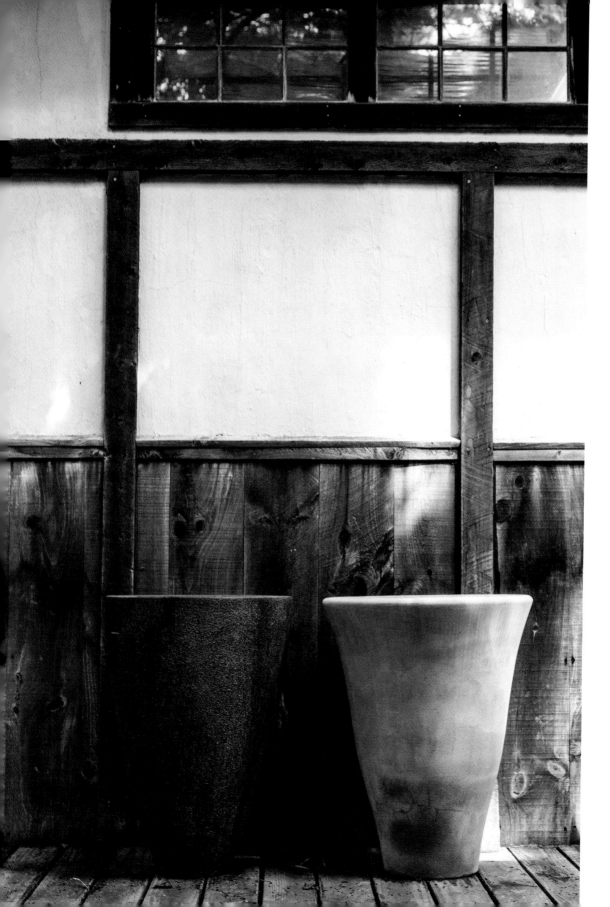

개 썰매 체험

×

마후석 가이드 서비스Mahoosuc Guide Service
뉴리Newry

눈 덮인 하얀 황야를 가로지르는 삶

아직 썰매에 오르기 전이지만, 턱수염을 기른 가이드 케빈 슬레이터는 사람들에게 조용히 해달라고 부탁했다. "개 썰매를 타는 동안에는 대화를 자제해주세요." 그리고 앞으로 몸을 숙이더니 무릎을 빠르고 리드미컬하게 치면서 거친 숨소리를 내는 기이한 행동을 하기 시작했다. "제가 앞으로 계속 이런 소리를 낼 겁니다. 이누이트어에는 이걸 가리키는 말도 있어요." 그는 입으로 하얀 김을 내뿜으며 목구멍에서 나오는 소리로 "이브—악—칵Iv-ak-kak"이라고 발음했다. 이런 소리로 개에게 숲길과 눈 쌓인 정도 등의 상황을 알리고, 속도를 지시한다고 설명했다.

몇 분 뒤, 사람들 사이에는 경건한 고요가 찾아왔다. 이따금 들리는 소리라고는 폴리 마호니가 "이러! 이랴!" 또는 "좋았어, 앰버! 착하지, 잘했어!"라고 외치는 소리뿐이었다. 폴리 팀의 선두에 선 앰버는 두 살 된 유콘 허스키종으로 황금색 털과 튼튼하고 늘씬한 몸에 위엄 있는 태도가 돋보이는 개다. 개 썰매를 모는 사람, 즉 '머셔Musher'로서 이곳에서 일을 배우고 있는 미카엘라 오코너가 뒤에서 폴리 팀을 바짝 쫓았다. 케빈은 넓은 어깨에 검고 흰 털을 가진 큰 개 다섯 마리와 함께 무리의 맨 뒤를 맡았다. 2월의 서리가 머셔의 얼굴을 덮었고, 눈 위를 날듯이 달리는 개들의 규칙적인 발소리만 심장박동처럼 들려왔다.

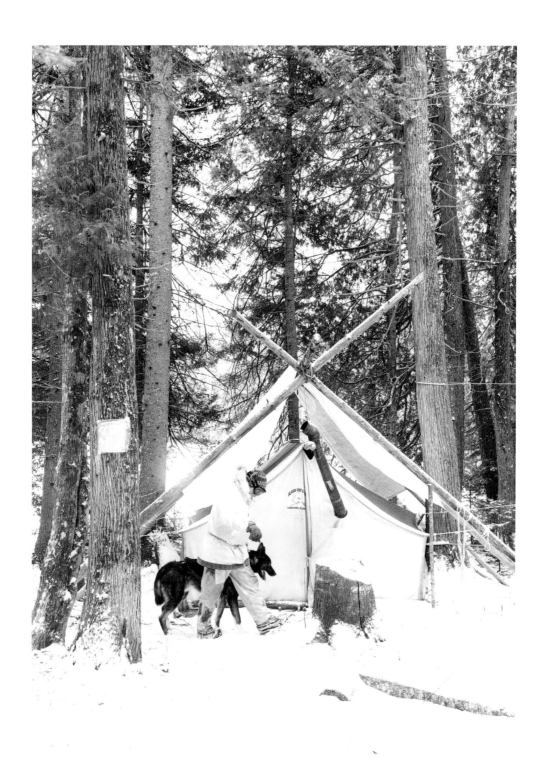

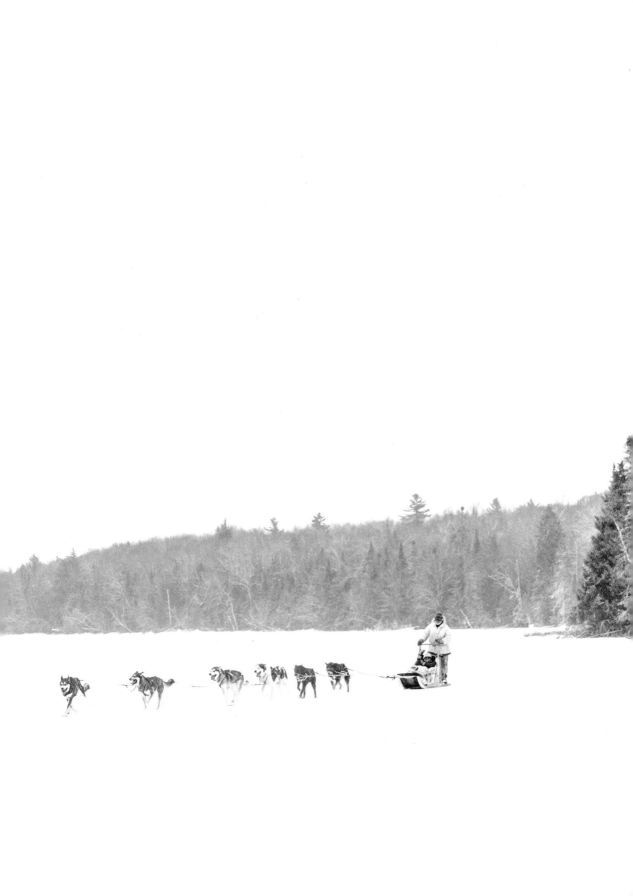

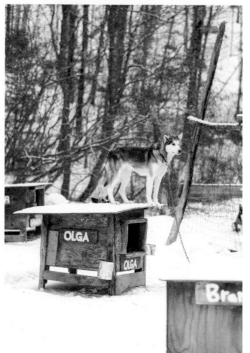

케빈과 폴리는 40년이 넘도록 개 썰매를 끌며 메인주 황야로 모험을 떠나는 사람들을 안내해왔다. 이들은 뉴햄프셔주 화이트 산맥White Mountains과 끝도 없이 하얗게 펼쳐진 움바고그 호수Umbagog Lake 인근의 메인주 뉴리를 근거지로, '마후석 가이드 서비스'라는 작은 회사를 공동 운영하고 있다. 또한, 두 사람은 혼인신고는 하지 않았지만 인생의 파트너 관계이기도 하다. 케빈은 "우리가 어떤 사이란 걸 이미 서로 알고 있는데 그걸 확인하는 서류 따위는 필요하지 않아요"라고 말했다. 겨울이 되면 이들은 낮 동안 진행하거나 밤새도록 하는 황야 탐험 프로그램에서 사람들을 안내한다. 프로그램은 최장 2주 동안 이어지기도 한다. 여름에는 카누를 타고 메인주 북부의 강을 따라 내려오면서 가이드한다. 그때 사용하는 카누와 개 썰매는 모두 케빈이 작업장에서 직접 만든 것들이다. 봄·가을이 되면 케빈과 폴리는 개들을 훈련시키거나 썰매를 보수하고, 가끔씩 황야를 찾는 사람들에게 길을 안내해준다. 메인주의 자영업자들이 대부분 그렇듯 수입은 일정치 않으며, 근근이 버틸 수 있을 정도밖에 되지 않는다.

개들을 돌보는 데는 비용이 만만치 않게 든다. 특히 나이가 들수록 더 많은 돈이 든다. "지금은 40마리 정도의 개를 데리고 있어요. 애들은 어릴 때부터 숨을 거두는 마지막 순간까지 우리와 함께할 겁니다. 죽기 몇 달 사이에 돈이 가장 많이 들어요. 사실 개가 더 달리지 못하면 내다 버리는 머셔들도 많아요. 하지만 저는 10년 동안 함께 일한 녀석들은 은퇴해서 푹 쉴 수 있도록 해줘요." 폴리는 나중에 일부 머셔들이 쓸모없어진 개를 총으로 쏴 죽이기도 한다는 이야기를 해주었다. 개 썰매 타는 법을 배우던 당시 유콘Yukon에서 그런 일이 벌어지는 것을 직접 목격했다면서, 마후석에서는 절대 있을 수 없는 일이라고 목소리를 높였다. "개들은 우리 가족이고 자식이에요. 개마다 성격도 기질도 다 다르지요." 폴리는 기 치료사에게 개들을 데려간 적이 있는데, 한 어미에게서 태어난 사이 좋은 암컷 두 마리가 그동안 여러 번의 생을 동반자로 함께 살아왔다고 이야기를 전해 들었다고 했다. "저 개 두 마리는 하나의 영혼이 두 개의 몸으로 태어난 셈이죠." 폴리와 케빈 사이에는 아이가 없다. "아이를 낳아 키울 만한 적당한 시기가 없었어요." 폴리는 말했다. 두 사람의 삶은 서로에 대한 사랑, 그리고 개들에 대한 사랑으로 가득하다. 두 개처럼 폴리와 케빈 역시 서로를 만날 운명을 타고났다고 믿으며 살고 있었다. 두 사람이 함께 있는 모습을 보면 정말 그럴 수도 있겠다는 생각이 들 만큼 잘 어울렸다. 부드러운 성격의 폴리는 몇 년간 개 썰매

일을 하다가 케빈을 만났다. 케빈은 다소 무뚝뚝해 보였지만, 짓궂은 농담과 환한 미소가 그런 퉁명스러움을 상쇄했다.

폴리와 케빈의 일상은 이른 아침 시작된다. 그들의 시간은 고된 노동과 희생으로 가득 채워져 있다. 그들은 자신보다 개들을 먼저 보살핀다. 평화롭고 아름다운 주변 환경에만 집중해 그들의 삶을 미화하는 것은 그리 어려운 일이 아니다. 어쩌면 그들을 21세기 삶의 속도와 스트레스를 거부하는 선구자로 묘사할 수도 있다. 하지만 폴리와 케빈은 개 썰매의 단순한 기술뿐 아니라 그 속에 담긴 역사를 배우고, 먼저 살다간 머셔들의 삶을 존중하기 위해 더 어려운 길을 택하며 노력해왔다. "100년 전으로 돌아가 발이 푹푹 빠지는 눈길을 지나기 위해 스노슈즈나 터보건(앞이 둥글게 구부러진, 좁고 긴 썰매—옮긴이)이 필요한 가이드가 있다고 칩시다. 그 사람이 엘엘빈L.L.Bean(아웃도어용품 및 의류를 판매하는 회사—옮긴이) 매장으로 갔을까요?" 케빈은 말했다. "그들은 숲으로 가 나무를 베어 직접 터보건을 만들었을 겁니다. 전 그런 전통을 살리고 싶어요." 그는 직접 썰매를 만드는 일이 굉장히 즐겁다고 했다. "매일 숲에서 시간을 보내며 야외 생활을 할 수 있다는 걸 깨달았을 때, 이후의 삶을 결정하는 일은 고민거리도 아니었어요."

빡빡한 일정에 따라 움직이고 개들을 먼저 보살피다 보니 폴리와 케빈은 생각만큼 오랜 시간을 함께하지는 못했다. 항상 가이드 일을 함께할 수는 없지만, 그럴 기회가 생기면 두 사람의 팀워크는 환상적이었다. 그들은 눈빛만으로도 서로에게 생각을 전달하며 완벽하게 일을 처리한다. 간혹 눈빛으로 부족할 때는 고함을 치는데, 그 소리가 얼음장을 가로지르며 황야 가득 울려 퍼지곤 한다.

정오 무렵이 되자 그들은 개 썰매를 처음 체험하는 사람들의 무리를 이끌고 움바고그 호숫가의 캠프로 갔다. 멀리서 보았을 땐 그저 나무가 우거진 숲 같았는데, 가까이 다가가니 소나무 숲 사이에 쳐진 천막들이 눈에 들어왔다. 그들은 이곳에 작은 야영장을 만들고 네 개의 막사를 설치했다(조금 떨어진 아늑한 장소에는 자연발효식 야외 화장실도 있었다). 폴리와 케빈은 개들을 묶어놓고 점심을 준비하기 시작했다. 개들은 숨을 헐떡이며 신나서 짖어대더니 짚이 깔린 자리에 편하게 몸을 뉘었다. 오전 내내 쉬지 않고 달렸기에 개들도 쉴 시간이 필요했다.

텐트 안에서 폴리가 김이 모락모락 나는 콘차우더를 국자로 떠서 그릇에 담았다. 그리고 나무를 집어넣고 불을 피운 난로 위에 주물 팬을 올리고 베이글을 구운 다음 크림치즈 통과 함께 배고픈 사람들에게 하나씩 나눠주었다. 맛있고

따뜻한 음식을 먹으니 속이 든든했다. 사람들은 자신이 하는 일, 정치, 영화 등을 주제로 이야기를 나눴다. 손으로 만든 썰매와 스노슈즈, 추운 날씨를 피하기 위해 만든 천막 등 옛것으로 이루어진 이곳에서 현대의 삶을 이야기하니 이상한 기분이 들었다. 바깥에서는 올가라는 이름의 개가 기지개를 켜더니 배를 하늘로 향한 채 짚더미 위에서 몸을 굴렸다.

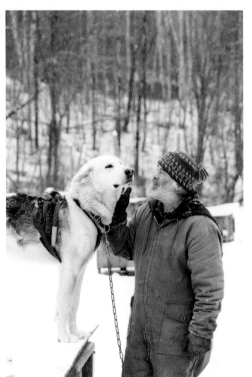

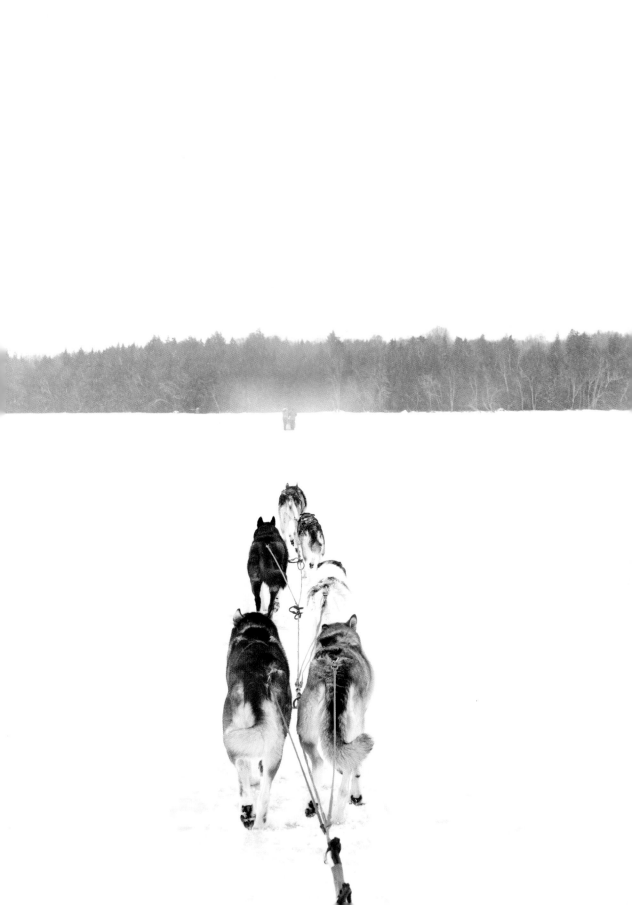

요트 건조 회사

×

아티즌 보트웍스Artisan Boatworks

브런즈윅Brunswick

빈티지 배에 담긴 삶의 기쁨

"메인주의 소상공인이 대부분 실패하는 이유는, 창업자들이 자기 기술 연구에만 열정이 넘치고 비지니스 전략에는 열의를 보이지 않기 때문이에요. 그러다 결국 제품에 대한 아이디어마저 거저 내주다시피 하고 말지요." 아티즌 보트웍스의 창업자이자 사장인 알렉 브레이너드는 말했다. 알렉은 그런 실수는 하지 않겠다고 단단히 마음먹었다. 열정 하나로 시작한 일이지만 지금까지 계속 할 수 있었던 건 철저한 실용주의 정신 덕분이었다.

캠던Camden의 스팀보트 랜딩Steamboat Landing 부두, 그곳에서 아티즌 보트웍스 직원들은 나무로 만든 요트 두 척, 머라이어Mariah와 실크 펄스Silk purse를 물에 띄울 준비를 하느라 무척 바쁜 하루를 보내고 있었다. 한여름 태양 볕이 머라이어 위로 무섭게 내리쬤다. 마호가니 키(방향타)를 점검하는 알렉의 근육질 팔이 반짝반짝 광이 나는 파란색 선체에 비췄다. 첫 항해와 함께 요트가 고객에게 바로 배달되도록 하기 위해 목수들은 마지막 점검을 했다. 알렉과 동료들은 빠르게 움직이며 활대를 부착하고 상아색 돛을 폈다. 바람이 불자 우지직, 탁탁 소리를 내며 돛이 펄럭였다. 알렉은 놓칠세라 두 손으로 돛을 꽉 잡았다. 이 선착장에서 머라이어만큼 인기가 좋은 배는 없었다. '스바루Subaru'라는 이름의 요트를 몰고 지나가던 운전자가 속도를 늦추며 외쳤다. "정말 훌륭한 배군요!" 요트나

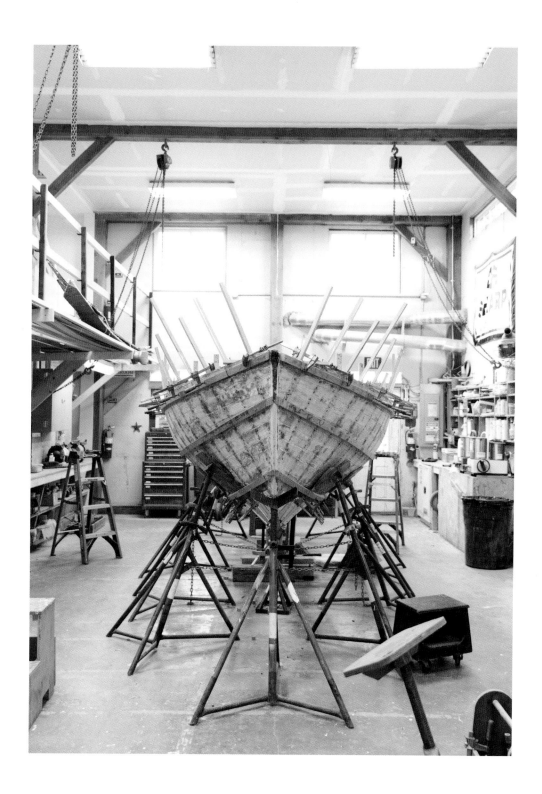

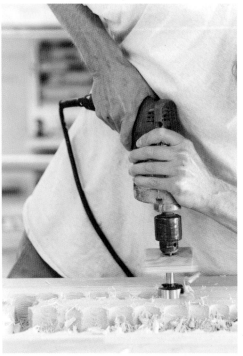
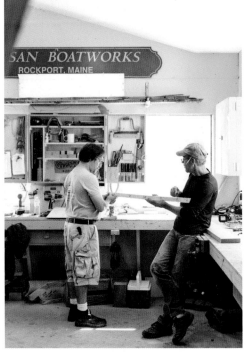

카약을 타러 가던 사람들도 걸음을 멈추고 "판매하는 배인가요?", "어디로 가는 거죠?", "어떤 종류의 배예요?"라고 물었다. 선체 길이 16피트(약 5m)의 그 배는 (배가 물 위에 떴을 때 수면과 선체가 만나는 경계선인 수선水線 길이는 12.5피트, 즉 약 4m정도 다) 판매용은 아니고, 메릴랜드Maryland주 솔로몬 아일랜드Solomon's Island로 가서 새 주인을 만날 예정이었다. 1914년에 그려진 설계도를 기초로 만들어졌으며, 속도는 조금 느리지만 "요트를 배우기에는 최고의 배"라고 알렉은 설명했다. 본래 이 배는 로드아일랜드Rhode Island, 내러갠셋 만Narragansett Bay의 헤레쇼프 제조회사가 생산하던 모델로, 아이들에게 항해하는 법을 가르치기 위해 만들어졌다고 그는 설명했다. 조종하기 쉽고 배가 뒤집힐 염려가 거의 없어 요트를 처음 타거나 나이가 많은 사람에게 꼭 맞는 배다.

아티즌 보트웍스의 사업은 역사적 의의가 있는 배를 고집스럽게 만들어내는 일이다. 보트 건조 분야에서 알렉을 가장 흥분케 하는 측면이기도 하다. 메인주 토박이로 평생 배를 타온 알렉은 브룩스빌Brooksville의 실 코브 조선소와 락포트 마린에서 나무배를 건조하고 복원하는 방법을 배운 후, 미드코스트 보트 회사를 차렸다. 이런 경험 덕분에 그는 솜씨 좋게 배를 만들 수 있는 실질적인 기술을 익혔을 뿐 아니라 좋은 나무배를 제대로 알아볼 수 있는 예리한 눈도 갖추게 됐다. 그리고 마침내 2002년, 아티즌 보트웍스를 설립했다.

"그때는 체력이 좋아서 주당 80시간씩 일했죠." 그는 당시를 회상했다. "오래된 설계 도면을 보면서 더 작은 배를 만들어보고 싶어서 제 회사를 차렸어요. 전 1920년대나 1930년대에 디자인된 배들에 항상 마음이 끌렸거든요. 미적 측면에서 그 시대의 배를 부활시키고 싶었어요. 게다가 시간을 초월해 원형에 충실한 배를 소유하고 싶어 하는 사람들도 점점 많아졌지요."

알렉은 나무로 만든 배에는 매끄러운 섬유 유리로 만든 배와는 비교가 되지 않는 가치가 있다고 믿는다. "클래식한 나무배의 수명이 긴 이유는 계속해서 수선할 수 있기 때문이에요." 그는 설명했다. "꼭 할아버지의 도끼 같지요. 자루를 세 번이나 갈고 머리도 두 번이나 교체했지만, 그래도 여전히 똑같은 도끼거든요. 나무배도 부품만 새로 갈아주면 영원히 똑같은 배예요."

배와 수작업에 대한 열정으로 회사를 차렸지만, 지난 몇 년 사이 그의 관심사는 조금 달라졌다. 아이가 태어나자 알렉은 더 이상 일주일에 80시간씩 일만 하며 살고 싶지 않았다. 그는 계속 메인주에 살면서 아이들에게 안정적인 미래

를 보장해줄 수 있도록 회사를 성장시키고 싶었다. 10년 동안 일하면서 알렉은 자신에게 가장 잘 맞는 곳은 작업장이 아니라 사무실이란 사실을 깨달았다. 그는 배를 건조할 수 있는 경력 많은 직원을 채용했고, 더 이상 밤늦은 시간까지 손에 대패를 들고 있지 않는다. "전 어쩌다 보니 보트 만드는 회사를 운영하게 됐어요. 기왕이면 사업가로서 이 회사를 크게 키우고 싶어요. 그러기 위해선 모든 일이 다 그렇듯 균형을 잘 잡아야겠지요." 그는 말했다.

아티즌 보트웍스는 여전히 본래의 비전에 충실하다. "우리가 이루고자 하는 주된 목표는 전통적인 나무배를 복원하고 유지하는 일입니다." 오랫동안 요트를 탔고, 《요트 디자이너 백과사전The Encyclopedia of Yacht Designers》을 공동집필하기도 한 서비스 매니저 댄 맥노튼이 말했다. 배를 탄 경력이 거의 60년 가까이 되는 그는 여러 종류의 다른 배를 타면서 소재와 디자인이 항해에 어떤 영향을 미치는지 관찰했다. "나무로 만든 선체에는 정말 특별한 뭔가가 있어요." 그는 말했다. "돛을 올리고 나가보면 발밑의 느낌이 완전히 달라요. 수작업으로 만든 배라는 걸 금세 느낄 수 있지요." 아무리 수작업으로 만들었더라도 섬유유리 배는 나무배의 디자인이나 솜씨는 감히 따라오지 못한다고 그는 강조했다. "물을 헤쳐 나가는 방식은 같을지 몰라도 선체 안에서 나는 소리가 달라요."

캠던의 물살을 가르며 나아가는 머라이어의 모습을 지켜보고 있자니 우아한 곡선, 단순한 형태의 옛날 배들을 사랑하게 된 알렉을 금세 이해할 수 있었다. 또한 빈티지 배를 복원하고 다시 만드는 일, 그리고 그 배를 타고 메인주 해안을 항해하는 일에 알렉과 직원들이 인생을 건 이유를 이해할 수 있었다. "여기서 항해할 때의 기분은 다른 무엇과도 비교할 수 없을 만큼 좋아요." 알렉은 손을 들어 눈가에 그늘을 만든 채 수평선을 응시하며 말했다. 캠던 항의 물결은 잔잔했지만, 얼핏 봐도 이 지역은 해안선이 매우 복잡하면서도 매력적인 곳이라는 것을 알 수 있었다. 바다 위로 불쑥 솟은 수천 개의 섬은 말할 것도 없고, 톱날 같은 바위 절벽과 손가락 모양의 반도들 때문에 이 지역의 해안선은 매우 들쭉날쭉하고 거칠다. 메인주에서 배를 타고 항해하는 일은 끝없는 모험이다. 이곳에는 탐험할 수 있는 새로운 항구와 항해할 수 있는 작은 만, 그리고 찾아갈 수 있는 해변이 즐비하다.

배를 타면 반복되는 일상의 빠른 속도와 부담에서 벗어나 휴식을 얻을 수 있다. "이런 것들은 저 섬 반대편으로 가면 작동되지 않아요." 댄이 휴대폰을 가

리키며 말했다. "세상과 단절되어 긴장을 풀고 새로운 것에 집중할 수 있게 되지요. 그곳에선 나, 보트, 그리고 배에 같이 탄 사람, 이게 전부예요. 하는 일에 대해 천천히 다시 생각해볼 여유가 생겨요." 그는 잠시 말을 멈췄다. 그리고 열린 바다가 주는 자유로움과 사랑에 빠진 모든 항해사를 대신해 이렇게 말했다. "진정한 뭔가가 있어요. 혼자서 깊이 생각에 잠길 수도 있고요."

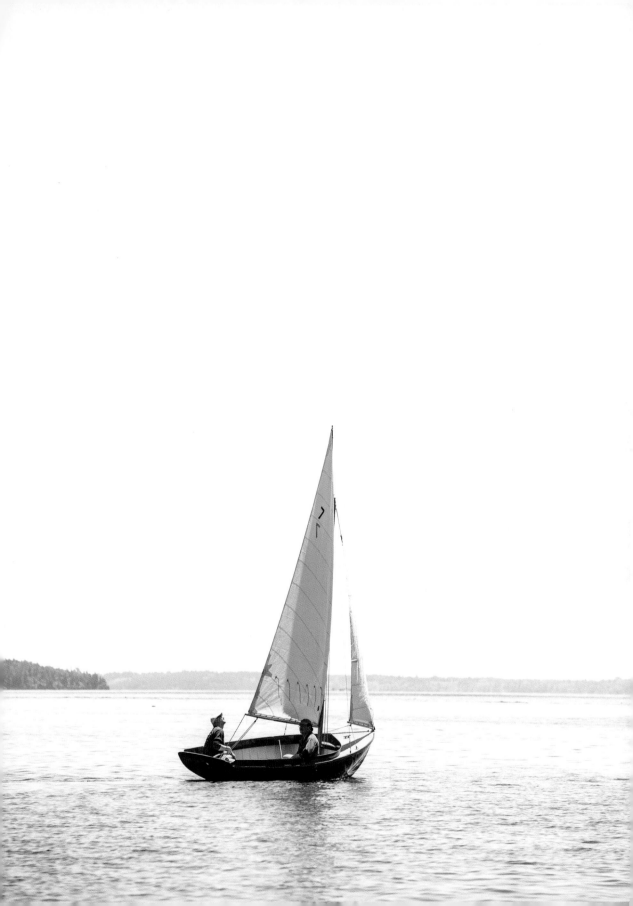

숲속의 산장 & 가이드

×

레드 리버 캠프스Red River Camps
포티지Portage

조금 다르지만 그래서 더 좋다

메인주의 낚시 가이드라고 하면 보통은 흰 턱수염에 진흙이 잔뜩 묻은 엘엘빈
부츠를 신고 허리띠에는 칼을 차고 조끼 위에는 낚시용 인조 미끼를 단 무뚝뚝
한 아저씨의 모습을 떠올린다. 그런데 젠 브로피는 이런 전통적인 이미지와는
너무도 다른 모습이었다. 짧고 귀여운 머리 스타일에 밝은 색상 민소매 티셔츠
를 입은 젊은 여자 가이드는 동료 가이드들 중에서도 단연 눈에 띄었다. 과거에
엔지니어로 일했던 그녀는 곡예에 관심이 많았고, 열정적으로 연극을 좋아했으
며, 꽤 괜찮은 고등교육을 받았다. 그런 그녀가 숲속으로 들어가자 재빠르면서
도 대담한 동작으로 사람들을 안내하기 시작했다. 그녀는 가끔 걸음을 멈추고
독이 있는 식물을 알려주거나 비버의 이빨 자국이 난 곳을 가리켜 보여주었다.
훌륭한 가이드들이 그렇듯, 그녀 역시 숲을 마치 자기 집처럼 여기는 것 같았다.
울퉁불퉁한 지형을 가로지르는 힘찬 발걸음, 부드럽게 낚싯줄을 던지는 몸놀림,
그리고 카누의 노를 힘차고 규칙적으로 젓는 모습에서 그녀의 자신감을 고스란
히 느낄 수 있었다.

　　메인주 남쪽 경계에서 차를 타고 북쪽으로 일곱 시간쯤 줄곧 달려가면 레드
리버 캠프스Red River Camps에 다다르는데, 그곳은 아루스투크 카운티Aroostook
County에서도 안쪽으로 깊숙이 들어가 인가조차 매우 드문 곳이다. 캠프로 가는

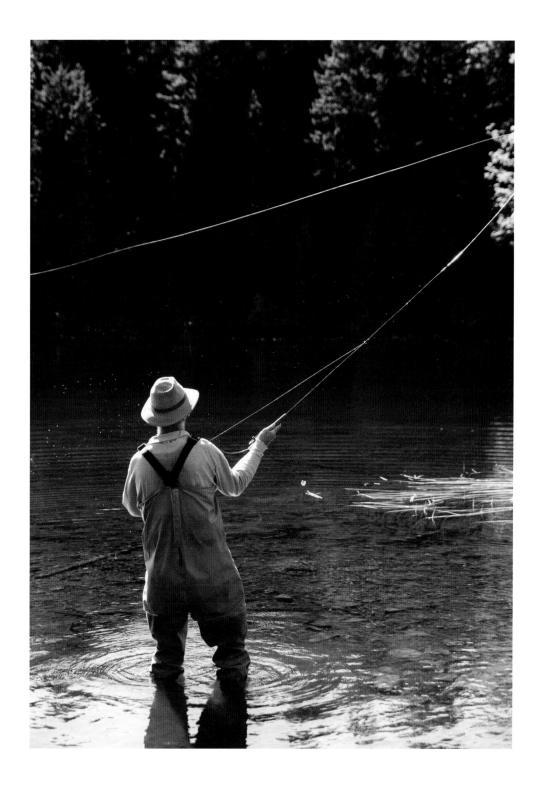

진입로는 한 시간 가까이 걸리는 긴 비포장도로로, 벌목꾼 차량들이 무서운 속도로 질주해나가는 자갈길이다. 드디어 레드 리버 캠프스에 도착하자 마치 과거로 시간여행을 온 것 같기도 하고, 잭 런던Jack London의 소설 속 한 페이지로 들어선 것 같기도 했다. 도로에서 본 캠프의 모습은 야영장과 통나무로 만든 투박한 오두막집, 전원적인 풍경의 호수까지 그림 속 한 장면을 보는 것 같았다.

차에서 몇 걸음 떼자 모든 걸 알고 있는 듯한 분위기의 검고 흰 털을 가진 고양이 카오스가 먼저 조용히 알은체하며 우리를 맞았다. 그리고 잠시 후, 젠 브로피와 글로리아 커티스가 식당으로 쓰고 있는 기둥보 구조의 커다란 오두막집에서 저녁 준비를 하다 말고 나왔다. 이 두 명의 여성이 이곳 산장의 주인이다. 세상과 뚝 떨어져 자연 그대로의 모습이 보전돼 있는 8000에이커(약 32㎢)의 숲속은 그야말로 자연주의자의 천국이었다. 그들은 이곳을 찾는 사람들에게 야외활동을 교육·지도하고 직접 만든 음식을 제공하면서 메인주 특유의 후한 접대로 사람들의 마음을 무장해제하고 있다.

젠과 글로리아는 도시에서 멀리 떨어져 지내지만, 재미없는 삶을 산다거나 사람에 굶주려 있는 것처럼 보이지는 않았다. 젠은 "이곳에서는 하루하루를 일정으로 가득 채우는 게 정말 힘들다"고 말하긴 했지만, 그녀의 말투는 매우 명랑했다. 캠프를 운영하면서 힘든 점보다는 좋은 점들이 훨씬 많다고 생각하기 때문이다. 그녀는 사람들이 오지 않아 심심한 겨울철에는 매사추세츠와 워싱턴 D.C.의 친구 집에서 곡예와 춤을 배우거나 그때그때 흥미 있는 일을 한다고 했다.

지난 몇 년 동안, 젠은 낚시꾼들이 보내는 회의적인 시선은 물론이고, 쓸쓸하게 홀로 지내는 색다른 삶에 점점 익숙해졌다. "가끔 사람들이 이곳을 찾아오면 글로리아와 제가 나가서 맞이하고 우리 소개를 하죠." 그녀는 장난기 어린 미소를 지으며 말했다. "아저씨 몇 명이 주위를 두리번거리지요. 그러면서 계속 이야기를 나눠요. 그러다 결국 궁금증을 터트리며 묻는답니다. '그러니까 여기 두 사람뿐이라고요?' '네!' 그러면 다들 한동안 말을 잃어요. '다른 사람은 없어요?' '없어요.' 그러면 다들 눈치만 보다가 '그럼, 무언가 고장나면 누가 고치죠?'라고 물어요." 질문의 답이 너무도 뻔해서 그녀는 대답조차 하지 않고, 그냥 눈썹만 들어 올린다고 했다.

젠은 체험을 통해 배운 지식과 부모에게 물려받은 노하우를 바탕으로 캠프

를 운영하고 가이드하는 법을 익혔다. 야외활동과 모험을 진정으로 좋아하는 사람이 아니라면 할 수 없는 방식이다. 그녀는 레드 리버 캠프스에서 두 남자 형제와 함께 자랐다. "최고의 어린 시절을 보냈죠." 그녀는 말했다. 사냥꾼이었던 부모님은 세 아이에게 낚시, 사냥, 숲에서 길 찾는 법 등을 가르쳐주었다. 레드 리버 캠프스는 캐나다 국경과 접한, 메인주의 공공자연보호구역 중에서도 디볼리 지구Deboullie Unit로 알려진 보호구역 안쪽 깊숙한 곳에 자리 잡고 있다. 엄밀히 말하면 오두막과 건물만 캠프 소유고, 땅은 메인주에서 임대한 것이다. 비록 땅이 브로피 가족의 소유는 아니었지만, 그들은 누구의 제지나 방해도 받지 않고 30마일(약 48㎞) 길이의 숲길과 17개의 연못, 8000에이커(약 32㎢) 넓이로 뻗어 있는 세 개의 산을 마음껏 누비며 살았다. 이 넓은 숲 전체가 어린 시절 그녀의 놀이터였고, 지금은 그녀의 영토나 다름없었다.

몇 년간 메인주의 황야를 탐험한 젠은 이 지역을 손바닥 들여다보듯 속속들이 알고 있었다. 여러 자연적 특징들을 이해하고, 어떻게 하면 가장 잘 즐길 수 있는지, 또 어떻게 하면 보존할 수 있는지도 알고 있었다. 그녀는 풍화 작용으로 절벽에서 떨어져 나온 커다란 바위들이 산 아래쪽에 퇴적되면서 생긴 애추사면으로 우리를 안내하면서 이곳의 지명이 이 지형에서 따왔다고 설명했다. "디볼리Deboullie는 애추사면을 가리키는 프랑스 지질학 용어 '데불리d'éboulis'를 미국식으로 바꾼 말이에요." 애추사면을 구경한 후에는 숲을 지나 가드너 연못으로 갔다. 특이하게 생긴 암반층에 작은 폭포들이 떨어지면서 깊은 물웅덩이를 만든 곳이었다. 여름이 되면 이곳은 그대로 천연 수영장이 되어 사람들은 바위에서 바위로 조심조심 건너가 맑고 시원한 물속으로 풍덩 뛰어든다고 했다.

그다음 우리는 젠을 따라 숨겨진 얼음 동굴로 갔다. 바위에 뚫린 작은 구멍에 1년 내내 얼음이 남아 있는 곳인데, 젠은 사람들에게 동굴 입구 주변에 손을 대보라고 했다. 아직은 기온이 훈훈한 9월이었는데도 곰팡내 나는 공기는 주위보다 15도 정도 낮아 땅 밑에 냉장고를 숨겨둔 게 아닐까 하는 생각이 들게 했다. 그녀는 민물송어와 북극곤들매기 같은 물고기가 서식하는 곳과 낚시하기 좋은 시기를 알려주었고, 자고새와 무스, 사슴, 곰은 어디에서 어떻게 사냥하면 되는지도 알려주었다. 그러면서 요즈음은 동물들을 쫓을 때 총보다는 카메라를 들고 가는 편을 선호한다고 말했다.

글로리아는 사냥에 대해 별 거리낌이 없어서 여러 해 동안 계속 사냥을 해왔

다. 그녀의 선한 눈매에는 담력과 배짱이 숨어 있었다. 그녀는 활기 넘치고 재밌는 사람으로 메이너 특유의 냉소적인 유머를 구사하고 예전 그대로의 방언을 사용하며 중간중간 그 지역의 속담을 자주 인용했다. 젠은 낚시와 사냥 기술이 뛰어난 인생의 선배에게 무한한 존경심을 드러내며 글로리아를 '낚시의 대가'라고 추켜세웠다. 글로리아는 사슴 가죽을 벗기고 무스를 뒤쫓는 방법을 알고 있었다. 때로는 생물학자와 동행해 동면하는 곰들에게 전자 추적 장치를 부착하고, 직접 수사슴을 사냥하기도 한다. "글로리아는 제가 태어나기도 전부터 플라이 낚시를 했어요." 젠은 말했다. "낚시를 배우려는 사람이 있으면 늘 글로리아에게 맡기죠."

　　두 사람의 협업은 부엌에서 가장 빛났다. 오두막집에 다시 페인트칠을 하거나 숲속에 산길을 새로 내는 등 캠프를 운영하는 일은 모든 부분에서 창의적인 능력이 필요하지만, 부엌에서는 새로운 요리법을 실험해보거나 예전부터 즐겨 먹던 음식을 색다르게 바꿔보는 일은 더욱 창의성을 요했다. 나란히 서서 손님들을 위한 영양가 높은 음식을 준비하는 두 사람의 요리 실력은 수준급이었다. 캠프에서 전형적으로 먹는 고기와 감자 정도가 아니었다. "부엌에서 음식을 준비하는 과정은 늘 이렇게 자연스럽게 이뤄져요." 뒤집개로 바싹 구운 송어를 뒤집으며 글로리아가 말했다. 그 송어는 불과 몇 시간 전에 잡은 것이었다. "여기선 이런 재료를 쉽게 구할 수 있어서 아침에도 송어를 먹죠." 글로리아가 "여기"라고 말하는데 억양이 살짝 올라가면서 메인주 특유의 악센트가 나왔다. 은빛이 도는 송어 요리도 있었고, 바삭바삭한 식감의 갈색 송어도 있었다. 김이 나는 음식들 사이에 얇게 포를 떠 말린 살코기를 놓고, 버터도 함께 놓았다. 머핀과 팬케이크와 함께 아침 식탁에 올라오기엔 조금 특이한 메뉴이기도 했다. "어떤 손님들은 이렇게 이른 아침부터 생선을 먹는 게 이상하다고 말하기도 해요." 젠도 인정했다. "하지만 막상 먹어보면 이상할 게 하나도 없어요." 그러면서 젠은 "조금은 다르지만, 그래서 더 좋은 게 아닐까요"라는 한마디로 자신의 마음을 짧게 요약했다.

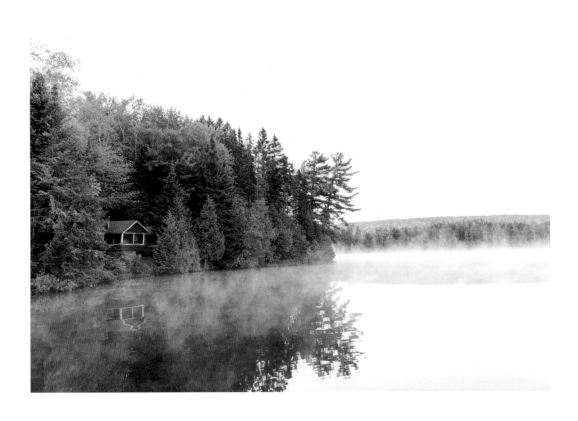

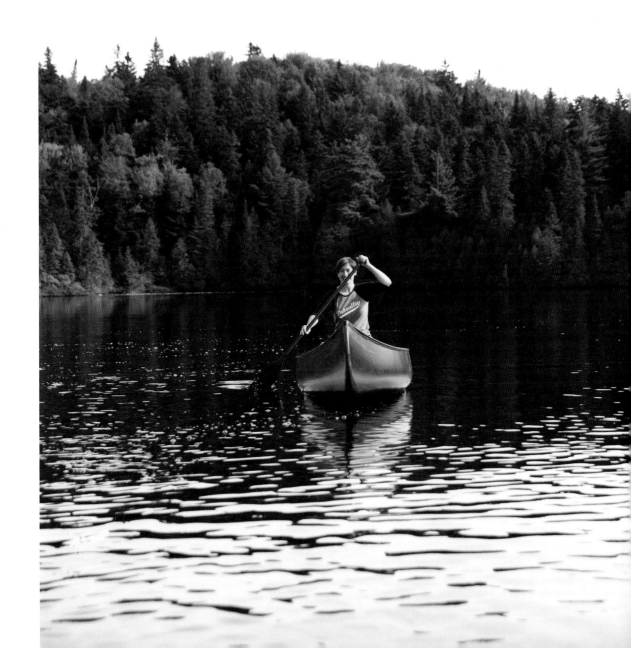

나무 서프보드

×

그레인 서프보즈Grain Surfboards

요크York

열정이 시키는 일

"회사를 처음 시작할 때 일하는 시간을 따로 정해놓지 않기로 했어요. 우리도 그렇지만 직원들에게도 9시 출근, 5시 퇴근을 강요하고 싶지 않더라고요." 그레인 서프보즈의 공동대표인 브래드 앤더슨은 말했다. "자기 할 일만 확실히 해놓으면 되죠. 언제 하는지는 중요하지 않아요."

불볕이 내리쬐는 여름날, 목공소에서 밤새워 일한 브래드를 만났다. "조금 피곤하긴 하지만 거의 항상 이렇게 일하는 편이에요. 사실 밤새도록 일하는 걸 좋아해요. 태양이 떠오르고 새가 지저귈 때 깨어 있는 것보다 기분 좋은 일은 없어요. '사람들은 다들 자느라 이런 것도 못 보는구나!' 하는 생각도 들지요." 때로는 이른 아침 메인주 남부 해안가에서 파도타기를 하면서 밤샘 작업을 마무리하기도 한다고 그는 말했다.

그레인 서프보즈는 마이크 라벡키아의 열정에서 시작된 프로젝트였다. "처음 마이크를 만났을 때 자기 집 지하실에서 혼자 이 일을 하고 있더라고요." 브래드는 당시를 회상했다. "그때는 친구도 뭐도 아니었지만, 우리는 인생에 대해 같은 생각을 품고 있었어요. 단순한 삶을 원했지요. 물건들에 치여 살고 싶지 않았어요." 그들은 또한 다른 부분에서도 공통점이 많았다. 두 사람 모두 배를 만든 경험이 있었고, DIY 운동을 응원했으며, 열렬한 환경론자이기도 했다. 그리

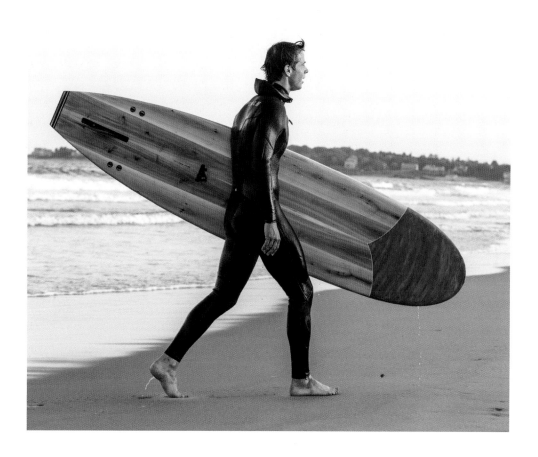

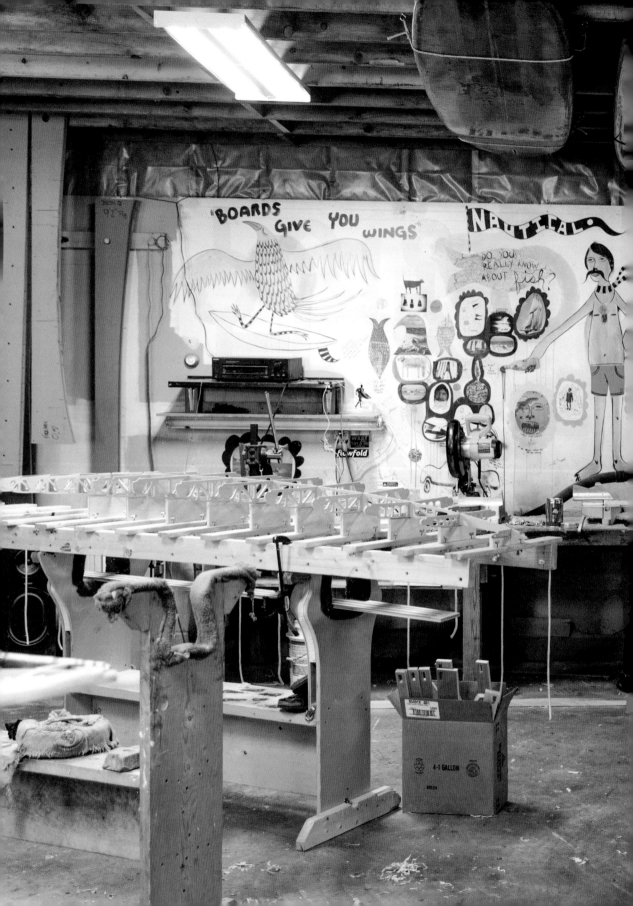

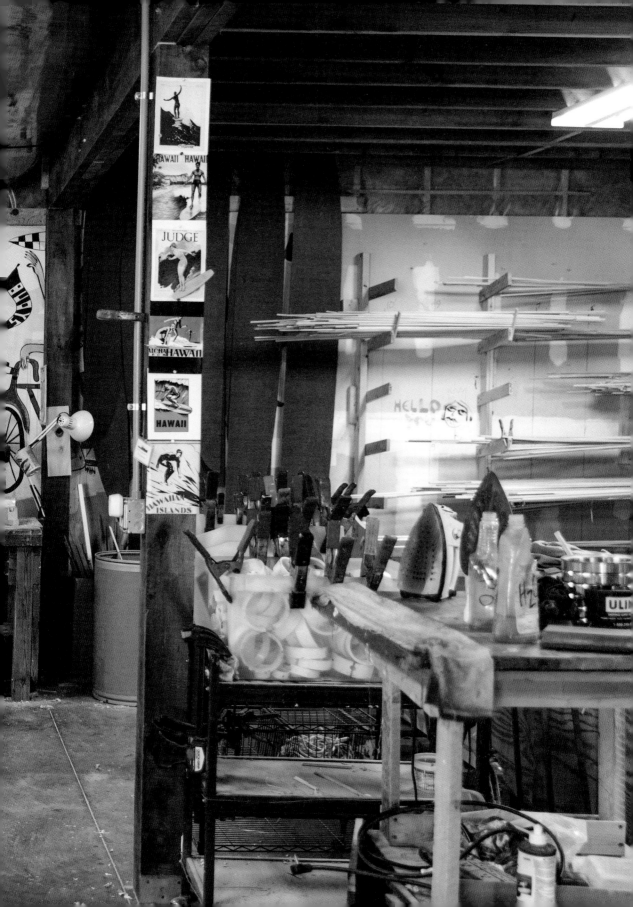

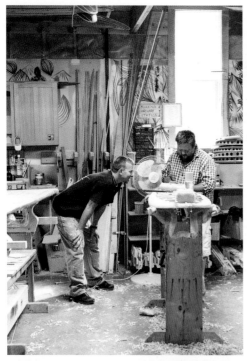
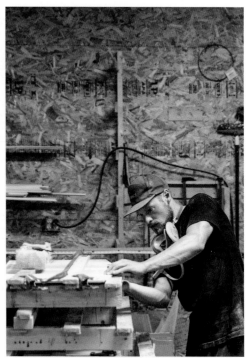
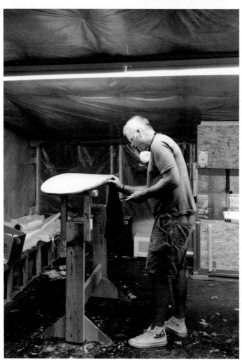

고 결정적으로 서핑을 사랑했다.

　메인주 서퍼들은 유별난 종족이다. 그들은 눈이 펄펄 내리는 한겨울에도 웨트슈트를 입고 언 모래를 밟으며 바다로 나가 파도를 탄다. 서퍼들은 서핑 장소가 다른 사람에게 노출되는 것을 꺼려 종종 비밀로 하는데, 아니나 다를까 마이크와 브래드 역시 파도타기를 할 때 특별히 좋아하는 장소가 있냐고 물었더니 노골적으로 대답을 피했다. 조금은 미쳐 있다고 할 정도로 그들은 서핑에 푹 빠져 있었다. 이런 특성은 그레인 상점에서 일하는 직원들처럼 젊은 서퍼일수록 두드러졌다. 가게 직원들은 보드를 구성하는 여러 조각을 사포질하거나 자르고 맞추는 일을 하고 있었다.

　회사를 설립한 지 10년이 넘은 지금, 공동창립자인 두 사람은 그동안 많은 경험이 쌓여 노련하게 회사를 운영하고 있었다. 그들은 지하실을 벗어나 메인주 요크의 한 시골길에 위치한, 크고 투박한 흰색 창고를 본부로 삼았다. 서프보드를 만드는 작업은 대부분 그곳에서 이루어졌다.

　그레인의 서프보드는 작은 나무 조각으로 만든 뼈대 주변에 널빤지를 붙여 만들어 속이 텅 비어 있다. CNC 기계로 정확히 재단된 목재가 이곳으로 배달되면 직원들이 조립해서 내부 골격을 만들고 그 위에 삼나무 판자를 덧붙인다. 그렇게 만들어진 보드는 무게가 가볍고 내구성이 뛰어날 뿐 아니라 흰색과 붉은색 삼나무 판자가 자연스럽게 어우러져 외관이 매우 독특하고 아름답다.

　예전에는 모두 나무로 서프보드를 만들었지만, 1970년대에 접어들면서 폼과 섬유유리로 만든 보드가 시장을 점령했다. 그레인의 서프보드는 여전히 나무로 만들어지는데 오늘날 대부분의 서퍼들이 사용하는 폼 보드와 비교했을 때 기능 면에서도 확실히 남다르다. "우리가 만든 보드가 폼 보드보다 무거운데도 서퍼들은 물속에서 직접 타보면 우리 보드가 훨씬 가볍게 느껴진다고 말해요." 마이크가 설명했다. "나무로 만든 요트에 열광하는 사람들은 나무배를 타면 섬유유리 배를 탔을 때처럼 지치지 않는다고 하는데, 우리 서프보드도 그런 것 같아요. 나무에는 복원력이란 게 있거든요. 그래서 항상 본래 모양으로 되돌아가요. 모든 소재가 그런 성질을 가지고 있진 않아요."

　그레인의 직원들은 서프보드 하나를 만드는 데 대략 50시간 정도 긴 시간이 걸리지만, 수리만 약간 해준다면 평생 사용할 수 있을 만큼 보드의 수명이 길다고 자랑했다. "영구적으로 사용할 수 있는 뭔가를 만드는 일은 우리가 지향하

는 '지속가능성'이라는 윤리 철학을 실천하는 한 가지 방법이기도 해요." 마이크는 말했다. "물론 나무 보드를 더 빨리 저렴하게 만들 수도 있지만, 그게 꼭 좋은 방법은 아니에요. 처음 사업을 시작했을 때 우리는 엄청난 시간을 들여 서핑의 역사와 보드 제작 기술, 소재가 진화해온 과정 등을 연구했어요. 지금 우리가 보드를 만드는 방법은 배를 만드는 방법과 아주 비슷해요. 하지만 보드의 복합 곡면이 더 급격한 커브를 이루도록 기술을 수정해서 기능이 더욱 향상되었죠."

마이크와 브래드는 처음부터 서퍼들과 지식을 공유하는 것이 매우 중요하다고 여겼다. 그들은 온라인으로 서프보드 제작 키트를 판매하는데, 대부분의 수익이 여기에서 나온다. 서프보드를 직접 만들려면 어느 정도의 목공 기술을 알아야 하지만, 그레인 키트는 도구도 거의 필요 없고 최소한의 작업 공간만 있어도 만들 수 있을 만큼 쉽게 구성돼 있다. "우리 고객 중에는 브루클린Brooklyn 의 아파트에서 10피트(약 3m) 길이의 보드를 만든 사람도 있어요." 마이크가 말했다. "우리는 사람들이 보드를 직접 만들 수 있게 도와주고 싶었어요. 옛날에는 모두 자기 손으로 보드를 만들었잖아요. 보드를 만드는 것도 서핑 경험의 일부였지요." 그들은 오프라인에서 4일짜리 워크숍을 여는데, 대개 목요일부터 일요일까지 진행한다(그레인 홈페이지에는 "상사에게 주말을 낀 조금 긴 휴가가 필요하다고 말하세요!"라고 적혀 있다). 워크숍에서는 레일(보드 양옆의 가장자리 부분—옮긴이)을 다듬는 일부터 시작해서 본체를 고정하고 보드 상판을 부착하고 사포로 문지르는 일까지 자기 손으로 직접 서프보드를 만들 수 있게 방법을 가르쳐준다. 브래드는 서퍼들이 이런 경험을 통해 보드와 더 친해질 수 있고, 서핑도 더 잘할 수 있게 될 거라고 믿었다. 남들에게 자랑할 거리가 생기는 것은 말할 것도 없다. "보드를 들고 해변으로 걸어가는데 누군가 '당신 보드 참 멋있네요' 하고 말하면 '그렇죠? 내가 만든 거예요'라고 대답하는 거죠."

또한, 워크숍에 참가하면 그레인 운영자들이 삶을 누리는 방식을 간접적으로 체험할 수도 있다. 사람들은 이곳에 오면 많은 시간을 바깥에서 보내며 현지 주방장이 요리한 신선한 음식을 먹고 손과 몸을 움직여 일해야 한다. "정말 다양한 사람들이 이곳에 옵니다. 신혼여행 중인 부부, 은퇴한 할아버지, 아들과 함께 온 아버지들도 있지요. 그중 제가 제일 좋아하는 학생은 아직 세상에서 자기 길을 찾지 못해 방황하고 있는 아이들이나 청년들이에요." 브래드는 창고 벽에 몸을 기대며 말했다. 그의 눈앞에는 초록 들판이 넓게 펼쳐져 있었고, 티셔츠에는

톱밥이 잔뜩 묻어 있었다. 밤을 꼬박 새워 일한 사람 같지 않게 그의 표정은 느긋하고 만족스러워 보였다. 젊은 서퍼들이 그의 삶을 부러워하는 이유를 알 것 같았다. "방황하고 있는 사람들을 만나면 이런 말을 해줘요. '이봐, 친구, 힘들어하지 마. 모두 그렇게 골치 아픈 일만 하며 살아야 하는 건 아니잖아. 자포자기하지 말고 열정이 시키는 일을 해봐. 돈을 벌진 못하겠지만, 말 그대로 다른 모든 면에서 보상을 얻게 될 거야. 그게 진짜 중요한 거지'라고요."

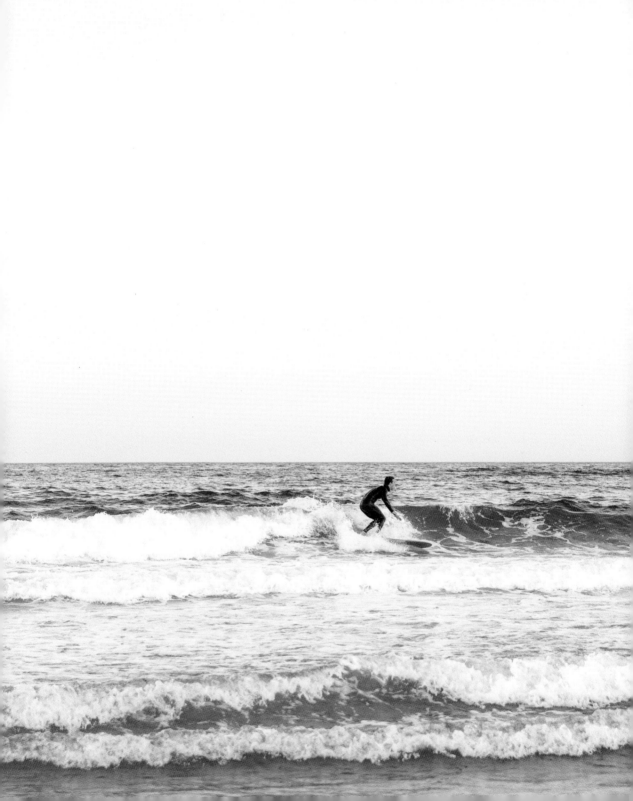

III. FOOD & HARVEST

농장과 레스토랑

×

체이시스 데일리Chase's Daily
벨패스트Belfast

건강하고 맛있는 음식을 정성껏 만드는 일

"영감의 씨앗은 사방에 널려 있어요." 프레디 라파주는 가족과 함께 운영하는 벨패스트의 레스토랑 체이시스 데일리의 칸막이 자리에 앉으면서 말했다. 그는 자신의 요리 방식을 설명할 적절한 말이 잘 생각나지 않는지 광택제를 바른 나무 칸막이의 투박한 벽을 손바닥으로 쓰다듬었다("목공 기술이 그다지 뛰어나지 않다"고 말했지만, 그 나무 칸막이도 그가 직접 만들었다고 했다). "대부분의 식재료가 농장에서 바로 옵니다. 맛과 신선함이 절정일 때 수확한 채소를 가지고 와서 부엌에서 그대로 접시로 옮겨놓기만 할 뿐이죠." 그는 설명했다. "저는 어떤 재료를 다른 것으로 변신시키는 데는 관심 없어요. 저는 본연 그대로의 것을 좋아해서 음식도 재료의 성질이 그대로 유지되도록 하지요." 이야기하는 내내 그의 갈색 눈은 한 곳을 진지하고 차분하게 응시했지만, 일로 거칠어진 두 손은 가만히 있지 못하고 테이블 위에서 계속 움직였다. "저는 말보다는 이미지나 음식과 더 친숙한 편이에요." 화가이자 목수, 요리사인 그는 잠시 후 이렇게 덧붙였다. "음식은 의사소통의 한 형태예요." 음식은 사랑을 보여주는 방법이자, 사람들을 하나로 묶어주는 강력한 도구라는 사실을 그는 잘 알고 있었다. 또한 그 자체로 매우 독특하고 창의적인 장르이기도 했다.

체이스 가족은 작은 식당에서 간단한 요리들을 선보이면서 요리사, 종업원,

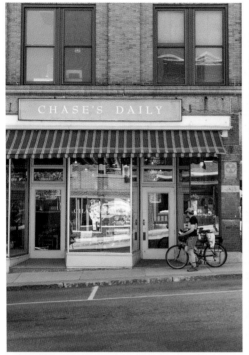

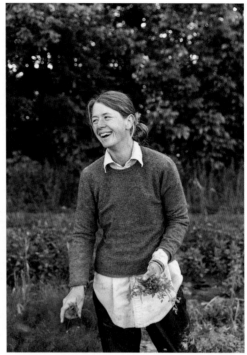

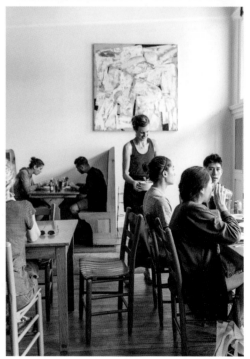

농부, 단골 손님으로 구성된 하나의 작은 공동체를 탄생시켰다. 사람들을 한곳으로 모은 힘은 다름 아닌 소박하고 신선한 음식이었다. 채소, 과일 등 대부분의 식재료와 꽃은 가족들이 인근에서 운영하는 농장에서 재배하는 것들이었다. 프레디가 체이시스 데일리의 주방에서 점심 메뉴를 준비하기 시작한 그 시각, 그의 부인 메그는 22마일(약 35km) 떨어진 농장에서 푸른색 채소와 딸기, 꽃 등을 수확하고 있었다. 한편 메그의 여동생 피비는 체이시스 데일리 베이커리 한쪽에서 타르트와 페이스트리, 그리고 빵을 만들었다. 메그와 피비의 아버지인 애디슨 체이스는 농장에서, 부인이자 메그 자매의 어머니인 페니 체이스는 멋지게 꾸민 아파트에서 각자 맡은 일을 했다. 아파트 내부는 메그와 프레디가 그린 그림으로 가득했다. 우리가 그곳을 찾은 목요일은 아직 아침 9시도 안 된 시각이었지만 열한 살짜리 로미를 비롯한 모든 가족이 각자 맡은 일을 하느라 바빴다. 그들은 이미 몇 시간 전부터 일어나 일을 하던 중이었다.

이렇게 가족의 노동으로 탄생한 요리는 매일 아침과 점심, 그리고 매주 금요일 밤 저녁 체이시스 데일리에서 제공된다. 매주 가족 회의를 통해 메뉴를 새로 개발해 넣기 때문에 음식의 종류가 정기적으로 바뀌긴 하지만, (각종 신선한 채소에 홈메이드 스타일의 심플한 드레싱을 얹은) 독특한 샐러드와 빈 브루스케타, 양이 넉넉한 파스타 같은 몇 가지 요리는 이 레스토랑에서 늘 맛볼 수 있는 대표 메뉴다. 한때는 메뉴에 채식 버전으로 만든 베트남식 샌드위치 반미, 이탈리아 음식에서 영감을 얻은 플랫브레드, 풍미가 좋은 보르쉬 같은 요리들을 선보이기도 했다. 세계 곳곳에서 영감을 얻은 다양한 메뉴들은 항상 신선한 재료를 사용해 건강에 좋고 소박한 음식을 만들겠다는 철학이 담겨 있었다. "세상에는 정말 많은 요리가 존재해서 채식주의자들도 얼마든지 다양한 선택을 할 수 있어요." 페니가 말했다. "우리가 제공하는 음식은 수수하지만 몸에 좋고 영양이 듬뿍 담겨 있지요."

체이스 가족은 그들의 이런 철학을 고객들이 먼저 알고 찾아오리라는 확신이 있었다. 그래서 이들은 누구보다 열심히 일하지만 한 번도 광고를 한 적이 없고, 취재 오는 방송국 기자를 반가워하지도 않았다. 이들은 진정한 뉴잉글랜드 사람답게 겸손했고 말을 아꼈다. 질문에 대답하거나 식당을 홍보하기보다는 밭이나 부엌에서 일하는 편을 더 좋아했다. 음식이 모든 것을 말해준다고 여겼기에 페니는 식당이나 농장 일에 대해 시시콜콜 얘기하려 하지 않았다. 하지만 딸

들에 대한 이야기로 주제가 옮겨가자 그제야 자랑스러운 마음을 조심스럽게 표현했다. "그 애들은 처음부터 어떤 레스토랑을 하겠다는 아이디어가 명확했어요." 본래는 땅을 목장으로 만들 계획이었지만, 메그와 피비가 대학 공부를 마치고 돌아와 채식주의자가 된 이후로 가축 사육을 포기하고 오로지 농작물 재배에만 공을 들이기로 마음먹었다.

메그는 여러 가지 종자를 선택해 재배하고 살피는 일이 가장 즐겁다고 말했다. "식물 하나하나에 주의를 기울이는 일이 무척 재밌어요. 저는 밭 주위를 천천히 걸어 다니면서 잎사귀들을 뜯어 맛을 봐요. 그래야 수확 시기를 정확히 가늠할 수 있거든요. 지금 밭에는 여러 가지 채소들이 자라고 있어요. 케일, 겨자, 브로콜리 라브, 아즈텍 시금치, 상추, 치커리, 비트, 근대, 아그레티 같은 채소들이지요." 지난 몇 년간 프레디는 이런 채소들을 요리해 손님들에게 내놓았다. "처음 일을 시작했던 2000년에는 우리처럼 채소만으로 이뤄진 메뉴를 내놓는 식당이 하나도 없었어요. 미국 사람들은 문화적으로 샐러드 같은 메뉴에 익숙치 않았거든요. 녹색 채소에 마늘, 올리브오일, 레몬을 넣으면 완성되는 간단한 음식인데도 자주 먹지 않았죠." 프레디가 말했다. 딜의 일종으로 즙이 많고, 이탈리아가 원산지인 아그레티 같은 채소들은 이 가족에게도 낯선 식재료였다. 하지만 이들은 모든 재료를 시도하고 맛보았고, 외국을 여행하고 정원을 둘러보면서 영감을 얻으려고 애썼다. "메그와 제가 여행을 하다가 처음 접했는데, 맛은 정말 좋지만 어떻게 요리해야 할지 방법을 모르겠더라고요." 프레디는 당시를 회상했다. "하지만 여러 번 실험한 끝에 조리법을 알아냈어요. 모든 일이 그렇듯 시행착오를 겪었죠."

이곳을 찾는 손님 중에는 익숙하지 않은 재료라 하더라도 체이시스 데일리에서 개발한 메뉴라면 무조건 믿고 먹는 단골 팬도 생겼다. 그에 대한 보답으로 체이스 가족은 지역 단골들을 위해 1년 내내 가게를 연다. 이곳에서는 대체로 관광객이 많이 찾는 계절에만 장사를 하는 분위기여서 이렇게 1년 내내 가게를 여는 건 매우 드문 일이다. "우리는 발이 넓거나 이런저런 모임에 소속돼 있지는 않아요." 피비가 말했다. "하지만 지역사회의 일부가 되는 일은 우리 모두 정말 중요하다고 생각해요." 폭풍이 몰아쳐 다른 상점들이 모두 문을 닫아도 프레디와 메그, 피비, 페니는 이곳으로 나와 아침 식사와 커피를 주문받고 점심에는 수프와 샌드위치를 만든다. "우리는 이 작은 도시에 책임을 다하고 싶어요." 피비

가 말했다. "사람들이 우리가 만든 음식을 먹는 걸 지켜보는 게 정말 좋아요. 그렇기 때문에 무슨 일이 있더라도 한결같이 이 자리를 지킬 거예요."

　　"아주 예전부터 우리는 좋은 품질의 물건을 파는 게 중요하다고 생각해왔어요." 메그와 피비가 아직 10대일 때, 용달차 뒤 칸에 농산물을 싣고 다니며 팔던 시절을 떠올리며 페니가 말했다. "그때는 식당을 하지 않았지만, 항상 최고급 과일이나 채소만 취급했고 진열도 정말 예쁘게 해놓곤 했죠." 그 말을 듣고 메그가 이렇게 덧붙였다. "우리는 우리가 좋아하는 일이 무엇인지 잘 알아요. 양질의 음식이란 어떤 모양이어야 하고 어떤 맛이 나야 하는지 매우 구체적인 생각을 갖고 있지요. 우리가 재배하는 농작물은 특별해요. 어디서나 맛볼 수 있는 게 아니에요. 사람들도 그 점을 잘 알고 있다고 전 믿고 있어요."

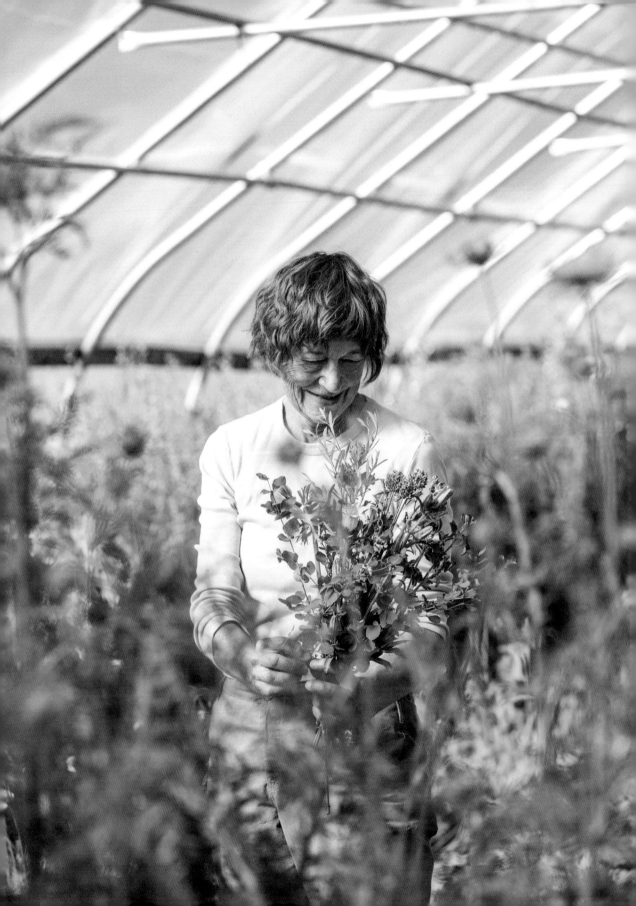

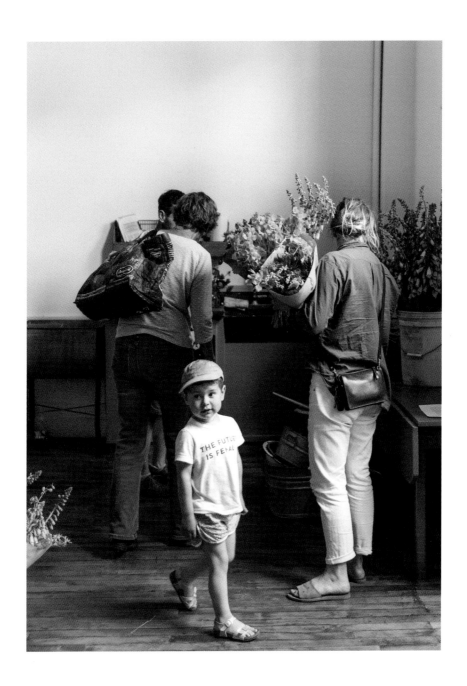

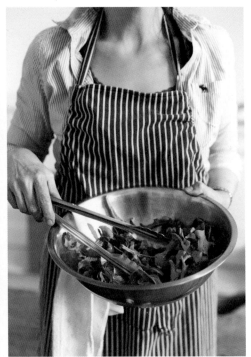

바닷가재잡이 어부

×

존 윌리엄스John Williams

스토닝턴Stonington

몸에 깊이 배어 무의식적으로 반복되는 리듬

해가 뜨려면 아직 먼 이른 새벽, 하늘은 온통 구름으로 뒤덮여서 어두웠다. 메인주의 전형적인 1월 아침 날씨로 몹시 추웠다. 바닷가재잡이 배 크리스티 미셸Kristy Michelle호에 오르는 존 윌리엄스와 선원들의 입에선 숨을 쉴 때마다 하얀 입김이 뿜어져 나와 얼굴을 가렸고, 가는 눈발이 물과 엔진의 소음을 덮었다. 존은 리틀 베이 랍스터Little Bay Lobster(뉴햄프셔에 본사를 둔 바닷가재 도매회사 ─옮긴이) 창고 근처에 배를 대며 무선으로 자신이 도착했음을 알렸다. 몇 분 지나자, 그날 3시부터 밑밥을 포장하고 있던 한 무리의 일꾼이 나와 은빛 냉동 청어가 가득 들어 있는 무거운 상자들을 배에 내려주었다. 노란 형광등 불빛 아래에서 앨빈 존스와 잭 카터가 미끼로 쓸 생선을 나눠 그물망에 담았다. 여름이라면 청어 비린내가 코를 찔렀겠지만, 차가운 겨울 공기 덕에 생선과 바다 냄새가 그나마 약한 편이었다.

사람들은 작업 중에 거의 말을 하지 않았지만, 나이가 가장 어린 앨빈은 가끔 정적을 깨고 한마디씩 했다. "바다 위에서 해 뜨는 모습을 본 적이 없다면 진짜 일출을 봤다고 할 수 없죠." 그가 우리에게 말했다. 스토닝턴에서 나고 자란 열아홉 살 청년은 코밑수염이 거뭇해지기도 전부터 고깃배에서 일했지만, 장엄한 풍경 앞에서는 늘 감탄이 나온다고 했다. 배가 심하게 요동치는데도 앨빈과

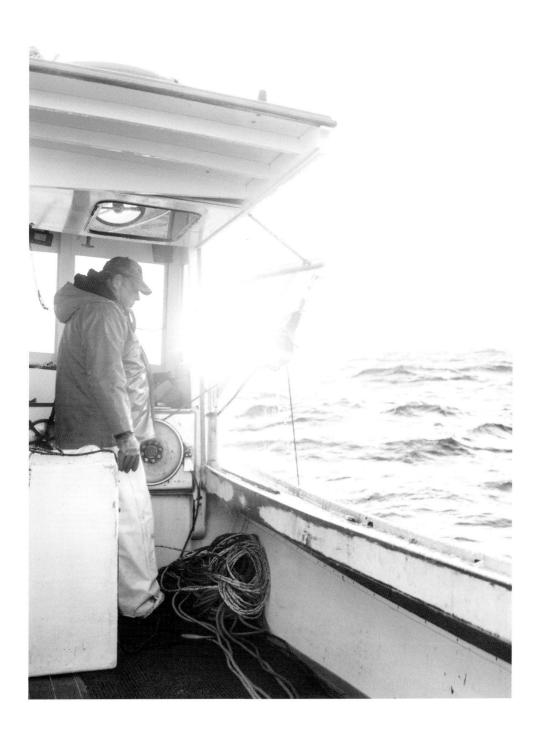

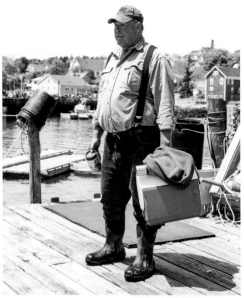

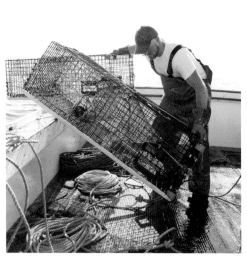

객은 전혀 개의치 않고 기계처럼 빠르게 손을 놀렸다.

한 시간쯤 지나자, 크리스티 미셸호는 목적지에 다다랐다. 스토닝턴 해안가에서 7마일(약 11km)쯤 떨어진 곳이었다. 하늘은 장밋빛과 옅은 푸른빛이 뒤섞여 오팔처럼 미묘하고 아름다운 빛을 내기 시작했다. 배를 사납게 흔들어대는 파도는 그 힘만큼이나 색깔도 무척 인상적이었다. 은은하고 맑은 청록색이 물마루를 이루다가 부서지며 짙고 투명한 푸른빛 바다와 만났다. 가장 가까운 육지는 아일 오 호트Isle au Haut였는데, 곧 안개 속으로 모습을 감췄다. 끝도 없이 뻗은 대양 한가운데서 바닷가재잡이 어부들의 진짜 작업이 시작됐다. 모터가 윙윙 소리를 내며 요란하게 돌아가고, 사람들은 바닷가재가 잡혔는지 확인하며 계속 통발들을 끌어올렸다. 존은 금속 케이블로 길게 엮은 통발 800개에 청어 미끼를 넣어 물속에 던져두었다면서 통발마다 두툼한 집게발과 통통한 꼬리를 가진 빨갛고 파란 가재들이 잔뜩 잡히기를 기원했다.

이날 그들은 잡은 바닷가재 대부분을 다시 물속에 놓아주게 될 터였다. 메인주는 바닷가재 어장이 붕괴될 위험에 처했던 1920년대부터 포획할 수 있는 갑각류의 무게와 크기에 대해 최소치와 최대치를 제한하는 엄격한 자치 규정을 만들어 시행하고 있다. 메인주의 어업 활동을 주제로 한 연구로 2005년 맥아더 지니어스 상을 수상한 과학자이자 바닷가재잡이 어부인 테드 에임스는 지난 100년 동안 바닷가재 어업은 세계에서 가장 역동적이고 지속가능한 산업 가운데 하나로 변모해왔으며, 메인주 연안 경제의 중추 역할을 하고 있다고 설명했다. "우리는 70년에서 80년 정도 살아서 크기가 큰 바닷가재는 잡지 않아요. 그렇게 오래 산 바닷가재는 더 건강한 알을 낳기 때문이죠." 존은 설명했다. "어부들 대개가 집으로 가져오는 것보다 바다에 다시 풀어주는 바닷가재가 훨씬 많아요. 하지만 모두들 이해해요. 바닷가재 어업은 아주 까다로워서 바닷가재가 번식하기도 전에 모두 잡다 보면 나중에는 당연히 씨가 마를 겁니다."

잡은 바닷가재의 대략 90퍼센트를 다시 바다에 풀어준다는 존은 잡을 수 있는 양이 너무 적다는 생각에 가끔 좌절감이 들 때도 있다고 인정했지만, 이런 규정을 지켜야 하는 이유를 너무나 잘 이해하고 있었다. 미래 세대가 자신처럼 바닷가재를 잡고, 그 일로 먹고살 수 있도록 하기 위해서는 메인주가 제정한 어업 법률을 지켜야 한다. "양식하지 않고 그냥 바다에 나가 잡기만 해서는 더 이상 생계를 유지할 수 없게 된 어부들도 많아요. 우리 아버지도 어부셨고, 할아버

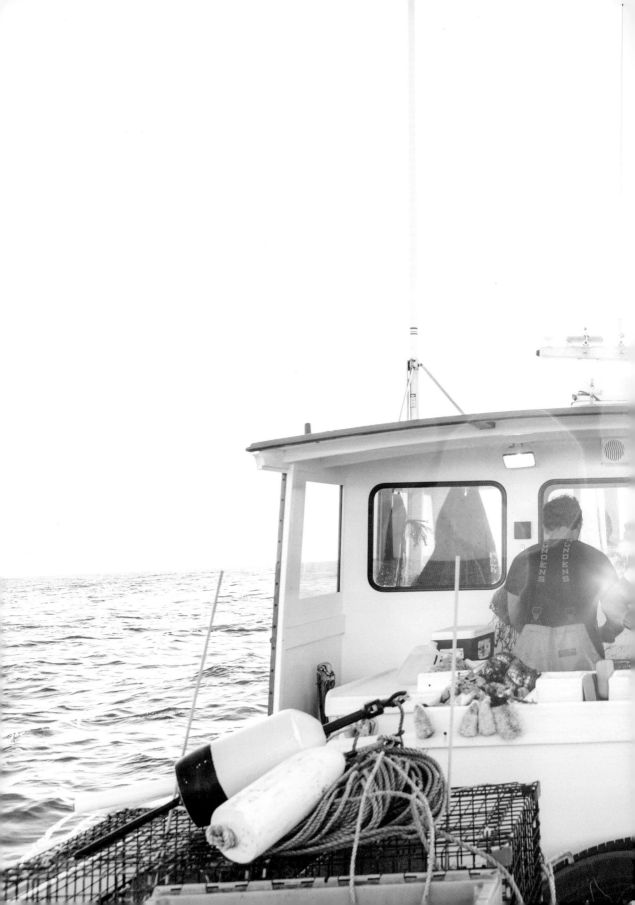

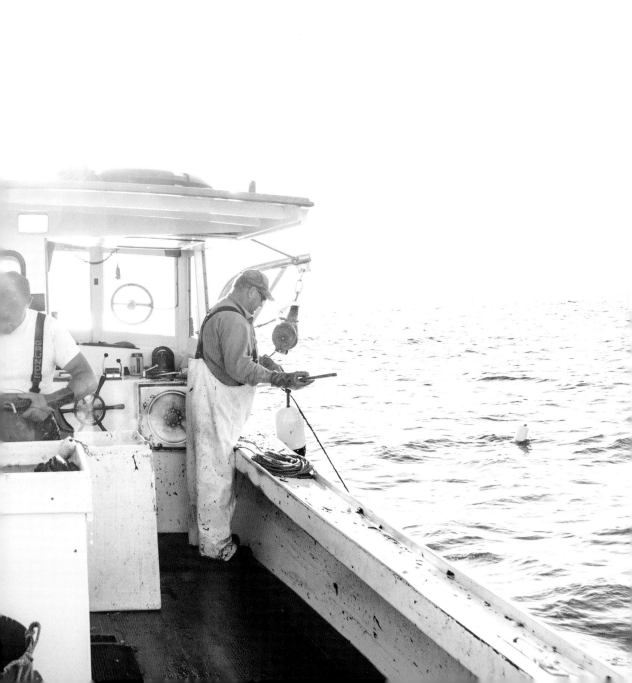

지도 어부셨어요. 우리가 바닷가재를 새끼까지 모조리 잡아버리면 우리 자손에게는 남는 게 하나도 없을 거예요. 바닷가재를 잡는 사람들은 모두 그런 사실을 잘 알고 있어요."

비록 주 정부가 정한 규정 덕분에 남획 문제는 어느 정도 해결됐지만, 약물 남용과 치열한 경쟁은 산업을 병들게 하고 있다고 존은 말했다. "지난 10년 동안 지켜본 것 중에 가장 큰 문제는 마약이에요. 어린 애들이 학교를 그만두고 배를 타면서 너무 쉽게 헤로인에 중독되더라고요. 그러고는 2년도 안 돼 모든 걸 잃지요." 이런 식으로 젊은이들이 자신의 삶을 망가뜨리는 모습을 지켜보는 게 너무 안타까웠던 그는 자신이 고용한 선원들만큼은 절대 마약을 하지 못하게 했다.

존은 젊은 선원, 특히 세상을 아직 많이 겪어보지 못한 스무 살 앨빈에게 좋은 가치를 심어주려고 애썼다. "앨빈은 한때 질 나쁜 어부들 사이에서 지낸 적이 있어요. 남의 통발 끈을 자르고, 통발을 놓으면 안 되는 근해에서 조업하는 그런 인간들이었죠. 그래서 전 좀 더 나은 방법이 있다는 사실을 앨빈에게 가르쳐 주려고 항상 노력해요." 통발 하나의 가격은 100달러 정도로, 줄 하나만 잘려도 1000달러가 넘는 손해를 입을 수 있기 때문에 통발 끈을 자르는 것은 죄질이 나쁜 범죄 행위이지만, 불행하게도 자기 영역을 주장하는 어부들 사이에서는 보복의 수단으로 공공연히 자행되고 있었다.

혹독한 날씨, 조업 구역 분쟁, 물 위에서 오래 머무르며 하는 길고 고된 작업 등 바닷가재잡이에는 많은 어려움이 따르지만, 그럼에도 불구하고 존은 다른 일을 하는 자신을 상상조차 할 수 없다고 말했다. "예전에 하던 저인망 어업에 비하면 바닷가재잡이는 쉬운 편이에요. 1990년 이후로는 계속 휴가 온 느낌이라고나 할까요?" 그는 최근 아들을 데리고 바다에 나간 적이 있는데, 아들이 자신을 보고 "힘든 일을 쉽게 한다"고 말하더라고 했다. 존은 그 말을 듣고 자신에게는 이게 정말 쉬운 일이기 때문에 그렇게 보인 것이란 사실을 깨달았다. 바다로 나가 파도를 관찰하고, 배를 운전하고, 통발을 설치하고, 줄을 끌어당긴 그 많은 시간들이 그의 핏속에 스며들었다. 존은 이렇게 말했다. "제게 바닷가재잡이는 일이 아니라 습관이에요. 몸에 깊이 배어 무의식적으로 반복되는 리듬 같은 것이지요."

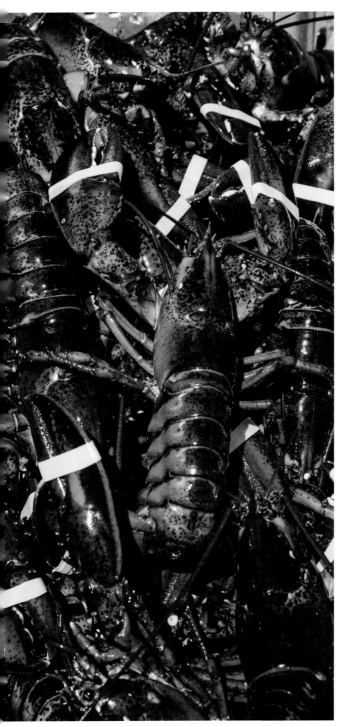
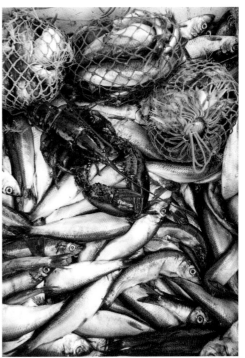
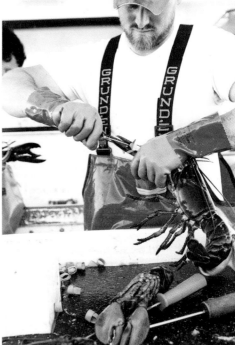

맥주 양조회사
×
옥스보 비어Oxbow Beer
뉴캐슬Newcastle

자연에 모든 걸 맡겼을 때 일어나는 마법 같은 일

단순히 양조장의 숫자만 봐도, 다양한 맥주 종류와 혼합 맥주의 혁신성·실험성
만 봐도 수제 맥주에 있어서만큼은 메인주와 대적할 만한 주가 거의 없다. 이렇
게 경쟁이 치열하다 보니 메인주 내에서 눈에 띄는 양조장이 되기란 쉬운 일이
아닌데, 이 어려운 걸 옥스보 비어가 해냈다. 미국식 농가에 자리잡은 소규모 양
조회사, 옥스보 비어는 전통적인 유럽식 양조 기술에 지역 특산물을 더해 세계
적인 풍미의 맥주를 개발했고, 요리사와 맥주 애호가들 사이에서 명성을 얻으며
여행객들로 북적이는 관광 명소가 되었다.
　　탭에서 막 뽑아낸 맥주의 거품층을 보니, 이곳의 맥주가 다른 맥주보다 훨
씬 맛이 좋은 이유를 알 것 같았다. 2011년 팀 애덤스가 설립한 옥스보 양조장
은 딱히 중심가라고 할 만한 곳도 없을 만큼 작은 동네인 뉴캐슬의 그림처럼 예
쁜 농장에 나무로 만든 농가를 근거지로 하고 있다. 소나무 같은 침엽수들이 한
줄로 늘어선 긴 진입로 끝, 구석진 곳에 양조장이 있었다. 양조장의 트레이드마
크인 올빼미 문양이 새겨진 나무 간판만이 그곳이 옥스보임을 알려주었다. 너무
외떨어져 있는 나머지 오히려 마음이 끌리는 그런 곳이었다. 겨울이라 차분한
냉기가 농장을 감쌌고, 그것은 양조장의 고립된 분위기를 한층 배가시켰다. 우
리 안의 암컷 뿔닭들은 꼼짝도 하지 않았고, 과수원의 키 작은 체리 나무에는 하

얇게 눈이 덮여 있었다. 아직 열매를 맺지 않는 어린 나무들이지만, 언젠가는 이 나무 열매의 새콤달콤한 과즙으로 신맛이 나는 램빅Lambic(벨기에 브뤼셀에서 처음 양조된 맥주의 일종으로 맥아, 밀에 홉을 넣고 자연 발효·숙성시키는 것이 특징임—옮긴이)을 만들게 될 터였다. 둑을 쌓아 만든 화단은 푹신한 흰색 매트리스처럼 보였다. 양조장 주변의 유리문 틈새로 수증기가 구불구불 새어 나와 발효되는 곡물과 이스트 냄새가 쌓인 눈더미 위로 슬그머니 퍼졌다. 어린 시절 기억 속 빵 굽는 냄새를 연상시키는 따뜻한 향내가 어서 맛을 보라고 유혹하는 듯했다.

하지만 맥주를 맛보기 전에 해야 할 일이 있었다. 옥스보를 찾는 관광객들처럼 우리도 양조장을 둘러보며 맥주 만드는 전 과정을 견학하기로 했다. 사장인 팀 애덤스는 평소에는 방문객들을 안내하는 일을 하지 않지만, 고맙게도 자신이 직접 이곳을 구경시켜주겠다고 나섰다. 그는 사업이 성장하면서 맥주를 만드는 일보다는 회사를 운영하는 데 더 많은 시간을 쏟게 되었지만, 여전히 맥주 제조 과정과 이곳에 대해 가장 잘 아는 사람이었다.

"이 자리에 양조장을 만든 이유는 간단해요. 이곳 물에 정말 독특한 미네랄 성분이 있어서 맥주 맛을 훨씬 좋게 해주거든요." 그는 산업용 물탱크 사이를 천천히 걸어가며 설명했다. 그의 말소리 너머로 쉬익 하고 기포들이 올라와 터지는 소리가 배경음처럼 들렸다. 통에 담긴 맥주가 발효되면서 발생한 가스가 강 파이프를 지나 양동이로 배출되며 나는 소리였다. 거품이 가득 인 작은 양동이가 가볍게 흔들렸다. 맥주 만드는 정교하고 복잡한 기계 설비는 섬세하고 정교했지만, 만드는 과정은 시끄럽고 어수선했다.

뉴캐슬에서 사업을 시작하기 전, 팀은 수년간 집에서 맥주를 만들었다. 그러다 농가에서 소규모로 벨기에식 맥주를 제작했고, 메이너와 메인주의 레스토랑을 대상으로 판매도 시작했다. 그가 처음 만든 맥주는 나무통에서 숙성시킨 시큼한 맛의 에일 맥주였다. 그 이후로 옥스보는 뉴욕, 매사추세츠, 뉴햄프셔, 버몬트, 워싱턴 D.C., 필라델피아 같은 미국 동부 연안 지역들을 중심으로 천천히 시장을 개척해 나갔다. 얼마 지나지 않아 이탈리아, 독일, 일본 같은 외국에서도 옥스보 맥주를 찾는 팬이 생기기 시작했다. 사실 이 나라들은 팀이 외국의 양조장들과 수제 맥주를 공동연구하기 위해 직접 찾아갔던 곳들인데, 지금은 오히려 그곳의 양조업자들이 좋은 시설을 갖춘 옥스보의 양조장과 농가를 견학하기 위해 찾아오는 형세가 되었다.

양조장의 지리적 위치는 제품뿐 아니라 회사의 정체성에도 매우 중요한 역할을 해왔다. 풍부한 미네랄이 담긴 독특한 연수軟水가 맥주의 맛을 향상시킨 것처럼, 제멋대로 뻗은 야생의, 그야말로 메인주다운 18에이커(약 7만 2843㎢)의 광대한 대지가 옥스보만의 기풍을 만들어내고 있다.

올빼미 모양의 양조장 로고에 관해 물었더니, 팀은 몇 가지 의미가 있다고 설명했다. 이곳에선 밤만 되면 은은하게 울려 퍼지는 올빼미의 울음소리를 들을 수 있고 실제로도 숲 뒤편에서 커다란 외양간올빼미가 목격되곤 한다. "올빼미 이미지는 로고에만 쓰인 게 아니라 '조용한 곳에서 퍼지는 맥주의 커다란 울림 Loud Beer from a Quiet Place'이라는 슬로건에도 사용됐어요." 팀은 말했다. "올빼미가 조용하면서도 재빠르게 날아오는" 것처럼 맥주의 대담한 풍미가 사람들의 목을 부드럽게 적신다고 그는 설명했다.

'옥스보'라는 이름에도 특별한 의미가 있다. 지리학에서 이 단어는 강의 물줄기가 급하게 굽이치며 생기는 U자형 만곡부를 가리키는데, 실제로 양조장 뒤편에서 나무숲 사이로 구불구불 흐르는 다이어 강Dyer River의 모습을 볼 수 있다. 팀은 강의 풍경에서 영감을 얻어 회사 이름을 지었다고 말했다. "강이 U자를 이룬다는 건 직선으로 가면 훨씬 짧을 거리를 더 멀리 빙 돌아 흐른다는 거잖아요. 우리가 맥주 만드는 방식을 은유적으로 표현할 수 있는 말이라고 생각했어요. 우리는 정말 많은 시간과 에너지, 공을 들여 맥주를 만들거든요."

이런 노력의 결과, 거품이 뭉게구름처럼 피어오르며 시큼하고 산뜻한 맛을 내는 맥주부터 짙고 묵직한 맛의 맥주까지 다양한 맥주가 탄생했다. 옥스보의 맥주가 모든 사람의 입맛에 맞는 술이라고 할 수는 없지만(이곳의 맥주는 발효 풍미가 강해 대중적인 쿠어스 라이트Coors Light를 즐겨 마시는 사람은 좋아하지 않을 수도 있다), 옥스보는 한 가지 맥주만 잘 만드는 그런 회사가 아니다. "'이런 맥주 맛은 싫어'라는 말을 들을 때면 정말 힘이 빠져요." 수석 주조사 마이크 파바는 말했다. "맛의 스펙트럼은 끝이 없어요." 요즈음 그는 쿨십cool ship(끓인 맥주 원료를 식혀 발효하는 용기로, 덮개가 없고 넓고 납작하게 생겼음—옮긴이) 맥주에 푹 빠져 있다고 말했다. "그동안 우리는 자연 발생적으로 발효되는 맥주를 양조해왔어요. 그게 무슨 말이냐면, 인위적으로 효모를 첨가하지 않고 공기 중의 효모가 원료에 자연스럽게 주입되어 발효되게 하는 거예요." 그는 계속 설명했다. "덮개를 연 채 맥주를 밖에 내놓고 맛 좋은 맥주가 되기만을 기도하는 거죠. 2014년 처음으로 쿨십 맥

주에서 발효가 일어난 걸 봤어요. 그걸 보니 집에서 처음 맥주를 만들던 때가 떠오르더군요. 맥주 맛이 나기 시작하는 그 순간이 정말 마법 같았죠."

이런 자연발효 맥주는 팀의 자랑거리다. 넓은 수반처럼 생긴 용기인 쿨십을 사용하는 양조 방식은 벨기에나 프랑스에서는 오래되고 흔한 방법이었지만 미국에서는 거의 찾아보기 힘들었다. 맥주를 이렇게 발효시키면 공기 중의 천연 효모가 맥주 원료에 스며들어 과일 향이 나는데, 특히 핵과核果나 베리류와 어우러지면 열대 과일의 풍미도 느낄 수 있다. "자연발효 맥주를 통에서 숙성시키고, 병에 담거나 다른 맥주와 서로 혼합하면서 실험할 때는 정말 흥분돼요." 팀은 말했다. "저는 특히 '괴즈Gueuze'를 광적으로 좋아해요. 오래 숙성된 램빅 세 가지를 섞은 맥주를 말하는데, 세계에서 가장 멋진 맥주는 바로 괴즈일 거예요." 6년 동안 양조 경험을 쌓은 옥스보는 최근 괴즈에서 착안한 에일 맥주를 생산할 모든 준비를 마쳤다. 그들은 뉴캐슬에서 만든 램빅을 포틀랜드에서 혼합해 판매할 예정이다. 이 술은 메인주 특유의 과일과 물, 이스트의 풍미가 나는 것이 특징이다.

비록 맥주병 뒷면에는 적혀 있지 않지만, 옥스보 맥주에 들어가는 중요한 재료는 바로 이거다. "우리에게 필요한 건 시간이에요." 팀은 말했다. "이건 빨리 만들수 있는 게 아니에요. 이 혼합 맥주를 만드는 데는 위험 요소가 엄청 많아요." 실험실에서 키운 효모와 달리, 창문으로는 어떤 효모의 포자가 날아들지 아무도 알 수 없다. "통제할 수 있는 정확한 풍미를 원하는 게 나쁘다는 건 아니에요." 팀은 수완 좋은 사업가처럼 덧붙였다. 옥스보의 몇몇 맥주들도 그런 방식으로 만들어지기 때문이었다. 열정이 넘치는 그의 모습은 자연 발생적으로 일어나는 발효의 과학적이고 경이로운 결과물에 관해 얘기하던 마이크의 모습과 매우 닮아 있었다. "기본적으로 우리는 맥주에서 마법 같은 일이 벌어지기를 기다리지요." 팀이 말했다. "자연에 모든 걸 맡기면 훨씬 더 재밌는 일이 벌어지거든요."

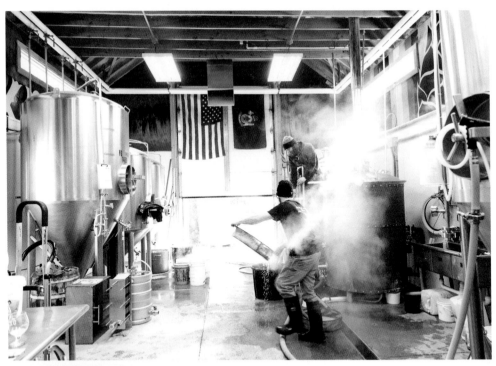

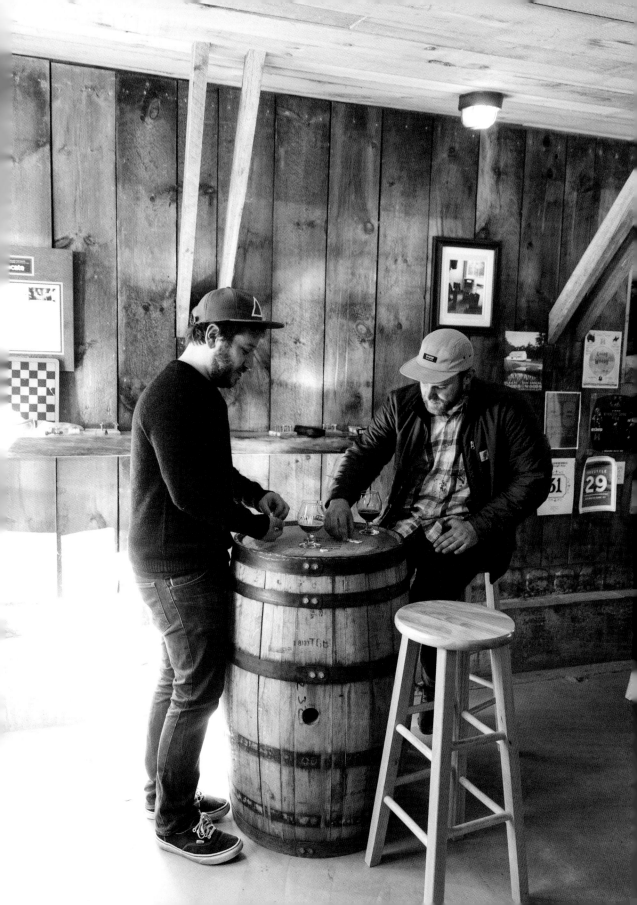

염소젖 치즈 제조소

×

타이드 밀 크리머리Tide Mill Creamery
에드먼즈Edmunds

자연으로부터 받은 선물

미국혁명이 일어나기 전인 1765년, 벨 일가는 워싱턴 카운티Washington County에 정착했다. 당시 메인주는 매사추세츠주 관할 구역이었다. 스코틀랜드 출신으로, 일가의 시조 격인 로버트 벨은 모험 정신에 불타 열네 살 나이로 영국령 미국 땅에 첫발을 내디뎠다. 대대로 전해져오는 이야기에 따르면 그는 파사마쿼디 원주민과 친구가 되었고, 원주민들은 그에게 땅의 여러 가지 비밀을 알려주었다. 그중에는 개울이 바다와 만나 강한 물살을 만드는, 내륙의 작은 만도 있었다. 그곳은 물레방아를 돌리기에 아주 이상적인 위치였다. 그래서 벨은 인근 마을 이스트포트Eastport에 살던 부인 제미마를 데려와 이곳에 방앗간을 짓기 시작했다.

시간이 지나 벨은 농장을 만들고 소와 가축을 사들였다. 그는 이 땅을 자식들에게 물려주었고, 자식들은 다시 그들의 자식에게 물려주었다. 그렇게 여덟 세대가 흐른 뒤, 젊은 시인이자 여행가였던 레이철 벨은 메인주로 돌아와 집을 지을 작은 땅 한 뙈기를 얻었다. 10대 후반에서 20대 초반까지 임시직으로 일을 하거나 작고 특이한 동네들을 여행하면서 미국 전역을 떠돌던 그녀가 드디어 이곳에 정착하기로 마음먹은 것이다.

"젊은 나이에 할 수 있는 방황은 다 해본 것 같아요." 그녀는 부엌에서 커피를 홀짝이며 지난 일을 회상했다. 창밖에는 이슬비가 부슬부슬 내리고, 풀밭에

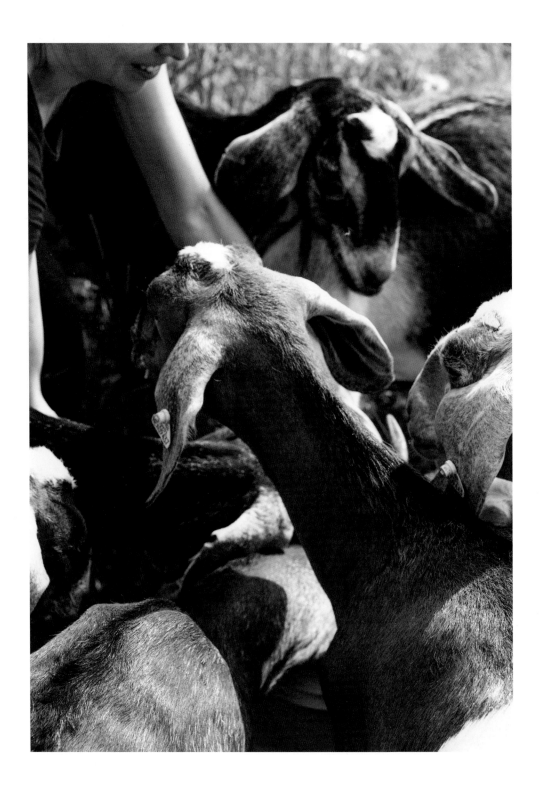

선 누비아 염소들이 평화롭게 풀을 뜯고 있었다. "남자친구랑 오토바이 한 대를 같이 타고 뉴올리언스New Orleans 지역까지 내려갔었어요. 겨우내 경마장에서 일했는데, 다른 곳에서는 일자리를 주지 않았어요. 제가 말을 잘 다룬다며 경마장에서 절 채용해줬죠." 그녀는 당시의 기억을 떠올리며 웃었다. 거기서 텍사스Texas로, 그다음엔 멕시코로 갔다. "집으로 돌아가야겠다고 결심한 건 그때쯤이었을 거예요." 메인주 북부와 멕시코 북부는 기후가 달라도 너무 달랐지만, 레이철은 두 시골 지역에서 비슷한 점을 발견했다. 아름다운 농경지가 있고, 마을 사람들 사이의 유대감이 돈독했다. 그리고 그곳 역시 젊은 사람들이 새로운 일자리와 기회를 찾아 대도시로 빠져나가는 바람에 인구가 급격히 감소하고 있었다. 그런 모습을 보면서 그녀는 고향이 그리워졌다.

그래서 그녀는 아버지가 태어난 곳, 아버지의 아버지가 태어난 그곳으로 돌아가기로 결심했다. 소 떼와 추운 겨울과 키 큰 침엽수림이 있는 메인주 동부 연안으로. 그녀는 지역 대학에서 심리학과 글쓰기 강좌를 수강하며 농장의 삶에 적응해 나갔다. "아이들이 생긴 후부터 건강한 먹거리의 필요성에 관심이 가기 시작했어요." 그녀는 설명했다. "몸에도 좋고 우리 땅에도 좋은 방식으로 먹거리를 생산하는 일이 매우 중요하다고 느꼈어요." 그런 바람은 지역 농업, 생물 역학 농법, 유제품 생산에 대한 관심으로 이어졌다. 그녀는 치즈 제조법을 공부하기 시작했고, 주변 이웃들에게 손착유하는 기술을 가르쳐달라고 부탁했다. 2003년 레이철은 처음으로 염소 한 마리를 사들였다. 이후 염소는 한 마리 한 마리 계속 늘어났다. 그리고 그녀는 치즈를 만들기 시작했다.

몇 년이 지나 사업이 본격화되자, 레이철은 학교를 그만두고 치즈 생산에 매달렸다. 처음에는 부드럽게 펴 발라 먹는 셰브르 치즈나 크렘 프레슈처럼 간단한 치즈를 만들다가 점점 익숙해지자 숙성 치즈를 만들기 시작해 톰(프랑스의 농가에서 만드는 소박한 치즈들을 이르는 말—옮긴이), 파프리카 향을 첨가한 고다 치즈 등을 만들었다. 이렇게 만든 제품을 파머스 마켓Farmers Market과 지역 상점을 통해 판매했다.

"무슨 일이든 독학으로 배울 수 없는 건 없다고 늘 생각했어요." 레이철은 치즈를 만들던 초창기 시절을 떠올리며 이렇게 말했다. "워싱턴 카운티 사람들은 뭐든지 스스로 해내겠다는 정신이 강하거든요. 전 치즈 만드는 법을 독학으로 배우기 시작했고, 책을 읽거나 이웃들의 조언을 들으며 실험했어요." 다행히

실험을 도와줄 든든한 지원군이 있었다. 사촌인 애런 벨과 그의 부인 칼리 델시그노리가 꽤 규모가 큰 타이드 밀(조력을 이용한 물레방아—옮긴이) 유기농 농장을 직접 운영하면서 창업과 육성을 지원해준 것이다. 타이드 밀 크리머리는 2010년 공식적으로 사업을 시작했고, 2012년 수석 치즈 메이커로 해나 배스를 영입하고 사업을 확장해 나갔다. 덕분에 레이철은 치즈 연구에 좀 더 집중할 수 있었다.

언뜻 보면 레이철은 시골 농장에서 단순하고 평화로운 삶을 사는 사람처럼 보일지도 모른다. 하지만 그녀는 유제품 제조 공장을 차리기까지 오랫동안 힘든 시간을 겪어왔다. 그리고 더욱 중요한 것은 지금 같은 기술을 얻기 위해 엄청난 노력을 기울였다는 사실이다. "정확히 계산된 방식으로 일에 접근하려고 노력했어요. 치즈를 만드는 일은 정말 너무 복잡해서 다 배우려면 평생이 걸릴 수도 있어요. 그래서 더욱 이 일에 매력을 느꼈는지도 모르겠어요." 경질 치즈는 만들기가 특히 까다로웠다. "pH를 주의해서 지켜보고 어떤 배양균을 사용할지 선택해야 해요. 그리고 특정 온도를 유지해줘야 하고요. 이중 무엇 하나라도 기준을 벗어나면 결과물 전체가 달라지거든요. 물론 소금물에 절이는 과정, 숙성, 아피나주Affinage 단계에서도 잘못될 여지는 항상 있어요." 그녀는 아피나주란 치즈를 오랜 시간 동굴에 보관해서 풍미를 만들어내는 숙성의 최종 단계라고 설명해주었다.

자신이 하는 일에 관해 설명하면서 레이철은 기술적 용어뿐 아니라 치즈와 풍경, 농장에 대한 낭만적인 묘사를 자연스럽게 섞어 사용했다(생물막과 박테리아를 연구하지 않는 자유 시간에는 시를 쓴다고 했는데 그녀의 언어 습관과 무척 어울리는 취미 같았다). 그녀에게 치즈 만들기는 예술이자 과학이며 때로는 감각을 자극하는 행위다. 이제는 염소젖을 손으로 짤 필요가 없는데도(타이드 밀 크리머리가 자동화된 장비로 착유실을 정비했다) 그녀는 아직도 가끔 손착유를 한다. "손으로 젖을 짜면 동물들과 매우 가까워지는 느낌이 들어요. 등에 아이를 업고 의자에 앉아 머리 위로 따뜻한 햇살을 받으며 염소젖을 짜던 그때 그 시절로 돌아간 것 같은 기분도 든답니다. 가끔은 염소 옆구리에 몸을 기대고 온기를 느끼기도 해요. 동물을 가까이에서 느끼는 것은 매우 감각적인 경험이에요. 처음 엄마가 되어 보낸 몇 년이 저에겐 정말 특별했거든요. 그리고 이렇게 자연과 가까운 곳에서 아이들을 키우는 일도 특별하다고 생각해요."

아이들이 자라고 사업이 성숙해갈수록 레이철은 조상들의 땅인 워싱턴 카운

티에 더 깊은 애착을 가지게 됐다. "아름다울 뿐 아니라 조상 대대로 인연이 깊은 곳에 살면서 전해 내려오는 땅의 이야기를 들을 수 있다는 건 특권이라고 생각해요." 그녀는 자신과 아이들을 위해 이 땅에 살면서 많은 희생을 치러야 했고, 앞으로도 그럴 것이다. "생물학적 다양성과 마찬가지로 문화적 다양성도 점점 더 파괴되고 있다는 생각이 들어 걱정이에요." 그녀는 하던 얘기를 멈추고 창밖을 바라보았다. 개간하지 않은 들판에는 야생 풀이 무성하게 자라 있었다. 염소들이 풀을 뜯기에는 적당하지만 그 외의 용도로는 큰 쓸모가 있어 보이지 않았다. 하지만 그녀에게 그 땅은 자신의 일부나 마찬가지였다. "대대로 가족이 운영해온 농장에는 특별함이 있어요. 여기에 먼저 살았고, 이 땅에 대해 더 잘 알고 있는 세대에게서 우리는 지식을 물려받았죠. 그들은 땅과 훨씬 친숙했어요." 그녀는 곰곰이 생각하며 말을 이어갔다. "그 덕분에 저도 이 땅에 대해 더 많이 알게 됐어요. 정말 엄청나게 큰 선물을 받았다고 생각해요."

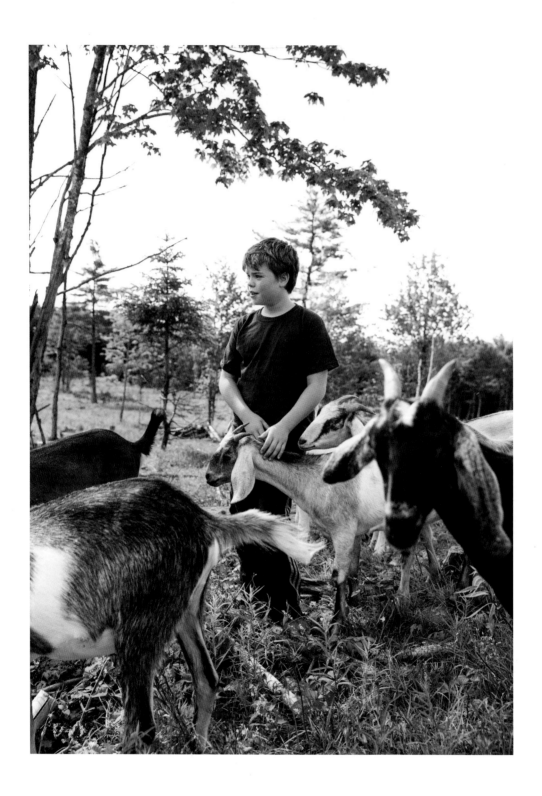

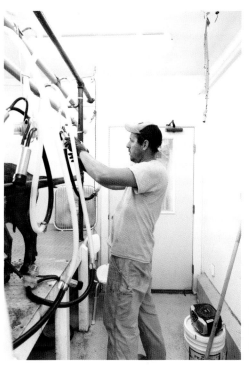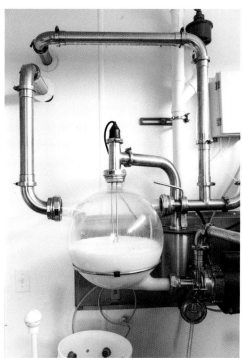

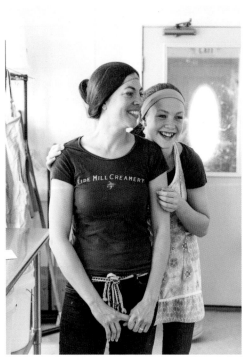
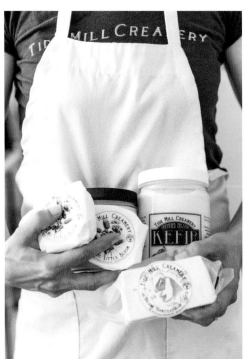

베이커리와 레스토랑

×

틴더 하스Tinder Hearth

브룩스빌Brooksville

오래된 방식으로 빵을 만들며 삶을 나누는 일

틴더 하스를 공동운영하는 팀 세믈러는 여느 다른 제품보다도 소비자들의 선입견에 지배받기 쉬운 것이 빵이라고 말했다. "노르스름하게 잘 부푼 빵은 만드는 즉시 바로 팔리지만, 납작하고 거뭇거뭇한 빵은 사람들이 쳐다보지도 않아요. 자기들 문화와 어울리지 않는다고 여기는 거죠." 여름마다 블루 힐 반도Blue Hill Peninsula를 찾는 여행객들과 주민들 눈에 비친 팀은 결코 남의 시선이나 생각에 쉽게 흔들리는 사람이 아니었다. 그가 틴더 하스의 농가 베이커리에서 파는 빵은 식료품 가게에서 흔히 보는 밝은 빛의 빵에 비해 납작하고 거무스름하고 거칠다. 하지만 현지에서 재배된 유기농 곡물로 반죽을 만들고 자연발효시켰기 때문에 훨씬 풍미와 영양가가 뛰어나다.

지난 10년 동안 틴더 하스는 제빵에 대한 대담한 접근 방식으로 단골 고객을 만들어왔다. 사업 파트너이자 인생의 파트너, 그리고 함께 아이를 낳아 키우고 있는 팀과 리디아 모펫은 옛날 방식으로 빵을 만들기 위해 오랫동안 힘들게 노력해왔다. "1960년대나 그 이전에 유럽에서 만든 빵 사진을 보면 정말 흥분돼요. 우리가 만든 빵이랑 정말 비슷하게 생겼거든요." 20대 초반부터 빵을 연구하고 만들어온 팀이 말했다. "가끔 저에게 빵 굽는 법을 가르쳐준 사람이 팀이라고 말할 때도 있지만, 사실 우리는 같이 배웠다고 보는 편이 맞을 거예요." 리디

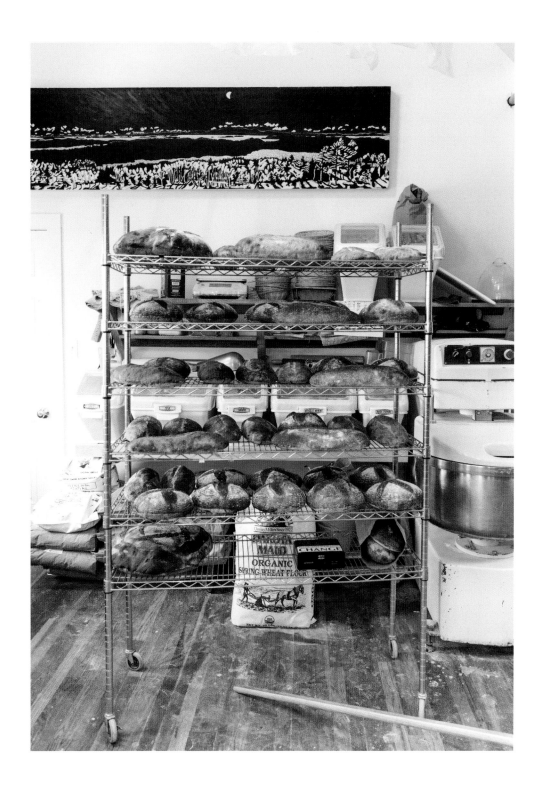

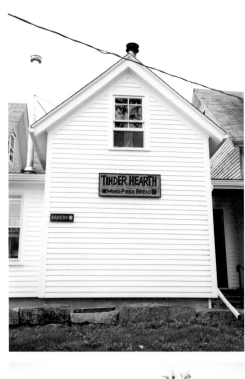

아가 말했다. "우리는 우리가 먹고 싶은 빵을 만들기 위해 함께 배웠어요." 지금 두 사람은 몸에 좋고 맛도 좋은 빵 외에 아몬드 크루아상, 블랙베리 데니쉬처럼 고급스러운 페이스트리도 만들고 있다. 또한, 비수기에는 화요일 하루, 성수기에는 화요일과 금요일 이틀에 걸쳐 매주 피자 파티를 연다. 손님들은 피자를 미리 주문해서 가져가거나 자연 그대로의 초목이 무성한 틴더 하스의 정원 테이블에 둘러앉아 먹기도 한다. 복원된 옛 농가를 배경으로 아이들이 이리저리 뛰어다니는 틴더 하스의 피자 파티는 목가적인 메인주의 여름밤 한 조각을 맛볼 수 있는 좋은 기회. 하지만 팀과 리디아가 여기에 이르기까지 그동안의 시간이 항상 그렇게 그림 같았던 것은 아니다.

두 사람은 어느 추운 겨울, 메인주에서 처음 만났다. 다른 도시에서 대학을 다니던 리디아는 몇 주간 집에 와 있었고, 팀은 브룩스빌에 위치한 부모님 소유의 오래된 농가에서 살고 있었는데, 찬바람이 숭숭 들어오는 집에서 빵을 구우며 지내고 있었다. "팀은 이 집의 앞날에 대해, 그리고 지역의 앞날에 대해 정말 낭만적인 생각을 품고 있었어요." 리디아는 그때를 떠올렸다. 당시 블루 힐 지역에는 젊은 사람이 거의 없었다. 시골 동네에서 나고 자란 대부분의 젊은이처럼 리디아 역시 그곳을 벗어날 기회만 꿈꾸며 고등학교 시절을 보냈다. 하지만 팀을 만난 후 모든 것이 바뀌었다. 팀은 메인주의 미래를 긍정적으로 보았고, 건실한 노동을 열망했다. 그런 그의 모습에 감동한 리디아는 대학을 졸업하자마자 이곳으로 돌아와 팀과 함께 새로운 삶을 시작했다. "팀이 너무 확신에 차 있어서 저도 그 생각에 동참할 수밖에 없었어요." 그녀는 말했다. "다른 곳에서 성공을 찾을 필요가 없다는 사실을 깨달았던 거죠. 바로 이곳이 제게 맞는 장소이니까요." 팀과 리디아의 마음속에는 지역 주민이 한데 어울릴 수 있는 장소, 그러니까 다 같이 모여 서로 공통된 관심사를 얘기 나눌 수 있는 그런 곳을 만들고 싶은 꿈이 있었다.

틴더 하스의 초창기 시절 두 사람은 일주일에 7일을 일해야 겨우 먹고살 수 있었다. "어쩌면 돈을 하나도 벌지 못할 수도 있다는 생각으로 사업을 시작했어요." 리디아는 당시를 회상했다. "몇 년 동안 저와 팀은 하루는 아버지를 따라 배를 타고 나가서 바닷가재를 잡고, 하루는 베이커리에서 빵을 굽는 교대 방식으로 일을 했어요." 팀은 목수나 잡역부로 일하기도 했다. "빵을 만들어서 돈을 번다는 데 대해서는 약간 회의적이었던 것 같아요." 팀은 말했다. "'우리는 빵을

굽고, 그 일을 좋아한다. 그러니까 그냥 계속 빵을 굽자' 이런 식으로 생각했으니까요." 통곡물 빵, 발효 반죽으로 만든 바타르, 호밀 흑빵, 포카치아처럼 만드는 데 네다섯 시간이 걸리는 유기농 빵들은 거기에 들어간 재료비, 노동력, 시간을 생각하면 손해였다. 호박 또는 호두를 넣은 파운드 케이크처럼 계절별로 만드는 특별한 빵 역시 마찬가지였다. 두 사람이 고민 끝에 메뉴에 피자와 페이스트리를 넣고 나서야 손실을 만회할 수 있었다. "빵을 만드는 데 들어가는 비용을 빵값에 전부 매길 순 없었어요. 한 덩어리에 10달러나 그 이상을 받으면 너무 과하다고 생각할 테니까요." 팀은 설명했다. "그나마 피자나 페이스트리는 값을 좀 더 부를 수 있지요." 그들은 도움을 받기 위해 친구와 자원봉사자들을 불러 모았다. 그리고 크고 낡은 집에 다 함께 모여 살면서 모두가 교대로 일하고 노동의 대가를 함께 나누는 식의 공동체 생활을 시작했다. 팀이 꿈꿔왔고, 리디아의 마음을 그토록 흔들어놓았던 낭만과 이상이 실현된 순간이었다.

하지만 시간이 흐르면서 삶도 사업도 모습이 조금씩 변해갔다. 두 사람은 결혼했고, 서른 살이 가까워 오자 틴더 하스에 대해서도 다른 생각을 품게 됐다. 리디아는 모든 게 바뀌었던 그때를 똑똑히 기억했다. 그들은 이른 봄 아일랜드의 배로 반도Barrow Peninsula에서 휴가를 보내고 있었다. "진짜 어른이 되어 함께 여행을 간 건 그때가 처음이었어요. 숙소랑 차, 이런저런 걸 빌려서 떠났죠." 그녀는 남편을 보면서 이제는 좀 개인적인 삶을 살고 싶다고 말했다. 리디아와 팀은 초록 들판에 둘러싸인 아일랜드식 작은 오두막집에 앉아 자신들과 틴더 하스의 좀 더 현실적인 미래를 위한 청사진을 그리기 시작했다.

얼마 후, 리디아는 임신했고 두 사람은 계획을 실행에 옮겼다. 단계적으로 공동체 생활에서 벗어나 종업원을 고용하고, 사적인 생활에 좀 더 적합하도록 집을 리모델링했다. 그리고 아들 키어런이 태어났다. 늘 밝고 호기심 많은 아기는 사람들과 피자, 밀가루 사이에서 쑥쑥 성장했다. 그러면서 한편으로 리디아와 팀은 틴더 하스의 초심인 지역 공동체의 색깔을 잃어버린 게 아닌가 하는 걱정스러운 마음이 들어 가족, 친구, 고객과 계속 연대할 수 있는 여러 방법을 찾기 시작했다. "우리 집은 가정집이라는 느낌이 전혀 안 드는 그런 집이에요." 팀이 웃으며 말했다. "사람들이 하도 들락날락해서 어떤 날은 꼭 버스 정류장 같다니까요. 이제는 피자나 빵을 사러 오는 사람들 대부분과 친한 친구가 됐을 정도이지요."

틴더 하스의 제품이 그렇듯, 팀과 리디아의 타고난 마음씨와 열정은 지역사회와의 유대를 더욱더 단단하게 만들었다. "빵은 사람들에게 여러 방식으로 말을 해요. 이렇게 옛날 전통 방식으로 만든 빵은 특히 그렇죠." 설명하고 있는 리디아의 뒤편에서 어린 키어런이 뭐라고 옹알거렸다. 잠시 후 그녀는 이렇게 덧붙였다. "빵이 마법의 음식이라는 걸 믿어 의심치 않아요."

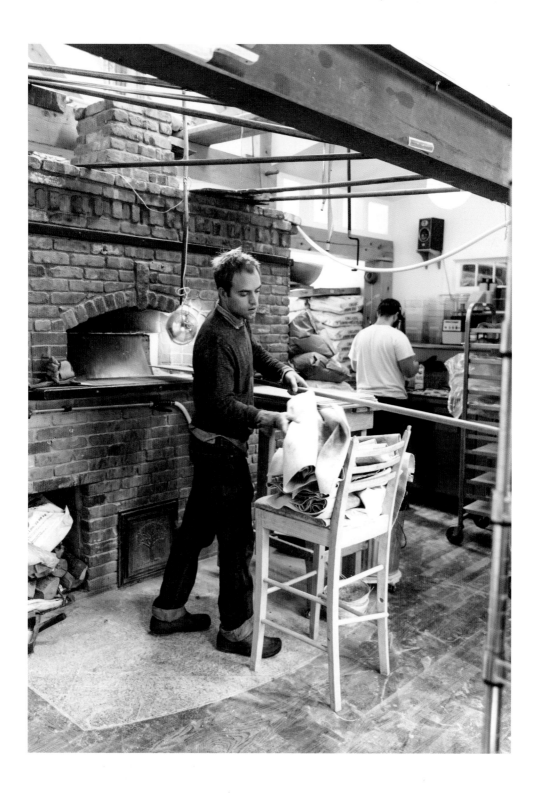

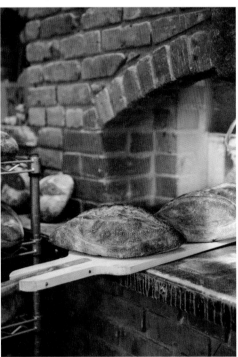

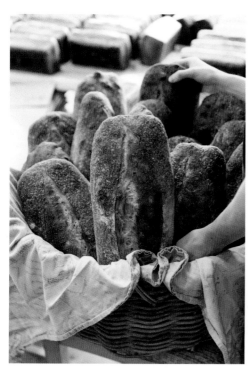
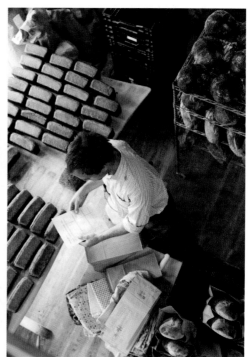

레스토랑

×

마사 미야케Masa Miyake

포틀랜드Portland

끊임없이 새로운 도전을 하며 이뤄가는 꿈

오늘 마사 미야케는 긴 하루를 보내고 있었다. "오늘 아침, 돼지 한 마리가 담장을 넘어갔더라고요." 그는 프리포트 농장에 높다랗게 자란 잡초 사이를 걸어가며 말했다. "그놈이 발정 나서 그래요. 그거야 뭐 자연스러운 일이지만, 자꾸 제 누이랑 짝짓기하려는 게 문제죠." 마사는 안타깝다는 듯 말했다. "그건 안 될 일이지요. 30분 동안 농장을 계속 돌면서 쫓아다니다가 겨우 녀석을 잡았어요." 10대 아들이 도와준 덕분에 그는 방황하는 돼지를 우리 한쪽으로 몰아붙여 잡은 뒤 마당을 가로질러 더 높은 벽이 쳐진 다른 우리에 집어넣었다.

갈색과 검은색이 섞인 돼지 한 무리가 모여 있는 공간을 가리키며 그가 말했다. "수컷들은 모두 여기 모여 있어요." 그는 담장을 훌쩍 넘어가더니 덩치가 크고 털이 곱슬곱슬한 만갈리차Mangalitsa(돼지의 한 품종으로 털이 양털처럼 곱슬곱슬하고 많은 것이 특징임—옮긴이) 한 마리를 쓰다듬기 시작했다. "이 돼지들은 소고기로 치면 고베 비프(일본 고베에서 길러진 소로 정기적인 마사지와 맥주를 포함한 특별한 식이로 사육하여 육질이 부드럽고 맛이 좋음—옮긴이)급이에요." 그는 진창에 쭈그리고 앉아 말했다. 돼지들이 코를 킁킁거리고 콧김을 뿜으며 다가오자, 마사는 마치 개와 노는 것처럼 돼지의 통통한 배를 문지르며 장난을 쳤다. 심각하던 얼굴이 누그러지며 미소가 흘렀다. 그런 그의 모습은 무척 따뜻하고 인정 넘쳐 보였다. 근처에

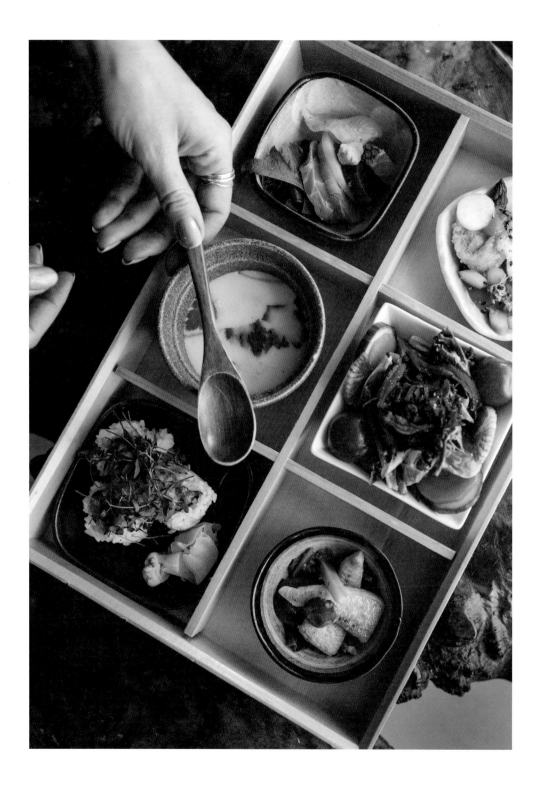

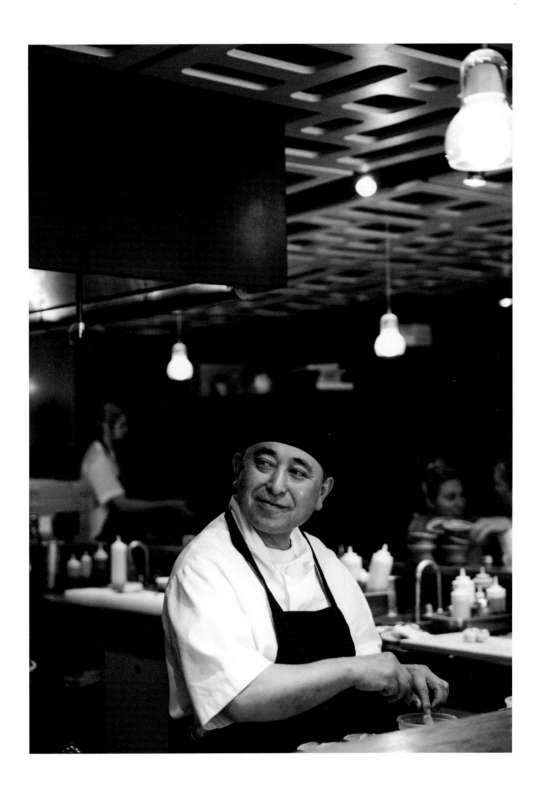

는 돼지 뒷다리가 몇 덩어리 걸려 있었는데, 초여름 햇볕 속에서 갈라진 돼지 발굽이 천천히 흔들렸다. 돼지들을 예뻐하는 그의 모습과 너무나 부조화스러운 장면이었다. 마사는 식용 동물을 사육하는 농장의 어쩔 수 없는 현실이라고 스스로 인정했다.

"레스토랑을 여는 건 제 오랜 꿈이었어요." 마사는 어수선한 뒷마당을 둘러보며 말했다. "그러다 농장을 하고 싶다는 꿈이 생겼죠. 처음에는 그저 돼지랑 닭 몇 마리 정도만 키우려고 했어요. 그러다 지금은 좀 더 큰 농장을 하는 게 꿈이 됐어요. 사람들은 '취미 농장'이란 말을 쓰지만, 제게 이 일은 정말 정말 중요한 의미가 있어요. 게다가 저는 아이들이 시골에서 자랐으면 좋겠다고 줄곧 생각해왔거든요." 마사에게 농장 일은 영감과 정보의 원천이다. 음식의 미묘한 맛부터 방대한 역사, 그리고 실용적인 활용법까지 끝없는 탐구 정신으로 연구해온 그에게 농장은 또 하나의 세계를 열어주었고, 그는 평생의 열정을 바칠 준비가 되어 있었다.

2007년 마사 미야케는 포틀랜드에 자신의 이름을 딴 식당을 열었다. 이후 이 식당은 메인주 최고의 음식점 리스트에 항상 올랐으며, 때로는 그 이상의 수준으로 인정받기도 했다. 그의 요리는 고향인 일본 북부 아오모리 음식에서 영감을 받은 것으로, 마사가 자라면서 배운 지역 요리법과 메인주의 식재료 및 풍미가 결합해서 탄생했다. 일본의 외딴 시골 동네인 아오모리는 경치가 무척 아름답지만, 기후가 거칠어 메인주와 유사한 면이 많았다. 젊은 시절, 뉴욕이라는 도시에 끌린 마사는 그곳에서 자연식을 공부했고, 일본으로 돌아와서는 프랑스 요리와 이탈리아 요리를 익혔다. 그리고 10년이라는 오랜 시간에 걸쳐 섬세하고 정확하면서 복합적인 요리 스타일을 완성해냈다.

마사는 2006년 메인주에 정착하기로 결심했다. "마사는 뉴욕에서 살 때부터 쉬는 날만 되면 메인주에 찾아가곤 했었대요." 사케 소믈리에이자 미야케의 부지배인인 스테파니 굿리치가 말했다. "최근 마사와 다른 직원 두 명과 동행해 일본 여행을 떠났다가 홋카이도에 갔는데, 그곳 경치가 메인주와 너무 비슷해서 놀랐어요. 거친 해안선이며 바위투성이 절벽, 널따란 해변, 그리고 음식까지도 정말 비슷한 점이 많더라고요. 그곳 사람들이 먹는 해산물은 메인주 바다에서 잡아 올린 것들과 아주 비슷했어요." 마사는 1년에 서너 번 출장차 일본에가는데, 그때마다 직원들을 데리고 간다. 일본의 음식과 환대 문화 등을 가르쳐

주고 싶기 때문이다. "이런 경험으로 듣기만 해서는 이해할 수 없었던 일본 전통에 대해 잘 알게 됐지요." 스테파니는 말했다. "손님을 환대해야 한다는 마사의 말이 무슨 의미인지 이해할 수 있었어요. 일본식 환대란, 우리 가게에 오는 손님 한 사람 한 사람을 항상 감사하는 마음으로 맞는 걸 말해요. 그런 마음을 품으면 문 닫기 5분 전에 손님이 와도 반갑게 맞을 수 있어요."

마사는 돼지를 통째로 맛볼 수 있는 요리를 개발한 것도 모두 일본 문화 덕분이라고 말했다. 주방장 겸 농장 주인인 그는 돼지 뱃살을 주요 재료로 하는 요리를 10년 전부터 만들어왔다(물론 잘 알려지지 않은 다른 부위의 고기도 사용한다). 포틀랜드 사람들이 돼지를 머리끝에서 발끝까지 먹는데 익숙하지 않던 시절이었다. "어딜 가나 베이컨뿐이지 생고기 뱃살을 요리해 먹는 건 볼 수 없었지요." 마사는 미국에 처음 왔을 때를 떠올렸다. 가금류를 먹는 취향 역시 두 나라의 문화적 차이를 잘 보여주었다. "미국 사람들은 닭 가슴살만 먹더라고요. 전쟁 후 일본에는 먹을 게 거의 없었어요. 그래서 일본에서는 동물 내장, 그러니까 창자까지도 다 먹었어요." 스테파니는 최근 일본 여행을 갔다가 먹은 음식 중 세 가지 방식으로 만든 복어 요리가 특히 기억에 남는다고 말했다. 자투리 살부터 지느러미까지 모든 부위가 한 접시에 담겨 나오는 게 무척 인상적이었다고 설명했다. 복요리는 일본에서 별미로 취급되는데, 마사는 이 음식에서 아이디어를 얻어 생선, 돼지, 닭을 재료로 한 비슷한 메뉴들을 개발해냈다. 덕분에 그의 식당에서는 주방장 추천 메뉴인 '오마카세'를 주문하면 족발과 헤드치즈(돼지 머리 고기를 삶아 치즈 모양으로 만든 식품으로 편육과 비슷함—옮긴이) 만두가 들어간 특색 있는 요리를 맛볼 수 있다. 도미 머리에 사케, 간장, 요리술을 넣고 푹 조려 접시에 통째로 담아내는 메뉴는 스테파니가 가장 좋아하는 음식이다. "손님들은 대부분 먹기를 망설이시더라고요." 그녀는 말했다. "하지만 정말 환상적인 맛이에요. 전 고민하는 손님들에게 두 손으로 들고 뜯어 먹으라고 말해요. 치킨 윙을 먹을 때처럼요."

마사가 운영하는 또 다른 음식점인 패 멘 미야케Pai Men Miyake는 최신 유행하는 스타일의 국수 가게로, 재개발 중인 포틀랜드의 웨스트엔드West End에 있다. 그곳에서는 튀긴 돼지 뱃살을 말랑하게 찐 빵 안에 끼워 먹거나 진하고 풍미가 좋은 라멘 국물에 넣어 먹는다.

포틀랜드는 괜찮은 식당이 많기로 유명한 도시다. 그렇기 때문에 아무리 좋

은 시설을 갖춘 곳이라도 그 안에서 실력을 인정받기는 쉽지 않다. 하지만 마사는 경쟁에 대해 전혀 개의치 않았다. 오히려 포틀랜드에 새로운 가게가 생기는 것을 반가워했다. "경쟁은 항상 좋아요. 그래야 새로운 걸 시도하게 되거든요. 경쟁 상대가 없으면 성장할 수 없는 법이죠." 그는 말을 강조하기 위해 테이블 위로 몸을 숙였다. "학급에 학생이 한 명밖에 없다면 성적을 어떻게 받든 누가 신경 쓰겠어요? B를 받든 C를 받든 상관 안 할 테죠." 평생 요리만 공부해온 마사는 앞으로도 육즙 많은 돼지고기를 생산하고, 새로운 맛과 요리법을 연구하면서 도전을 멈추지 않을 것이다.

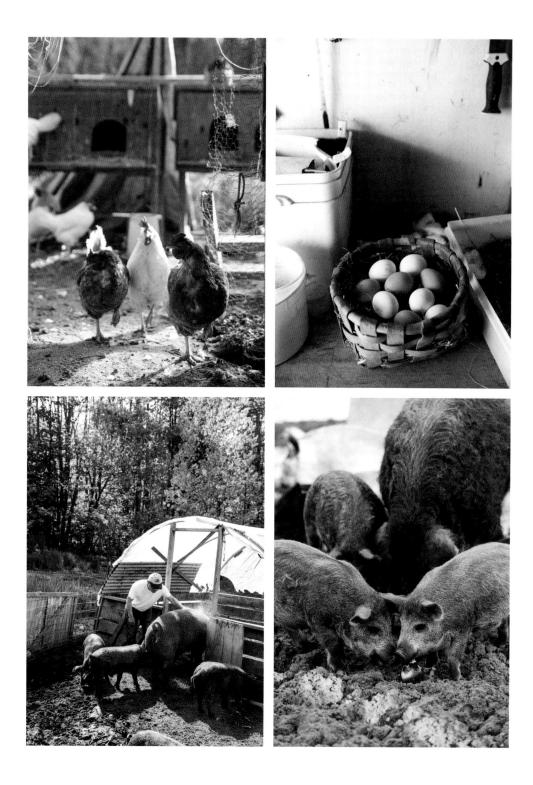

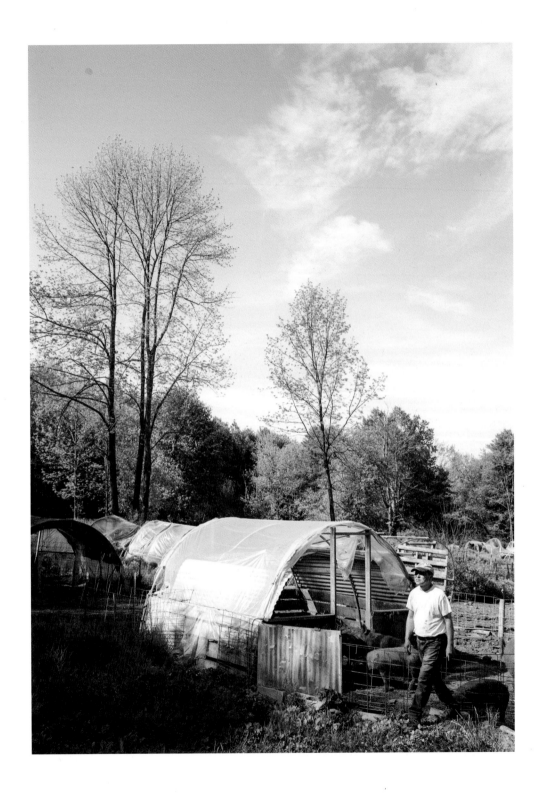

유기농 작물

×

비치 힐 농장Beech Hill Farm
마운트 데저트 아일랜드Mount Desert Island

땅에 뿌리 내리는 삶

마운트 데저트 아일랜드의 공기가 햇빛 속에서 파랗게 반짝이는 그 시각, 비치 힐 농장의 일꾼들은 방울토마토 밭의 고랑 사이로 몸을 구부린 채 빨갛고 노란 색의 달콤한 열매들을 따서 상자에 담느라 바빴다. 금발 머리를 하나로 묶고 얼굴에 흙을 묻힌 젊은 남자는 바구니에 토마토를 넣다 말고 달려드는 모기들을 손으로 때려잡았다. 그는 이른 아침부터 농장에 나와 있었다. 메인주의 여름은 짧고 공격적이다. 여름철이면 농부들은 뙤약볕 아래에서 18시간 가까이 일해야 한다.

우리가 비치 힐을 찾은 그날, 애나 데이비스와 테스 폴러는 온종일 농장에서 일하던 중이었다. 두 젊은 여성은 흙투성이 부츠를 함께 나눠 쓰듯 무심하게 여러 가지 일들을 서로 나눠 하며 농장을 운영하고 있었다.

"여기 처음 왔을 땐 세상 끝에 온 것 같은 느낌이 들었어요." 애나가 당시를 떠올렸다. "봄이었는데도 유령도시 같았어요. 저는 메인주에 한 번도 와본 적이 없었고, 마운트 데저트 아일랜드에 대해서도 들어본 적이 없었지요." 물론 애나는 부자들과 유명 인사들의 휴양지로 주목받아온 섬의 역사에 대해서도 알지 못했다. 록펠러Rockfeller 가문의 여름 별장이나 매년 바 하버를 지나는 유람선에 대해서도 들은 적이 없었다. 그녀는 그저 농장에서 일하고 싶었고, 테스가 직원을

모집 중이라는 소식만 듣고 이곳을 찾아왔다.

햄프셔 칼리지를 졸업한 애나는 서부 매사추세츠주의 대형 농장에서 몇 년 간 일한 경험이 있었다. "제가 손을 써서 일하는 것을 좋아한다는 사실은 예전부 터 알고 있었어요. 매일 해도 질리지 않을 일이 있다면 바로 농장 일이지요." 그 녀는 말했다. 애나는 손을 써서 움직이는 일을 하고 싶다는 마음을 오래전부터 갖고 있었지만, 그런 일이 현대 미국 사회에서 대단히 경시되고 있다는 사실도 무시할 수 없었다. "매일 하는 일을 통해 변화를 만들어가고 싶었어요. 저의 핵 심 가치와 타협하지 않고도 할 수 있는 일이 바로 농장 일이었죠." 몸을 움직여 일을 하면서 애나는 자신이 수확한 과일과 토마토 하나하나에 적절한 가치를 불 어넣었다.

테스도 비슷한 이유로 농장 일에 매력을 느껴왔다. 뉴햄프셔 시골에서 자란 그녀는 10대 때부터 지역 농장에서 일하기 시작했다. 그러다 애틀랜틱대학에 다 니던 중 비치 힐 농장에 자원봉사하러 왔다가 여름철 임시직으로 채용되었다. 그리고 몇 년 후 관리자로 농장에 돌아와 2013년부터 줄곧 이 일을 해왔다.

소규모 농장이 대개 개인 소유인 것과는 달리 비치 힐은 누구의 소유도 아 니다. 메인주 유기농산물협회 인증을 받은 비치 힐은 롱 연못Long Pond과 섬스 해협Somes Sound 사이에 자리 잡은 73에이커(약 0.3㎢) 규모의 농장으로, 애틀랜틱 대학에 부속되어 있다. 참고로, 애틀랜틱대학은 혁신적이고 틀에 박히지 않은 교육과 긴 역사로 잘 알려져 있는 인문교양 대학이다. 1989년 졸업생 바바리나 헤어달과 남편 애런 헤어달이 농장을 만들어 운영하기 시작했으며, 10년 뒤 인 1999년 농장 부지를 학교에 기증했다. 현재 비치 힐은 학생, 농부, 지역 주민 들을 위한 실습용 교육 시설로 활용되는 한편, 농작물도 활발히 재배하고 있다.

애나와 테스는 다른 농부들과 다르게 애틀랜틱대학에서 급여를 받고 있으 며, 농장의 운영자금도 보조받고 있다. 이런 경제적 지원 덕분에 두 사람은 융자 금 상환을 걱정할 필요 없이 건강하고 소박한 농작물을 재배하는 일에만 온전히 집중할 수 있다. "확실히 스트레스를 덜 받아요. 메인주의 다른 농부들과 달리 수익을 걱정하지 않아도 된다는 건 큰 이점이죠." 테스가 설명했다. 두 사람은 식품 생산 정책과 저소득층 지원 프로그램 운영에 특히 관심이 많다. 유기농작 물을 재배하는 농부들은 정작 자신이 재배한 농작물을 홀 푸드Whole Foods(유기농 식품을 판매하는 미국의 슈퍼마켓—옮긴이)에서 구매할 경제적 여력이 안 되는 경우가

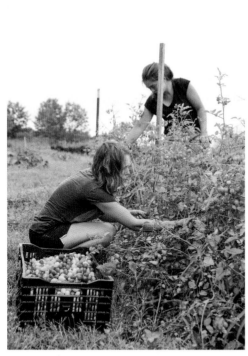
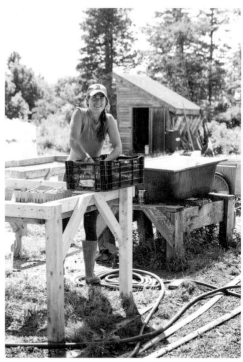

많다. 테스와 애나는 자신들만 혜택을 보는 게 마음이 석연치 않았다. "다른 농가와 공정하지 못한 경쟁을 하고 있지는 않나 싶어요. 그 부분을 가장 우려하고 있지요." 애나는 조심스레 말했다. "누구에게도 손해를 끼치지 않고 지역 식품의 대변자 역할을 할 수 있으면 좋겠어요." 테스가 뒤이어 말했다. "식품의 가격을 매기는 기준은 참 이상하고 까다로워요. 생산 비용이 아니라 시세를 근거로 하니까 때로는 무척 어렵게 느껴지기도 해요. 우리 농장에서는 정말 특별하거나 이국적인 채소는 아예 재배하지 않아요. 우리 지역에서 재배된 농산물이 동네 식료품 가게에 진열된 남아메리카산 농작물보다 더 비싸야 할 이유는 없다고 생각해요. 사람들이 우리가 생산한 식품을 비싸서 못 산다고 하면 우리가 뭔가 잘못하고 있다는 뜻이 아닐까요?"

비치 힐 농장은 식품의 접근성이라는 주제에 대해 여러 방면으로 고심하고 있다. 그들은 현지 농장 및 식료품점들과 협력해 '셰어 더 하베스트Share the Harvest' 프로그램을 만들고, 비치 힐 농장 판매대에서 쓸 수 있는 상품권을 저소득층 주민들에게 제공하고 있다. 정부가 신선한 농작물을 쉽게 구매할 수 있도록 지원하는 SNAP, WIC, EBT 카드로도 결제할 수 있다. 또한 '더블-유어-달러스Double-Your-Dollars' 프로그램도 운영하는데, 정부 보조를 받아 식품을 산 사람에게는 농작물 가격을 50퍼센트 할인해주는 내용이다. "우리는 대학 부속 기관이라 기금 모금도 할 수 있고 학생들이 자원봉사 활동을 해주기도 해요. 그래서 원조가 필요한 사람들에게 가격을 할인해서 식품을 제공할 수 있도록 더 많이 노력하고 있지요." 애나가 말했다. 또한 두 사람은 지역 농장과도 꾸준히 협력 관계를 유지하고 있다. 이런 식으로 더 많은 협력업체를 만들어 식량 공급이 불안정한 개인에게 현지에서 재배된 신선한 식품을 제공하려고 노력하고 있다. "우리는 모든 사람이 건강한 음식을 먹을 수 있도록 이런저런 방법들을 시도 중이에요. 항상 새로운 방법을 구상하고 있지요." 테스가 덧붙여 말했다.

테스와 애나는 비치 힐 농장의 업무와 지역사회에 대한 지원 활동을 통해 생산자와 소비자, 현지 주민과 여름철 관광객 사이의 경제적 격차를 메울 방법을 찾고 있다. 섬을 위해 이렇게 헌신적으로 일하는 그들조차 때로는 이곳에서 아웃사이더라는 느낌을 받는다고 했다. "메인주는 계절에 따라 방문객이 우르르 몰렸다가 쑥 빠지는 지역이에요." 메인주를 사랑하는 애나는 단어 하나하나를 신중하게 골라가며 조심스럽게 말했지만, 그러면서도 이곳에서 끔찍하게 외롭고

고립된 느낌을 받을 때가 종종 있었다고 인정했다. "지역사회에서 많이 도와주고 있지만, 그래도 앞으로 10년은 더 이곳에서 살아야 진정한 주민으로 인정받을 것 같은 느낌이 들 때가 있어요. 메인주는 정말 특별하고 멋진 곳이지만, 여기에서 사는 건 때때로 그냥 주변부에 서 있는 구경꾼 같은 기분이 들기도 하거든요." 그녀는 지역 주민들의 거칠고 속을 드러내지 않는 본성은 기후, 지형, 사람의 손때를 타지 않은 아름다운 풍경과 긴밀히 연관되어 있다는 사실을 잘 알고 있었다.

두 사람 모두 메인주의 농장 생활이 너무 힘들어서 완전히 지칠 때도 있지만, 다른 일을 하는 건 상상조차 해본 적이 없다고 했다. 애나에게 농장 생활은 자신의 정치적·도덕적 견해를 개인적인 열정과 조화시키는 수단이고, 창의적이면서 육체적이고 완전히 몰입하게 되는 삶의 방식이기도 했다. "때로는 메인주의 농업 역사에 직접 연결돼 있다는 느낌을 받기도 해요." 애나가 말했다. "메인주에서는 오래전부터 전통적으로 농사를 지어왔기 때문에 농업 지식이 꾸준히 쌓여왔어요. 토양의 pH가 낮거나 지피작물에 대해 궁금한 게 있으면 이웃 농부에게 바로 전화해서 물어보고 배울 수 있어요." 현지 주민들 사이로 파고 들어가는 일이 쉽지는 않지만, 농사를 짓는 사람들 사이에는 동지애 같은 것이 분명 존재한다. 농사일의 고됨과 기쁨을 바탕으로 그들은 하나로 연결된다.

"농장 일을 하다 보면 사색할 시간이 많아요." 테스가 말했다. "정원 일도 그렇지만, 농장 일도 미칠 듯이 바쁜 와중에도 혼자 있을 때가 많거든요. 그리고 저는 자연 속에 사는 것이 좋은 삶의 결정적인 조건이라고 믿어요." 테스는 밭에서 잡초를 뽑거나 작물을 심을 때면 날씨와 계절에 대해 계속 생각하게 된다고 말했다. 그녀는 흙을 만지고 대지의 기운을 느끼며, 미생물 하나하나가 생태계에 얼마나 큰 역할을 하는지 생각한다고 했다. "농장 일 덕분에 저도 여기에 뿌리를 내릴 수 있었어요." 한여름의 노동을 모두 마친 저녁 무렵, 그녀는 이렇게 말했다. "저는 일을 통해 제가 서 있는 이 자리, 바로 이곳, 지금 이 순간과 연결돼요. '나'라는 존재가 커다란 세계의 아주 작은 일부라는 걸 느끼게 돼요."

해초 채취업자

×

애틀랜틱 홀드패스트 시위드 컴퍼니Atlantic Holdfast Seaweed Company
대서양Atlantic Ocean

호기심으로 채워가는 자연의 세계

미카 우드콕Micah Woodcock이 슈거 켈프sugar kelp 한 덩어리를 파란색 플라스틱 바구니 안으로 던져 넣자 가늘고 긴 띠 모양의 해초가 바람에 날리는 깃발처럼 공중에서 펴졌다. 그는 3피트(약 91cm) 길이의 미끌미끌한 갈색 켈프를 하나 더 잡아 물 밖으로 끌어내더니 칼을 빠르게 한 번 휘둘러 바위에 붙은 뿌리 부분을 베어냈다. 미카는 8인치(약 20cm) 길이의 톱니 모양 부엌칼을 사용했는데, 아침에 빵을 자를 때 쓰는 칼과 거의 비슷한 모양이었다. 근처에선 물개들이 바위에서 미끄러져 물속으로 들어갔다가 파도 속에서 수염 돋은 머리를 쏙 내밀곤 했다. 이름도 없는 작은 바위섬에 웨트슈트를 입고 서 있는 그의 모습은 마치 바다 세계를 지배하는 포세이돈 같았다.

애틀랜틱 홀드패스트 시위드 컴퍼니의 설립자이자 소유주인 미카에게는 일상적인 하루였다. 이 회사는 메인주 해안선을 따라 해초를 수확하는 아홉 개 회사 가운데 하나다(하지만 본토에서 이렇게 멀리 떨어진 곳에서 작업하는 사람은 그가 유일하다). 그는 스토닝턴Stonington에 작은 집을 빌려 살고 있는데, 집에서 이 섬까지 오려면 파도가 몰아치는 바닷길로 거의 한 시간을 이동해야 했다. 애틀랜틱 홀드패스트의 비공식적인 본부는 어릴 적 친구들이 소유한 개인 섬으로, 그는 친구들에게서 해초 채취권을 양도 받았다. 해초를 수확하는 4월부터 11월까지 그는

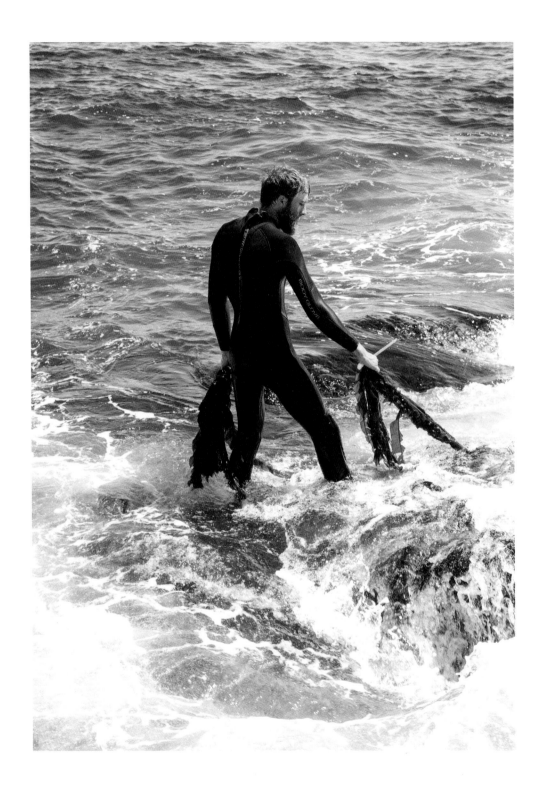

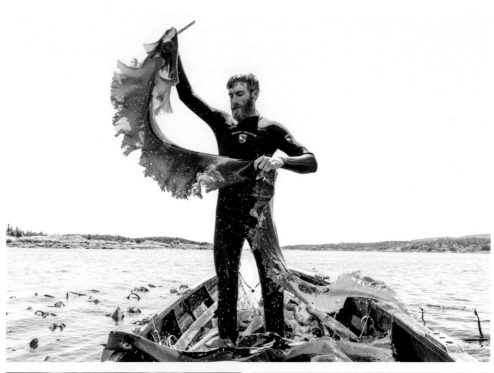

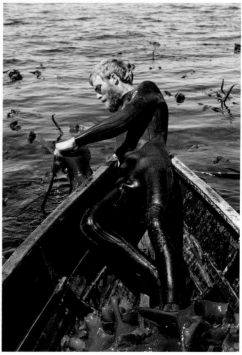

조수 시간에 맞춰 어떤 날에는 새벽 3시에 일어나 일을 시작하고, 어떤 날에는 밤늦은 시간까지 일한다. 삐죽삐죽 날카롭거나 파도에 마모돼 매끈해진 바위에선 덜스dulse, 슈거 켈프, 아이리시 모스Irish moss, 알라리아alaria가 자라는데, 그가 한 번에 거둬들이는 해초의 양은 대략 400파운드(약 181kg) 정도라고 했다. 한창 작업 중일 때 그는 뒤틀린 소나무와 키 큰 풀들에 둘러싸인 작은 미늘벽 판잣집에서 밤을 보낸다. 오두막에는 실내 욕실이나 상수 시설이 없다. 섬에서 얻을 수 있는 전기는 태양열 전지판에서 만들어지는 게 전부다. 그것으로는 기껏해야 아이패드와 핸드폰 충전 정도밖에 할 수 없어서 미카는 전기를 매우 아껴서 사용한다.

미카는 거의 10년간 해초를 채취해왔다. 그러면서 반복되는 조류와 파도, 식용 해초, 해양 생태계에 대해 많은 것을 알게 됐다. 일부 지식은 멘토인 메인 시위드Maine Seaweed의 라치 핸슨이 가르쳐줬지만, 대부분 혼자 힘으로 익혔다. "이곳에 처음 왔을 때 거의 1년 동안은 해초를 관찰하고, 그 위치를 지도에 표시하면서 시간을 보냈어요." 그는 당시를 회상했다. 그러다 곧 해초를 채취하기 시작했다. 그는 바위에 붙은 해초를 칼로 잘라 섬의 창고로 가지고 와 말리거나 가공했다. 매일 바다를 관찰한 경험은 지난 8년간 사업을 유지하고 해초가 자라는 구역을 보호할 수 있게 해주는 지식의 원천이 되었다.

"저는 인근 지역의 해도만 봐도 거기에서 어떤 종이 자라는지, 각각의 종이 현재 어떤 상태인지, 성장 사이클의 어느 단계에 있는지, 언제쯤 수확하면 될지, 그리고 마지막으로 수확한 시기가 언제인지 다 알 수 있어요." 미카는 설명했다. "매년 상황이 계속 달라지긴 하지만, 바닷속에서 어떤 일이 벌어지고 있는지 파악하려고 노력해요. 그래서 바로 지금 알라리아 해초에 규조류가 잔뜩 들러붙기 시작했다는 것도 알고 있고요. 어느 절벽 옆에 자란 슈거 켈프는 작은 고둥들이 다 파 먹어서 그쪽은 내년까지 기다렸다가 채취해야겠다는 계획을 세울 수 있었지요. 그렇지만, 근처에 유수량이 많은 곳은 고둥이 적어서 슈거 켈프를 채취해도 괜찮겠더라고요." 비록 시간과 돈을 투자해서 대학에 가지 않았지만, 그는 자신만의 방법으로 예리한 감각을 발전시켜 바다의 환경을 놀라우리만치 정확하게 파악하고 있었다. 또한 그는 끊임없이 책을 읽고, 다른 사람들과 활발히 토론하면서 자연 세계에 대한 호기심을 충족해 나가고 있었다.

미카는 한 구역에서 채취하는 수확량을 적당히 조절하는 방식으로 인근 해

역의 생태계를 철저히 관리하고 있었다. 그는 해초 채취가 "농사와 고기잡이, 수렵채집 사이의 중간쯤 되는" 직업이라고 설명했다. 그리고 (자신이 하는 일을 포함한) 수산업은 서구 문화에서는 점차 사라져가는 직업 중 하나라고 지적했다. "자연에서 뭔가를 채취하는 사람들은 모두 자신을 먹여살린 자연을 돌보는데 정말 더 많이 노력해야 한다고 생각해요." 그는 말했다. "대양과 그 속에 사는 해초, 물고기는 그 누구의 사유물도 아니에요. 역사적으로 우리는 공공 자원을 관리하는 데 너무 무능했어요. 개인 소유권이라는 일률적인 시스템을 도입해 바다를 관리하고 있는 것만 봐도 그래요."

미카는 해초의 종류나 생장에 대해 말할 때는 농담과 가벼운 이야깃거리를 섞어 빠르고 재미있게 말했지만, 해양 생태 관리가 화제에 오르자 녹색 눈이 매우 진지해지고 말하는 속도가 느려지면서 목소리에 열정이 가득 담겼다. 그는 이런 주제에 대해 몇 달간, 아니 수년간 깊이 고민해왔다. "지구를 어떻게 지킬 것인가 하는 무거운 주제가 가장 활발히 논의되고 있는 곳이 바로 수산업 분야예요. 한정된 자원을 우리뿐 아니라 우리 아이들, 그리고 이후 미래 세대까지 계속 사용하려면 어떻게 관리해야 할까요?" 질문에 답하기란 쉽지 않았다. 미카는 먼저 사람들이 그 일에 깊이 관여해서 장기적으로 생태계를 돌보는 일에 투자해야 한다고 말했다. 그리고 지식 역시 매우 중요한 요소라고 했다. "적절하게 수확하고 그 일을 꾸준히 할 수 있는 방법을 찾아야 해요."

해초를 건조하거나 상품을 포장하는 일에 잠깐씩 친구나 일꾼을 고용하는 경우도 있지만 사실상 애틀랜틱 홀드패스트의 직원은 미카 한 사람뿐이다. 물속에서 해초를 자르고 해안가로 끌고 오는 일부터 창고에서 말리고 바로 먹을 수 있게 가공하는 전 과정을 혼자서 처리한다. 판매를 위해 제품을 포장하는 일과 영업, 마케팅도 모두 혼자 담당한다. 미카는 레스토랑 몇 곳과 직거래도 하는데, 그중에는 세계 최초로 오로지 지역 식재료로만 음식을 만든다는 빈랜드Vinland 같은 식당도 있다. "저는 가능한 한 혼자 일하는 것을 좋아해요. 하지만 도움이 필요할 때면 사람을 구하기도 하죠. 전 사업가 체질은 아니에요. 그냥 바다에 나가 있을 때 제일 마음이 편해요."

가끔 아르바이트로 물고기를 잡거나 바닷가재잡이 배를 타기도 하지만, 미카는 해초 일에 집중하는 게 좋다고 말했다. 혼자서 독립적으로 일하는 걸 좋아하고, 무엇보다 식용 해초가 건강에 매우 좋다는 믿음이 있기 때문이다. "해초는

미네랄이 풍부한 식품 중 하나예요." 그가 설명했다. "한번에 많이 먹는 게 아니라 끼니 때마다 조금씩 꾸준히 먹으려고 해요. 말린 덜스를 부셔서 요리에 조금 뿌리기도 하고, 접시에 김 몇 장을 함께 놓기도 해요."

최근 갓 잡은 염소 고기로 만든 단백질 위주의 음식을 계속 먹고 있던 그는 해초가 부족한 영양소를 보충해주는 훌륭한 식재료라고 강조했다. "이 염소는 제가 직접 잡았어요." 저녁 식사를 준비하며 그가 말했다. 온종일 바다에서 일한 덕분에 그의 피부는 검게 탔고, 덥수룩하게 자란 수염은 소금기로 뻣뻣해 보였다. 그는 붉은 고깃덩어리를 팬에 올리고 뒤적여 구우면서 이야기를 계속했다. "농장을 하는 친구가 몇 명 있는데, 조건을 걸더군요. 전 고기가 필요한데, 그 친구들은 염소를 죽이는 건 도저히 못 하겠대요." 그는 신선한 염소 고기와 샐러드, 작은 잔에 담긴 럼주 한 잔, 섬 안의 샘에서 떠온 물 한 잔으로 푸짐한 저녁상을 차려놓고 앉았다. 식사를 마치면 그는 다음 날 또 다시 조수 시간에 맞춰 바다로 나가기 위해 휴식을 취할 것이다. 해초를 채취하는 일은 온몸을 사용해야 하는 육체 활동이다. 군살 하나 없이 호리호리하고 힘이 센 그는 하루가 끝날 무렵에는 늘 녹초가 된다고 했다.

내 눈에 미카는 메인주의 그 어떤 사람보다도 전체론적인 삶을 사는 사람처럼 보였다. 대양과 육지, 작은 섬, 그리고 해초, 농장과 그곳에서 키운 염소까지 이 모든 게 위대한 인생 안에서 하나로 이어져 있었다.

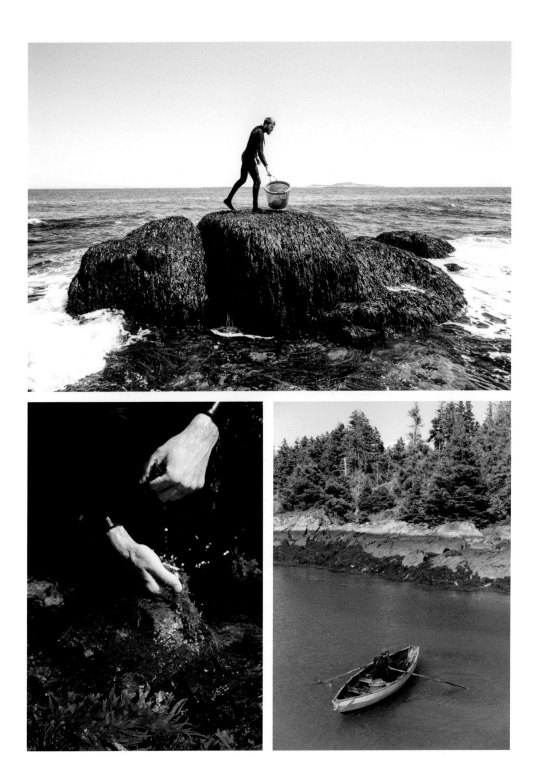

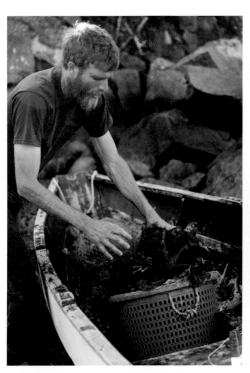

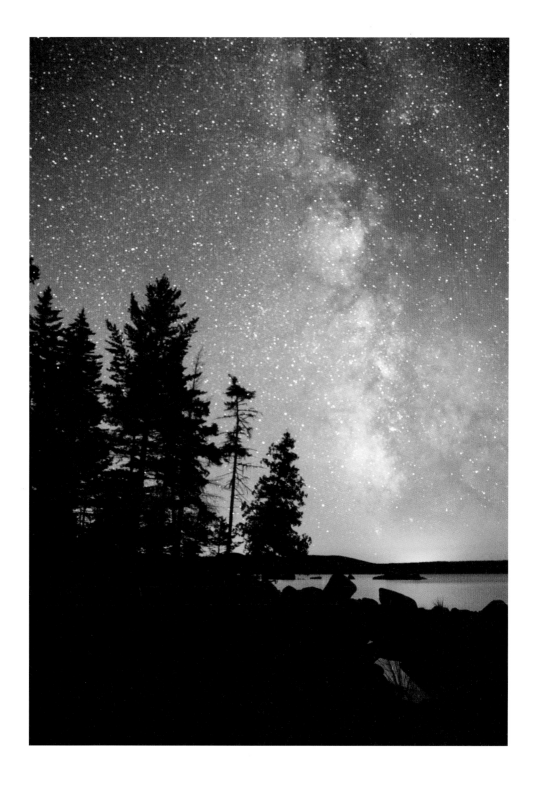

옮긴이 | 조경실

성신여대에서 영문학과를 졸업하고 글밥 아카데미에서 영어 출판 번역 과정을 수료했다. 산업 전시와 미술 전시 기획자로 일하고 있으며 바른번역 소속 번역가로 활동 중이다. 옮긴 책으로는 《나는 노벨상 부부의 아들이었다》, 《현대미술은 처음인데요》, 《배색 스타일 핸드북》, 《밤이 제아무리 길어도》, 《이지 웨이 아웃》, 《네버 빈지 다이어트》 등이 있다.

일상이 예술이 되는 곳, 메인

초판 1쇄 인쇄 2021년 1월 21일
초판 1쇄 발행 2021년 2월 5일

글 케이티 켈러허 사진 그레타 라이버스
옮긴이 조경실

펴낸이 유정연
책임편집 김경애 기획편집 장보금 신성식 조현주 김수진 백지선 디자인 김카피
마케팅 임충진 임우열 이다영 박중혁 제작 임정호 경영지원 박소영

펴낸곳 흐름출판 출판등록 제313-2003-199호(2003년 5월 28일)
주소 서울시 마포구 월드컵북로 5길 48-9(서교동)
전화 (02)325-4944 팩스 (02)325-4945 이메일 book@hbooks.co.kr
홈페이지 http://www.hbooks.co.kr 블로그 blog.naver.com/nextwave7
출력·인쇄·제본 (주)현문 용지 월드페이퍼(주) 후가공 (주)이지앤비(특허 제10-1081185호)

ISBN 978-89-6596-421-6 03600